최성민

Choi Sung Min

재료: 언어
김뉘연과 전용완의
문학과 비문학

Material: Language
Kim Nui Yeon and
Jeon Yong Wan,
Literary Works and Walks

작업실유령

Workroom Specter

Contents

차례

Some of the titles of original Korean works appear here in the present author's translation, in which case they are capitalized in a sentence style, like in normal prose. Otherwise, the non-Korean titles are those of the original authors or publishers, as are their respective styles of capitalization. Personal names without known Latin transcriptions are romanized following the most common usages.

재료: 언어 **Material: Language**

For a long time before the advent of printing and the division of labor, it was often difficult to break a text-making process from conception to presentation into disparate parts. And in antiquity, the process probably included performance, too: reading aloud, perhaps with some elements of dancing and singing. Today, each of these constitutes a distinct discipline or profession. Literature and performing arts have been strictly separated, while publishing has become a process whose constituent parts are assigned to different professionals such as publishers, authors, editors, designers, and printers.

The division of labor in publishing was inseparable from mass-duplication of text, dissemination of common knowledge, and systematization and standardization of processes: a basis for modernity. But it has also meant the homogenization and rigid institutionalization of knowledge production, which in turn has continuously provoked critical reflections and attempts to reintegrate the publishing process. Similarly – if not always in connection with this – there have been ample attempts to expand the overlap between the literary, the visual, and the temporal through active collaborations or interdisciplinary practices. In twenty-first-century Korea, the editorial-design-performance work of Kim Nui Yeon and Jeon Yong Wan – as individuals and a collective – constitutes a unique extension of this stream.

Kim Nui Yeon studied literature and worked as a magazine writer before becoming a European literature editor at Open Books, Paju. She has been an editor at Workroom Press since 2013, where she initiated a number of series that defined the publisher's color, including Propositions,

인쇄술과 분업화가 등장하기 전까지 오랫동안, 구상에서
출판까지 글을 만드는 과정은 단계별로 또렷하게 구별되지
않는 경우가 많았다. 그리고 그보다 고대에는, 이 과정에
'공연하기', 즉─때로는 연기와 노래를 곁들여 가며─큰 소리로
읽기도 포함됐을 것이다. 오늘날 이들은 모두 구별되는 분야와
직업으로 간주된다. 문학과 공연 예술이 엄연히 구별되는 것은
말할 나위 없고, 출판만 해도 출판인, 저자, 편집자, 디자이너,
인쇄인 등 여러 전문가가 나눠서 하는 일이 됐다.

　　출판의 분업화는 텍스트 대량 복제, 공통 지식 확산,
과정의 체계화나 표준화 같은 현대성의 토대와 밀접한 관계가
있었다. 그러나 이와 같은 합리화는 일정한 획일화와 경직된
제도화를 뜻하기도 했으므로, 이에 대한 반성으로 출판 과정을
재통합하려는 시도는 꾸준히 일어났다. 이와 유사하게─반드시
연관되지는 않아도─예술에서는 협업이나 학제적 접근을
통해 언어 예술과 시각 예술, 나아가 시간 예술의 중첩 지대를
확대하려는 시도도 적지 않았다. 21세기 초 한국에서 저술가 겸
편집자 김뉘연과 디자이너 전용완이 따로 또는 함께 하는 편집/
디자인/공연 작업은 이런 흐름에서 독특한 연장선을 이룬다.

　　김뉘연은 문학을 전공하고 몇몇 잡지사에서 기자로,
열린책들에서 유럽 문학 편집자로 일했다. 2013년부터 워크룸
프레스에서 편집자로 활동하며 '제안들', 사드 전집, 베케트
선집, '입장들', 앙투안 볼로딘 선집 등 출판사 색깔에 결정적
영향을 끼친 몇몇 총서를 기획했다. 『말하는 사람』(파주:
안그라픽스, 2015년)과 『모눈 지우개』(서울: 외밀, 2020년)를
써냈고, 전시회 『비문─어긋난 말들』(컬·럼, 서울, 2017~
18년)을 열었다.

Marquis de Sade, Samuel Beckett, Positions, and Antoine Volodine. She also published *The Person Who Speaks* (Paju: Ahn Graphics, 2015) and *A grid erasure* (Seoul: Œumil, 2020) and held a solo exhibition, *Out of Joint* (Col·umn, Seoul, 2017–18).

Jeon Yong Wan worked as a book designer for several publishers including Yeolhwadang and Moonji, as well as at Workroom (in a different office from Kim Nui Yeon's[1]), before starting his independent practice in 2018. His recent work includes the world poetry series from Spring Day's Book, Seoul.

Kim and Jeon met as an editor and a designer at Open Books. In 2016, they presented a collaborative performance, *Literary Walks*. Since then, they have worked with choreographers and musicians to stage *Rhetoric: Embellishment and Digression* (2017), *Poetry is Straight* (2017), and *Period* (2019). It is common for an editor and a designer to work together as creative partners, but it is unusual that the result takes the form of a performance. Writing and typography do not just meet and naturally merge to encompass the dimensions of time, space, and the body. I met the two artists for a conversation on 23 September 2019, while they were busy preparing *Period*.[2]

1. Workroom has two addresses. Among its three partners, Lee Kyeong-soo's studio is located on Jahamunro 10-gil, Seoul; the designer Kim Hyungjin and the editor Park Hwalsung use another office on Jahamunro 16-gil, where Workroom Press is also located.

2. The following text is far from a straightforward transcript, but a heavily edited, nearly reconstructed version of the recording. But the substance is based on the conversation as it occurred, and both participants have read and approved the text as it is presented here.

전용완은 대학 졸업 후 열화당, 문학과지성사 등에서 출판 디자이너로 근무했고, 이후 워크룸에서 (김뉘연과는 다른 사무실에서1) 그래픽 디자이너로 일하다가 2018년 프리랜서로 독립했다. 최근 디자인한 작품으로 봄날의책 세계시인선 등이 있다.

열린책들에서 편집자와 디자이너로 처음 만난 김뉘연과 전용완은 2016년 퍼포먼스 형태의 공동 작품 「문학적으로 걷기」를 선보였고, 이후 안무가, 음악가와 협업해 「수사학ー 장식과 여담」 (2017년), 「시는 직선이다」 (2017년), 「마침」 (2019년) 등을 발표했다. 편집자와 디자이너가 창작 파트너로 협업하는 일은 드물지 않지만, 협업의 결과물이 공연으로 표현되는 일은 퍽 드물다. 글쓰기와 타이포그래피가 만나 이처럼 시간과 공간과 신체로 확장되는 일은, 좀처럼 저절로 일어나지 않는다. 「마침」 준비가 한창이었을지도 모르는 2019년 9월 23일, 두 작가를 만났다.2

1. 워크룸에는 주소가 둘 있다. 공동 대표 3인 중 디자이너 이경수의 작업실은 서울 종로구 자하문로10길에 있고, 디자이너 김형진과 편집자 박활성은 자하문로16길에 있는 사무실을 사용한다. 워크룸 프레스는 후자에 있다.

2. 다음은 단순 대화 녹취가 아니라 상당 부분 각색하고 재구성하다시피 한 글이다. 그러나 내용 자체는 실제 대화에 근거하며, 정리된 원고는 두 대담인의 확인을 거쳐 실었다.

I'd be free to do what I want

C Nui Yeon, you have been with Workroom Press for seven years now. Before then, you also worked for magazines and other publishing houses.

K I have about nine years of experience as a book editor, including the two years before I came to Workroom.

C At the time, Workroom Press had a different status as a publisher. It was more like a graphic design studio that also publishes. It's perhaps not too much to say that it began to establish itself as a truly serious publisher after you joined it and started your programs there. What made you join it?

K I thought I'd be free to do what I want. When I first started as a book editor, I was assigned programs that had already been decided. To be sure, I enjoyed working on Bolaño or Simenon for Open Books. But I'd sometimes find myself backing off a bit, with the excuse that they were not my ideas in the first place. I quit after one year. Then I worked for myself for another year and had an opportunity to edit *Versus*.[3] I also worked at another publisher, but I didn't like the rigid atmosphere and quit. I thought I wouldn't be able to work for an ordinary publisher anymore. I wanted to try

3. *Versus* was a irregular serial published by Gallery Factory and designed by Workroom. The first issue came out in 2008, and it ceased publication in October 2017 with the tenth and final issue. Kim Nui Yeon edited three issues, from no. 4 through no. 6.

자유롭게, 하고 싶은 일을 할 수 있으리라

최 　김뉘연 씨는 워크룸에서 일한 지 햇수로 7년째다. 그전에는
　　잡지사에서 기자로 일했고, 다른 출판사에서도 일했다.

김 　편집자 경력은 9년 정도다. 워크룸에 오기 전에 2년가량
　　편집자로 일했다.

최 　당시만 해도 출판사로서 워크룸의 위상은 지금과 좀 달랐다.
　　'출판도 하는 디자인 스튜디오' 성격이 강했다. 워크룸은
　　김뉘연 씨가 편집자로 와서 책을 기획해 만들기 시작하면서
　　본격적인 출판사로 자리 잡았다 해도 과언은 아닐 듯하다. 어떤
　　생각으로 워크룸에서 일하겠다고 결심했나?

김 　자유롭게, 하고 싶은 일을 할 수 있으리라 생각했다. 출판
　　편집자로 처음 일할 때는 이미 기획된 책들을 만들어야 했다.
　　물론 열린책들에서 담당했던 로베르토 볼라뇨나 조르주 심농
　　작업은 재미있었다. 그러나 처음부터 함께하지 못했다는
　　핑계를 내세우며 한발 물러서게 되곤 했다. 결국 1년 만에
　　그만두었다. 그리고 1년간 혼자 일하면서 『버수스』를 편집할
　　기회가 있었다.[3] 그러다가 얼마간 다른 출판사를 다니기도
　　했는데, 경직된 느낌이 들어서 그만뒀다. 일반 출판사를

　　3. 『버수스』는 서울의 갤러리 팩토리가 발행하고 워크룸이 디자인하던
부정기 간행물이다. 2008년에 첫 호가 나왔고, 2017년 10월 출간된 10호를
마지막으로 폐간했다. 김뉘연은 4호부터 6호까지 세 호를 편집했다.

working at a bookstore, so I got myself a job at Gagarin.[4]
One day, Park Hwalsung, the editor-in-chief of Workroom
Press, came and interviewed me informally.

J I have worked for a few publishers, and I think Nui Yeon is
very lucky as an editor. A publisher needs to have a certain
scale in order to be a decent employer. And among the
decently sized companies, it's hard to find ones that give
the editors freedom to initiate their own programs. Mostly,
there are editorial boards that have the power. Especially for
literature programs, they usually recruit scholars who are
authorities in their fields, and they are the ones who decide
what to publish. And then the decisions are passed on to
the editors so they can actually make the books.

K Another factor that makes it hard for the big-company edi-
tors to be active would be that they are already overworked.
They have deadlines and priorities, and to meet all of them
they can't help being a bit passive. When you see the former
editors becoming more proactive in pursuing their interests
in different positions, you realize that the right combination
of situation and caliber can make a difference. On the other
hand, now that I have planned and made more books, I often
think about things that follow set programs. Every now and
then, I realize how hard it really is to edit and complete any
title once its publication plan has been worked out.

4. Gagarin was a secondhand bookshop located on Jahamunro
10-gil, Jongno-gu, Seoul, from June 2008 until October 2015. It was
co-founded by a group of companies and individuals working in the area,
including the cafe MK2, Gallery Factory, the architect Seo Seungmo, and
Workroom.

다니기는 쉽지 않겠다 싶었다. 이후 서점 일이 궁금해 잠깐 가가린에서 일했는데,[4] 어느 날 워크룸 편집장 박활성 씨가 찾아와서 편하게, 지나가듯이, 면접 같지 않은 면접을 봤다.

전 나는 꽤 많은 출판사를 다녀 봤다. 내 생각에 뉘연 씨는 정말 행복한 편집자다. 출판사가 직장으로 다닐 만하려면 어느 정도 규모를 갖춰야 하는데, 그런 곳 중에서 편집자가 출판물을 적극적으로 기획할 수 있는 곳은 그리 많지 않아 보였다. 대부분 기획 위원이나 편집 위원을 두고 있었다. 특히 문학 총서의 경우 언어권별로 권위 있는 사람들을 기획 위원으로 모으고, 그들이 책을 기획한다. 그리고 그 책들을 편집자가 만들게 되더라.

김 대형 출판사에서 편집자들이 적극적으로 기획하기 어렵다면, 거기에는 이미 기획된, 밀린 일이 너무 많다는 이유도 있을 것이다. 출간 기한을 지켜 가면서 먼저 처리해야 하는 일이 있으므로, 아무래도 수동적인 자세를 취할 수밖에 없다. 그런데 최근 이러저러한 자리에서 자신이 관심 있는 일을 능동적으로 찾아 나가는 편집자들의 모습을 보면서, 여러 상황의 변화와 개인의 역량이 맞물려 긍정적인 결과를 만들어 가고 있다는 생각이 든다. 한편, 책을 여럿 기획해 본 이제는 책을 기획한 이후의 일들에 대해 더 많이 생각하게 된다. 기획 후 편집해 완성하기까지가 얼마나 어려운 일인지 매번 새삼 깨닫는다.

4. 가가린은 2008년 6월부터 2015년 10월까지 서울 종로구 자하문로 10길에서 영업하던 헌책방이다. 카페 MK2, 갤러리 팩토리, 건축가 서승모, 워크룸 등 부근에서 활동하던 몇몇 회사와 개인이 공동으로 운영했다.

Classical but not quite classical

C When you plan books, do you picture picture what their design would look like?

K I think I used to, even if vaguely. I certainly did with Propositions. I envisioned the books to be small and handy. 138 The titles would slightly deviate from the canon, so I hoped they would make a similar impression.

C Apart from the overall impression, do you also imagine how the pages should look specifically?

K When I was starting Propositions, I wanted them to feel classic, but I also had a vague idea of them looking "classical but not quite classical."

C Do you think the design achieved that quality?

K Certainly. But my view has changed over time. At first, I didn't feel this way, but now that I look at the books, they feel more traditional. Maybe the whole series has been shifting toward this direction. The justified text reinforces the look. Maybe I see it this way now because I've made more books with an unjustified setting since then.

C The Propositions books caused a stir among graphic designers when they first came out, but I think the focus was mainly on the cover, not the interior. The jacket is smaller than usual but still too big to be an outsert…

고전 같지만 고전 같지 않은

최 책을 기획할 때, 디자인을 상상하는지?

김 막연한 그림은 그리는 편이었다. '제안들' 때는 확실히 그랬다.
작고, 가볍게 갖고 다닐 만한 책이면 좋겠다고 상상했다. 고전
목록에서 약간 비껴가는 작품들이므로, 책도 그런 인상을 조금
풍기면 좋겠다는 생각도 있었다.

최 전반적인 인상 외에, 지면의 모양도 머릿속에 그리는 편인가?

김 처음 기획할 당시 '제안들'에 클래식한 느낌이 있으면 좋겠다고
생각하면서도, 어느 정도 '고전 같지만 고전 같지 않은' 면도
있기를 바랐다.

최 그렇게 상상했던, '고전 같지만 고전 같지 않은' 느낌을
결과적으로 달성했다고 보는지?

김 그렇다… 그런데 시간이 지나면서 판단이 조금 바뀌는 것 같다.
처음에는 그렇게 느끼지 않았는데, 지금 보면 더 고전 같은
인상이 있다. '제안들'이 차지하는 자리가 그런 방향으로 가는
것 같기도 하다. 특히 양쪽 맞춘 본문이 그런 인상을 준다. 그때
이후 다른 책에서 왼쪽 맞추기를 많이 써서 그런지도 모른다.

최 '제안들'이 처음 나왔을 때 디자이너 사이에서도 여러모로
화제였지만, 아마 주된 초점은 책 지면보다 겉에 있었을 것이다.
띠지라고 하기에는 크고 재킷이라고 부르기에는 작은…

재료: 언어 **17**

K It was meant to be an outsert.

C … the outsert's typography was powerful. The small format was also memorable. And the contrast between the white outsert and the colored cover… I also liked the brutal typographic solution that distinguishes the title and the author just by a single dash, not by a style or size change. But I remember the designer, Kim Hyungjin, also had much to say about the text typography. Did he design all the Propositions books?

K He set up the template and typeset the text for the first three volumes. Kang Gyeong Tak did the subsequent six volumes, Yang Euddeum did four, and Hwang Seogwon did one. Then some changes were needed to accommodate poetry and illustrations, so Hyungjin took it over again. For the first three volumes, the designer did all the typesetting and corrections. But starting with the fourth volume, I have made the corrections on the pages made up by the designers, who check the final layout right before printing.

C The basic format doesn't seem to have changed much over more than fifteen volumes.

K But every volume needed some adaptations. Many of them consist of more than one continuous text, and they often require specific adjustments within the consistent overall structure.

김 띠지로 여기고 디자인한 것으로 안다.

최 띠지 타이포그래피가 주는 인상이 강렬했다. 작은 판형도 인상
깊었고. 흰색 띠지와 색지 표지의 대비도 그렇고… 띠지의
단순함, 예컨대 저자 이름과 제목을 글자 크기나 형태로
구별하지 않고 줄표 하나로 분리해 주는 과격함이 재미있었다.
그러나 디자이너 김형진 씨는 본문 타이포그래피에 관해서도
하고 싶은 이야기가 적지 않았던 것으로 기억한다. '제안들'은
계속 김형진 씨가 디자인했나?

김 기본 설정과 1권부터 3권 조판은 김형진 씨가 했지만, 4권부터
9권까지 조판은 강경탁 씨가 했다. 양으뜸 씨는 네 권, 황석원
씨도 한 권 했다. 시집이나 삽화가 많은 책 등은 새롭게
설정해야 하는 부분들이 있어 다시 김형진 씨가 담당했다.
1권부터 3권까지는 본문 수정도 디자이너가 했지만, 4권부터는
디자이너가 기본 조판을 마치면 교열 수정은 내가 하고, 인쇄
직전에 디자이너가 확인하는 식으로 진행했다.

최 그간 열다섯 권이 넘게 나왔는데, 기본 체재 자체는 크게
달라지지 않은 듯하다.

김 그런데 매번 새롭게 응용해야 하는 부분은 있었다. 통으로
이어지는 글로만 이루어진 책이 아니다 보니, 전체 흐름은
같지만 부분 부분은 책마다 조절해 줘야 할 때가 많았다.

J A play may have a very distinct structure. And the collection of poems by Jean Genet is set in a slightly smaller type, if you take a close look.[5]

K Because the format was small, there were awkward line breaks. That's why we changed the text type size.

C What about the later series? For example, did you have any specific form in mind when you planned Positions? 198

K I didn't want them to be hardcover, but that was all. For Positions, I used pretty rigorous criteria for the selection of authors, each of whom holds a unique place in the field of Korean literature. So I wanted the books to be unique, too, and Hyungjin captured it by using a softcover with a clear plastic jacket.

C It's also unusual that there is no title on the front cover, although I might add that nothing can shock you these days. The cover without a title, for example, would have been unthinkable just five years ago.

K Now there are quite a few.

C It might have something to do with the retail sales from offline shelves versus those from online bookstores and how they compare. The function of the book cover as a marketing device might be shifting accordingly.

5. Jean Genet, *Le condamné à mort et autre poèmes suivi de Le funambule* (2015).

전 희곡은 체계가 상당히 다르고, 또 장 주네 시집은 자세히 보면
 본문 글자 크기가 조금 작다.[5]

김 판형이 작다 보니, 시행이 애매하게 끊어지는 부분이 생겼다.
 그래서 글자 크기를 조금 줄였다.

최 이후에 기획한 시리즈는 어떤가? 예컨대 '입장들'에서는 198
 상상한 형태가 없었나?

김 하드커버가 아니기를 바란 것 외에는 없었다. '입장들'은 한국
 문학에서 특별한 자리를 차지하는 작가들을 나름대로 엄선한
 기획이었다. 그래서 책에도 특이한 점이 있으면 했는데, 형진
 씨가 소프트 커버에 비닐 덧표지로 이를 재미있게 포착해 줬다.

최 앞표지에 표제가 없는 점도 특이하다. 그런데 이제는
 디자인에서 무슨 짓을 해도 그리 충격적이지는 않은 것 같기도
 하다. 예컨대 앞표지에서 제목을 생략하는 것도 그렇다. 불과
 5년 전만 해도 상상하기 어려운 일이었다.

김 이제는 그런 표지도 많아졌지.

최 오프라인 서점 매대에서 팔리는 책과 온라인에서 팔리는
 책의 비중 차이도 관련이 있을지 모르겠다. 그에 따라 마케팅
 수단으로서 표지에 기대되는 기능도 좀 달라지는 것 같다.

 5. 장 주네, 『사형을 언도받은 자 / 외줄타기 곡예사』(2015년).

J It surely is, but the publishing industry at large is still conservative. In some companies, the mere suggestion of a cover without a title would make you look insane.

C With no proper research, it's hard to say for certain how much of this reaction is rational, but I'm guessing a large part of it just reflects tradition. It's a psychological resistance to a groundbreaking design.

J *Anemone* is another example. Originally, the author had 222 wanted to have only the title on the cover. But I thought that "Anemone" without any supporting elements would look odd. So I suggested maybe we should remove even the title, and the idea was accepted. The book came out last week, and the publisher told me, after visiting bookshops for distribution, that major bookstores hated it.

C Because there's no title on the cover?

J Well, I know several other books like that…. Anyway, they complained it's hard to handle because they can't easily identify it, even if the title is right there on the spine. I don't get it, but they complained so strongly that we decided to make a label with the author's name and the title and stick it on the front cover.

C What about Positions, Nui Yeon? You might have received 198 the same complaints from large bookstores.

K Not really. At least it has the publisher's logo on the front! Perhaps it works unfavorably for *Anemone* because the tone is dark….

전 확실히 그렇기는 하지만, 기성 출판사는 여전히 보수적인 것도
 사실이다. 아마 일부 출판사에서는 제목 없는 표지 말만 꺼내도
 제정신 아닌 사람처럼 취급받을 거다.

최 어디까지가 합리적인지 아닌지는 실험이나 조사를 안 해 봐서
 뭐라 말하기 어렵지만, 상당 부분은 관행도 작용할 것이다.
 파격적인 디자인에 대한 심리적 저항 같은.

전 『아네모네』도 그런 예다. 원래 저자는 앞표지에 제목만 222
 있으면 좋겠다고 했다. 그런데 뭔가 받아 주는 요소 없이 덜렁
 '아네모네'만 있으면 이상할 것 같았다. 그래서 차라리 아예
 다 빼는 게 낫지 않겠냐고 했고, 제안이 받아들여져서 그렇게
 진행했다. 지난주에 책이 나왔는데, 출판사 대표가 배본을
 다니더니 대형 서점에서 이 책을 아주 싫어한다고 하더라.

최 앞표지에 제목이 없다고?

전 그런 책이 더러 있는데... 아무튼 관리가 어렵다는 이유다. 매장
 직원들이 척 봐서 제목을 알 수 없다나... 이렇게 책등을 보면
 제목이 빤히 있는데도 그런다. 이해가 안 되지만, 하도 어렵다고
 해서 결국 저자 이름과 제목 등을 넣은 스티커를 만들어
 앞표지에 붙이기로 했다.

최 '입장들'은 어떤가? 대형 서점에서 같은 불만이 나올 법한데. 198

김 특별히 들은 건 없다. 출판사 로고라도 있어서 그런가? 어쩌면
 『아네모네』는 색이 어두워서 더 그런지도...

J Admittedly, the spine doesn't pop out, either!

C At least the Positions book covers have bright colors and more describable visual clues. Anyway, each publisher may have particular design conventions and they might be strongly institutionalized in traditional houses, while Workroom Press is relatively free from such restrictions. Ultimately, it's about how any design works with the nature of the content.

Formal experimentation is regarded as amateurish

C Do you think that programs like Propositions or Positions can only be done at Workroom Press? 138 198

K I think other publishers are doing even better now. But I remember when Propositions first came out, things were a bit different. Certainly, there have always been great literature series, but at the time, major publishers were all in the business of foreign literature series, causing over-competition and repetition in their programs. But it's true that the book market has become more diverse as a result. There are many fine books available now. In other words, the market has changed. It sometimes makes me think: what's the relevance of Propositions now? I mean, the titles would not look out of place in other programs....

C But I think Propositions did play a role in diversifying the market, didn't it? How has the series been received in the literary world?

전 사실, 책등도 잘 보이지는 않는다!

최 그래도 '입장들'은 색깔이 선명하고 묘사할 만한 특징이
 뚜렷하니까 좀 나을 것 같다. 아무튼, 출판사마다 디자인 관행은
 있을 거고, 유서 깊은 출판사라면 관행의 힘도 더 세겠지만,
 워크룸은 상대적으로 그런 데서 자유롭다는 차이는 있겠다.
 결국에는 어떤 디자인이건 실제 작품 성격과 얼마나 잘
 어울리느냐가 문제일 테다.

형식 실험은 아마추어적이라고 여기는 분위기

최 '제안들'이나 '입장들' 같은 시리즈는 워크룸에서만 실현할 수
 있는 기획이라고 생각하나?

138
198

김 지금은 다른 출판사들이 더 잘해 나가는 것 같다. 그러나
 '제안들'이 처음 나왔을 때는 상황이 다소 달랐다고 기억한다.
 물론 이전에도 훌륭한 문학 선집은 항상 있었지만, 당시에는
 주요 출판사들이 세계 문학 전집에 본격적으로 뛰어들면서
 경쟁이 가열됐고, 출간 목록이 겹치기도 했다. 그런데
 결과적으로 문학 책 시장은 풍성해졌다. 좋은 책이 많이 나왔다.
 지형이 많이 바뀐 셈이다. 그래서 가끔 이런 생각을 한다ㅡ지금
 '제안들'에는 어떤 쓸모가 있을까? 다른 세계 문학 전집에
 끼어도 별로 어색하지 않을 것 같은데...

최 그러나 그처럼 출판 지형을 다양화하는 데 '제안들'이 역할을
 한 건 사실 아닌가? 문학계의 평가는 어떤가?

재료: 언어

K They do get mentioned on social media, but I feel they are appreciated when I'm invited to participate in a program or event. I get the impression that people look at Workroom Press when they want to talk about something special.

C Doesn't the nature of the publisher become a liability? The fact that Workroom is also a graphic design studio might have hindered, for example, the recognition of Propositions as a serious literary program. Or could it be the case that one of the series' primary attractions – that the books are beautiful – works as an obstacle that dissuades more con-servative-minded readers from appraising them?

K It's possible, but I think the series has found its readership partly thanks to its appearance. And that's great, although appearance alone can boost sales only to a certain extent, and we may have passed that point already. The sales record says it all. Initially, we thought 500 copies will be enough for each title. Then they sold beyond our expectations, so much so that we had to worry about securing the cover stock. Now, it's getting more and more difficult to make reprints. In that sense, at least, we are getting closer to our original plan!

C How are the Positions books being received? 198

K Frankly, we had some anticipation for the series. If I could pick the two best things I've done at Workroom Press, one would be starting the Beckett series, and the other would be choosing Yi Sangwoo's *warp* as the first title of Positions. I had great expectations for *warp*, envisioning coverage and interviews by major literary journals. We are getting there

김 SNS에서 회자되는 것도 있지만, 외부에서 다른 기획이나
 행사에 참여해 달라고 섭외해 올 때, 나름대로 평가받는다고
 느낀다. 좀 특별한 이야기를 하고 싶을 때 워크룸을 주목한다는
 인상은 있다.

최 출판사가 워크룸이라는 사실이 불리하게 작용하지는 않았나?
 워크룸이 디자인 스튜디오이기도 하다는 사실 탓에 '제안들'이
 진지한 문학 기획으로 받아들여지는 데 어려움을 겪는다든지.
 '제안들'이 예쁘다는 사실, 즉 이 총서의 일차적 호소력이나
 매력이 도리어 보수적인 관점에서는 장애물로 여겨질 수도
 있지 않을까?

김 그랬을 수 있다. 그래도 예뻐서 이만큼 팔렸다고, 그래서
 다행이라고 생각한다. 이제는 예뻐서 팔리는 시기도 지난
 듯하다. 판매고가 말해 준다. 원래는 5백 부만 나가면
 만족이라고 생각했다. 그런데 처음 나왔을 때는 색지 수급을
 걱정할 정도로 잘 팔렸다. 이제는 갈수록 중쇄하기가
 어려워진다. 그런 점에서는 원래 계획을 달성해 가는 셈이다!

최 '입장들'에 대한 반응은 어떤가? 198

김 사실, '입장들'에는 기대를 했다. 워크룸에 와서 잘한 일 두
 가지를 스스로 꼽는다면, 하나는 베케트 선집을 낸 일이고, 또
 하나는 이상우의 『warp』를 '입장들' 첫 번째 책으로 선택한
 일이다. 『warp』를 내면서 기대가 컸다. 주요 문예지에서 다뤄
 주고 저자 인터뷰도 나가는 등 반응을 상상했다. 결국에는

재료: 언어

now, but it's been taking much longer. We haven't made a reprint of *warp*, or any other title from the series, for that matter. Jung Jidon's book has been doing better, considering it just came out this year, although we haven't made a reprint of that title, either.[6] It's been two years since the first Positions book was released, and it's only recently that *warp* started to get critical mentions and Yi Sangwoo's writing style began to stir some responses.

C I wondered how a work of such an experimental nature would be received here.

K Yi Sangwoo is certainly far-out in Korea.

C Is there a market for this kind of formal experimentation?

K I don't know exactly. I'm still not sure if those who like Yi Sangwoo's work appreciate its experimental nature or his particular style. Maybe it's the latter. But before we talk about the market, I think there is a general attitude among the literary experts that belittles formal experimentation. I felt it when I was working on *Potential Literature Workbook*,[7] too: formal experimentation is regarded as amateurish.

6. Jung Jidon, *We Shall Survive in the Memory of Others* (2019). After this interview, the book was selected for a purchase program of the Arts Council Korea. Thanks to this support, Jung Jidon's book came to be reprinted in 1,000 copies.

7. Nam Juong Sin, Son Yee Won, and Jung In Kyio, *Potential Literature Workbook* (2013). Published in conjunction with Typojanchi 2013, this book was edited by Kim Nui Yeon and designed by Jeon Yong

그렇게 되어 가고 있지만, 생각보다 너무 오래 걸렸다. 아직 중쇄도 못 했고. 나머지도 마찬가지다. 정지돈 씨 책은 올해 나온 점을 고려하면 반응이 좋은 편이지만, 아직 중쇄는 못 했다.[6] 이 시리즈를 낸 지 2년이 되어 가는데, 이제야 펑론가들이 『warp』에 대해 언급하기도 하고, 이상우 씨가 소설 쓰는 스타일이 여기저기서 반응을 불러일으키는 듯하다.

최 이처럼 형식 실험 성격이 강한 문학 작품이 한국에서 어떻게 받아들여지는지 궁금하다.

김 한국에서 이상우 씨 정도는 확실히 강한 편이기는 하다.

최 이런 작품을 위한 시장이 있나?

김 아직 정확하게는 파악이 안 된다. 이상우 작품을 좋아하는 사람들이 형식 실험을 좋아하는지 아니면 특유의 문체를 좋아하는지 잘 모르겠다. 아마 후자에 가까울 거다. 그런데 시장 이전에, 문인들 사이에서 형식 실험을 폄하하는 분위기가 있는 듯하다. 이는 『잠재문학실험실』을 만들 때도 느꼈던 부분이다.[7] 이를테면, 형식 실험은 아마추어적이라고 여기는 분위기.

> 6. 정지돈, 『우리는 다른 사람들의 기억에서 살 것이다』(2019년).
> 인터뷰가 끝난 후 2019년 10월 4일, 정지돈의 책은 한국문화예술위원회에서 주관하는 2019년 2분기 문학나눔 도서보급사업에 선정됐다. 선정 도서를 구매해 보급해 주는 사업 내용에 따라, 이 책은 1천 부를 중쇄하게 됐다.
> 7. 남종신·손예원·정인교, 『잠재문학실험실』(2013년). 타이포잔치 2013과 연계해 김뉘연이 편집하고 전용완이 디자인한 이 책은 1960년대

C I might say that that sort of response is somewhat expected. Experimentation and exploration don't take a purely literary form in these works; they are also visual and physical. "Style" can be explored in verbal terms, but what *warp* does 198 overlaps, in a sense, with the realm of typography. See the tables inserted in the text, or the lines suddenly turning vertical. In the eyes of a purist, it might look something like childish "play."

K It's understandable.

Changing the text to get a better-looking line break

C Book designers always work with editors. And they some-times clash over how to handle the text. How sacred is the text? I guess the view may also differ between a writer, who produces text, and an editor, who refines it. A designer, in turn, may add another touch while trying to express the text visually. When you work as an editor, do you sometimes feel the need to change the text to make it look better?

Wan, and it explores the work of the OuLiPo (Ouvroir de littérature potentielle) group that formed in France in the 1960s. It includes the first Korean translations of some of the group's seminal texts, as well as an exercise in applying the group's constraint-based writing techniques to the Korean language. The authors, "editor Nam Juong Sin, translator Son Yee Won, and poet Jung In Kyio," also refer to themselves as the LaLiPo (Laboratoire de Littérature Potentielle) group. Their names are all pseudonyms.

최　사실 그런 반응을 어느 정도는 예상할 수 있다. 여기서는
　　실험과 탐구가 구현되는 방식이 순수하게 언어적이라기보다
　　시각적이기도 하고 물리적이기도 하니까. '문체'는 결국 입말로
　　환원되는 탐구 영역이지만, 『warp』는, 예컨대 본문에 삽입된
　　표라든지 행이 갑자기 세로로 바뀐다든지, 어떤 면에서는
　　타이포그래피 영역과 중첩된다. 순수하게 문학을 탐구하는
　　사람 눈에는 '장난'처럼 보일 수도 있겠다.

김　그런 입장도 이해는 한다.

행을 보기 좋게 넘기려고 원고를 고치는 경우

최　출판 디자이너는 언제나 저자나 편집자와 함께 일한다.
　　그러면서 글을 대하는 태도에서 부딪히는 일이 종종 있다.
　　글은 얼마나 신성한가? 글을 일차 생산하는 저자와 그 원고를
　　손질하는 편집자도 입장이 좀 다를 것 같다. 디자이너는 글을
　　받아 시각적으로 표현하는 과정에서 또 한 번 글에 손을 댄다.
　　편집자로 일하면서, 시각적 이유에서 원고를 고쳐야 한다고
　　느낀 적이 있는지?

　　프랑스에서 형성된 울리포 (OuLiPo, '잠재 문학 작업실'이라는 뜻)
　　집단의 작업을 본격 조명한다. 주요 원전 텍스트의 한국어 번역에 울리포
　　작가들이 수년간 실험했던 창작 방식, 즉 제약과 규칙에 기초한 글쓰기
　　방법을 한국어에 적용한 창작 실험을 더한 형태로 구성됐다. 창작 집단
　　잠재문학실험실은 "편집자 남종신, 번역가 손예원, 시인 정인교"로
　　구성되었다고 알려졌다. 이들은 모두 이명이다.

K I often do. Especially with Propositions, where I work directly on the pages, I sometimes find myself changing the text to get a better-looking line break. Perhaps because of the small format, subtle changes make a big difference in the text's appearance.

C Do you think the experience of working directly on the composed pages has affected your work?

K Absolutely. It's one of the valuable experiences that I had at Workroom Press. I started editing the pages starting my second year at the office, and this year, I decided to compose two volumes of Propositions by myself, as I wanted to try typesetting the text directly from the manuscript. One title is a play, and the other is a very long novel. The play has been finished. Of course, I used predetermined structures and styles, but it was still an enjoyable experience.

C You can see what you don't normally see if you typeset the pages for yourself, making editorial choices based on looks. Some designers do "silent editing," changing the text they are working on without telling anyone. It's not an advisable practice. They might be thinking, "whoever handles a manuscript so carelessly won't notice the difference," but…

K Its acceptance depends on the author or the translator.

J It also depends on whether it's a translation or an original.

C I might be wrong, but a translation is already an adaptation, so perhaps you can be more relaxed about the manuscript.

김 종종 그런다. 특히 '제안들'을 레이아웃 상태에서 직접 수정해
 보니, 행을 보기 좋게 넘기려고 원고를 고치는 경우가 생기더라.
 판형이 작아서 그런지, 자구를 조금만 고쳐도 판면 전체가 확
 바뀌는 경우가 많았다.

최 그렇게 레이아웃을 직접 건드리며 편집하는 경험에서 받은
 영향이 있다고 생각하나?

김 물론이다. 워크룸에 와서 중요하게 얻은 경험이다. 두 번째
 해부터 레이아웃 된 본문을 직접 수정했고, 올해에는 '제안들'
 중 미발표 원고를 처음부터 조판해 보고 싶어서, 시험 삼아 두
 권을 그렇게 만들어 보기로 했다. 하나는 희곡이고, 또 하나는
 무척 긴 소설이다. 희곡은 작업을 마쳤다. 물론 기본 체재나
 스타일은 정해져 있었지만, 그래도 재미있는 경험이었다.

최 직접 조판을 해 보면 원고 상태에서는 보이지 않던 부분이
 보이기도 하고, 보기에 좋은 편집을 선택하는 일도 생길 것
 같다. 디자이너 중에도 원고를 슬쩍슬쩍 편집하는 사람이
 있다. '조용한 편집'이라고 하는데, 물론 바람직한 일은 아니다.
 '이렇게 원고를 엉성하게 다루는 사람이라면 슬쩍 고쳐도
 눈치채지 못하리라'고 생각하지만…

김 역자나 저자에 따라 받아들이는 태도는 천차만별이다.

전 번역서와 저서가 또 다르다.

재료: 언어

K To tell the truth, I, too, tend to take a different approach depending on whom I'm working with. Sometimes I just ask the writer's permission to make changes and then go ahead and make specific edits myself, but for others, I'd add detailed comments to the manuscript and go through several rounds of approval. Recently, a translator demanded beforehand that every suggested edit be marked up and discussed before being reflected in the text.

C It's even harder to imagine making any changes to a work originally written in Korean…

K Not necessarily.

J I made several poetry books at Moonji. It may be true for any genre of writing, but especially with poetry, you would think that every word choice must mean something, right? But somewhat counterintuitively, the editors were making a lot of suggestions for changes. Of course, their ultimate acceptance was up to the authors, but they made their suggestions passionately. That's how I learned that editors contribute a lot to the making of poetry works, too.

C Maybe it also has something to do with the dynamics between publishers, editors, and their authors. I heard that some fiction book editors or publishers make a lot of changes to the manuscript, sometimes even asking for what amounts to a substantial rewriting.

K I hope that writers become more open to such inputs. They should know their editors are working for them when they are suggesting changes.

최 무지한 소리겠지만, 번역서는 어떤 면에서 다른 원작을 옮긴
 작품이므로, 원고에 대해서도 좀 더 느긋해질 수 있을 것 같다.

김 사실은 나도 상대에 따라 좀 다르게 접근하는 편이다. 어떤
 분에게는 이러저러하게 바꾸면 좋겠다고 말하고 동의를 받아
 적절히 다듬기도 하지만, 어떤 분에게는 바뀌는 부분을 상세히
 표시해 여러 차례 보여 주기도 한다. 최근 한 역자는 모든 수정
 사항을 빠짐없이 표시해 달라고 먼저 요구해 오기도 했다.

최 원래 한국어로 창작된 작품을 함부로 손대는 일은 더욱
 상상하기 어려운데…

김 꼭 그렇지도 않다.

전 문학과지성사에서 시집을 몇 권 만든 적이 있다. 모든 글이
 그렇겠지만, 시라고 하면 특히나 단어 하나하나 선택이 훨씬
 예민한 문제일 텐데, 뜻밖에도 편집자가 수정 제안을 많이
 하더라. 물론 수용 여부는 저자 몫이지만, 제안은 무척 열심히
 하는 모습이었다. 시 작품도 편집자가 상당히 많이 고쳐 가며
 만든다는 사실을 알았다.

최 어떤 부분은 출판사와 편집자, 저자의 역학 관계와도 결부될 것
 같다. 소설 같은 경우는 출판사나 편집자가 손을 많이 대거나
 사실상 아예 다시 써 달라고 요청하는 일도 있다고 들었다.

김 그런 부분에 대해 저자들도 좀 더 자유로워지면 좋을 텐데…
 어쨌든 편집자는 저자를 위해 수정을 제안하는 것이니까.

Yong Wan writes in InDesign

C You are also a writer yourself, Nui Yeon. When you write, do you think about what your text is going to look like?

K When I write the performance instructions that I make with Yong Wan, I think about how they should look specifically. You have to. But in general, I prefer experimenting with the text itself. I want everything to be fully realized within it. Recently, I wrote a piece for an exhibition by the artist Oh Heewon.[8] I wrote one essay first, and then another, and I had one text intersected by the paragraphs from the other. It was a method that echoes Oh's art. The artist proposed various ways to visually differentiate the two kinds of paragraphs, but I wasn't sure. I guess I wanted the two streams to be read as a single, naturally converging text.

C What software or system do you use when you write? HWP?

K Recently, I have been using Google Docs. About five years ago, I taught writing at the Paju Typography Institute (PaTI). They were using Google Docs, and I found it convenient. The auto-saving function, for example.

C It could just be trivial curiosity, but I asked this because there are legends about certain writers only using certain typewriters.

8. Kim Nui Yeon, "Company," *Iridescent Fog* (2019).

용완 씨는 인디자인에서 글을 쓴다

최 김뉘연 씨는 글을 직접 쓰는 저자이기도 하다. 글을 쓸 때, 글의
 모양에 관해서도 생각하는지?

김 전용완 씨와 함께 만드는 퍼포먼스 지침은 형태를 구체적으로
 상상하면서 쓴다. 그럴 수밖에 없는 면이 있다. 그러나
 일반적으로는 글 자체만으로 실험하기를 좋아하는 편이다. 글
 안에서 모든 게 소화되기를 바란다. 최근 미술가 오희원 씨의
 전시회를 위해 글을 썼다.[8] 글을 쓰고, 또 다른 글을 쓴 다음 각
 글의 단락을 교차하는 식으로 구성했다. 오희원 작가의 작품과
 연관된 방식이었다. 작가는 두 글을 시각적으로 구분하는
 방법을 여러 가지 제안했는데, 나는 그런 게 꺼려졌다. 두 글이
 한 편으로 읽히면서 자연스럽게 수렴되기를 원했기 때문이다.

최 어떤 소프트웨어나 시스템에서 글을 쓰나? 한/글?

김 요즘은 구글 독스에서 쓴다. 5년 전이었나, 파주타이포그라피
 학교에서 에세이 지도를 잠깐 한 적 있다. 그곳에서 구글 독스를
 쓰길래 나도 써 봤는데, 저장을 따로 하지 않아도 되는 점이
 편리하더라.

최 어찌 보면 부수적인 호기심이기는 한데, 예컨대 모모 작가는
 모모 타자기만 쓴다는 등의 설화도 있길래...

 8. 김뉘연, 「동반자」, 『Iridescent Fog』 (2019년).

K Yong Wan writes in InDesign.

C Do you think there are aspects where the technical input
 environment affects writing? When writing a poem, for
 example, how to handle line breaks may play a role.

K Well… I don't feel the influence that much. I just distinguish
 lines by hard returns and verses by page breaks. But I do
 read differently when the text is typeset. Perhaps that's why
 I make a lot of edits after pages are composed.

C When I was reading *warp*, I became curious about the origi- 198
 nal shape of the manuscript.

K I think it was an HWP document.

J You can bet every Korean writer uses HWP.

C But this work suggests that your word processor expertise
 can limit your literary imagination. If you don't know, say,
 how to compose tables with HWP, you may not be able to
 write such a text.

K I don't remember anything special about the tables in the
 manuscript. It was neatly organized but it didn't strike me as
 the work of an expert.

김 　용완 씨는 인디자인에서 글을 쓴다.

최 　입력 환경이 글에 영향을 끼치는 부분은 없을까? 예컨대 시를
　　쓸 때는 행 조절이 나름대로 역할을 할 것 같은데.

김 　글쎄... 시의 연 같은 경우 한 줄 띄거나 페이지를 넘겨서
　　구분하는 정도? 나는 딱히 그런 영향을 느끼지 않았다. 그런데
　　조판된 이후에는 확실히 글이 다르게 읽힌다. 그래서 조판
　　이후에 글을 많이 다듬게 되는 것 같다.

최 　『warp』를 보면서, 원래 원고는 어떤 모양이었을지 궁금했다. 　198

김 　한/글 문서였던 것 같다.

전 　한국 문인은 다 한/글을 쓴다고 보면...

최 　그렇다 해도, 이 작품은 문서 편집 소프트웨어를 다루는 솜씨에
　　따라 상상 자체가 제약될 것 같아서... 예컨대 한/글에서 표를
　　짤 줄 모르는 사람이라면 이런 글은 못 쓸 것 같다.

김 　원고에 표가 정확히 어떠한 형태를 갖추고 입력되어 있지는
　　않았다. 전체적으로 보기 좋게 정리되어 있었지만 한/글에
　　특별히 능숙한 솜씨로 작성된 원고로 보이지는 않았다.

재료: 언어

I wanted to be a writer like Beckett for a while

C As a writer, do you have any particular ideas or authors that have influenced your work?

K Roberto Bolaño and the OuLiPo group, I should say. And Samuel Beckett, too. I don't remember learning anything about Beckett in college, not to mention the OuiLiPo group. But my school was quite conservative, as it turned out. Anyway, I wanted to be a writer like Beckett for a while.

C You must be particularly proud of the Beckett series that 152 you programmed at Workroom.

K Well, I *was* proud, but maybe I included too many titles in the series. There are still so many volumes to make. As to how I feel about the author… now I'm a bit ambivalent, and although I know I'll keep my affection for his work, there will be painful moments, too. When we started signing publishing contracts, I heard rumors that other publishers were also interested in Beckett. Perhaps it made me more aggressive in acquiring rights. Maybe we didn't have to include so many works in the series, but now we have no choice.

C There might be some public support programs available for a series like Beckett's.

K We got funding from the French embassy. It was part of a commemoration project for the 130th anniversary of Korea-France diplomatic relations, and we received support for two titles of the Beckett series, and one from Propositions.

한동안 가장 닮고 싶었던 작가는 베케트

최 작가로서 김뉘연 씨가 특별히 영향받은 사조나 작가가 있다면?

김 로베르토 볼라뇨, 또 울리포를 빼놓을 수 없다. 그리고 사뮈엘
 베케트. 사실, 울리포도 그렇지만 베케트에 관해서도 학교에서
 공부한 기억이 없다. 알고 보니 내가 다녔던 학교의 커리큘럼이
 좀 보수적인 편이었더라. 아무튼, 한동안 가장 닮고 싶었던
 작가는 베케트였다.

최 워크룸에서 베케트 시리즈를 냈는데, 특별한 보람이 있었겠다. 152

김 그렇다. 그랬는데... 너무 많은 작품을 기획했나 싶기도 하다.
 아직도 낼 책이 많이 남았다. 작가에 대한 감정도... 지금은
 애증 관계이고, 앞으로도 계속 좋아하기는 하겠지만, 그와
 함께 괴로운 상황도 계속 생길 듯하다. 계약을 맺기 시작했더니
 다른 곳에서도 베케트에 관심을 두고 있다는 소문이 들려왔다.
 그래서 더 욕심을 내기도 했다. 이렇게까지 많은 책을 기획할
 필요가 있었을까 싶기는 한데, 이제는 계속해 나가는 수밖에
 없다.

최 베케트 시리즈 같은 작업에는 공공 지원이 있을 법도 한데.

김 프랑스 문화원에서 지원해 줬다. 당시 마침 한불 수교
 130주년 기념사업이 벌어지던 터라, 베케트 선집에서 두 권,
 '제안들'에서 한 권을 지원받았다. 그리고 『머피』(1938년)라는

And the translator of *Murphy* (1938) tipped us off about the Irish embassy's program, and Beckett was an Irish author, too. Our application has been accepted, but the grant comes with strict conditions. Unlike the French embassy, they don't give you the money first. You must release the book by a certain date, with all the requirements met including the display of their logo, and submit about ten copies of the book. Only then will they give you the money. So, we may fail to receive it after all if we're late!

C What are your thoughts on the design of the Beckett series?

K I love it. Hyungjin proposed the idea of using rocks as a motif, and I had written an essay on Beckett's stones. I checked with the translator of one volume, and he said it was an excellent choice because the stone is an important symbol in Beckett's work. But there is something I feel sorry about. We needed to go and check the stamping on the cover. Hyungjin asked me to come along, but I said no. The designers would normally do the press check for external work, but for the Workroom publications, it was usually the editors who did the job, and I was a bit sensitive about the practice. And I couldn't go out anyway because there were some press release materials to complete. I still haven't talked about it with him, and I feel sorry about it. Anyway, hot stamping has always been a problem with the series.

C Hot stamping is a problem anywhere.

K *Le monde et le pantalon | Suivi de Peintres de l'empêchement* was so thin that it was even trickier to apply foil to the spine.

소설의 경우 역자가 아일랜드 문화원 지원 공고를 귀띔해 줬다.
베케트는 아일랜드 작가이기도 하니까. 선정되기는 했는데
조건이 까다롭다. 프랑스 문화원과 달리 지원금을 먼저 주지
않고 정해진 기간에 책을 내고, 로고 배치 등 모든 조건을
충족시킨 뒤 열 권 정도를 제출 완료해야 비로소 지원금을
입금해 주는 식이다. 그러니 선정되기는 했지만 책이 늦게
나오면 돈은 못 받을 수도 있다!

최 베케트 선집 디자인에 관해서는 어떤 생각이 있는지?

김 마음에 든다. 김형진 씨가 선집의 주요 모티프로 돌을 제안했고,
나도 베케트의 돌에 대해 산문을 기고한 적이 있었다. 혹시나
해서 역자에게도 문의해 보니, 베케트 작품 세계에서 돌이
중요한 상징이므로 탁월한 선택 같다고 지지해 줬다. 그런데
디자이너에게 미안한 부분이 있다. 표지 박 때문에 감리를
나가야 했다. 그때 디자이너가 함께 가자고 했는데, 거절했다.
외부 일은 디자이너가 감리하지만 출판 일은 편집자만
감리하는 일이 가끔 있었는데, 이에 관해 좀 민감해져 있던
때였다. 게다가 써야 하는 보도 자료도 밀려 있던 터라,
자리를 비우기 어려웠다. 아직도 사과하지 못했다. 아무튼 이
선집에서는 박이 항상 문제가 된다.

최 박은 언제나 문제다.

김 『세계와 바지 / 장애의 화가들』은 워낙 얇아서, 책등에 글자를
박으로 넣기가 더 어려웠다.

J And those books are clothbound.

K What I also like about the series is the paper choice (70 g/m²
Balloony White) and the unjustified text. Balloony has great
texture, but it fades badly. That, too, is something we came
to see only after some time.

 Although this has no direct bearing on the design,
choosing a title is always a problem for the Beckett series.
L'Innommable was fine because it's a full-length novel. But
*Têtes-mortes | Les dépeupleur | Pour finir encore et autre
foirades* is a collection of works that had originally been
published separately. In this case, the question is whether
or not we should use the title of one major piece to repre-
sent the entire collection.

J In a similar case, most major Korean publishers would put
forward the main work.

K I took the approach of listing all the works in the title already
for Propositions to show the range of contents, but at the 138
same time, simply to be different. Then I saw a Beckett
book by Faber and Faber from the UK, and they were using
the same strategy for titling a collection. But maybe I don't
have to spell out all the pieces. For example, of *Company |
Mal vu mal dit | Worstward Ho | Stirrings Still*, the first three
are often grouped as Beckett's "final trilogy," and "Stirrings
Still" is his last published prose. That's why I added it to the
collection, but it's very short, and it might have been better
to omit it from the title. Maybe it was too much.

전　게다가 이 시리즈는 표지 싸개가 천이라...

김　돌 말고도 이 책의 디자인에서 좋은 점은 본문 용지(두성종이
바르니 화이트 70 g/m²)와 문학 작품에서 본문을 왼쪽에
맞췄다는 사실이다. 그런데 바르니 느낌은 참 좋은데, 색이
많이 바래더라. 이 역시 시간이 지나고서야 알게 됐다.
　　　디자인과 직접 상관은 없지만, 베케트 시리즈에서는
제목을 정하는 일이 항상 고민이다.『이름 붙일 수 없는 자』
같은 작품이야 장편 소설이니까 괜찮은데, 예를 들어『죽은-
머리들 / 소멸자 / 다시 끝내기 위하여 그리고 다른 실패작들』은
본디 따로 출간됐던 작품들을 묶은 것이다. 이 경우 책 제목에
대표작만 밝힐 것인지 아닌지가 문제다.

전　국내 출판사들은 이런 경우 대표작 하나만 밝히는 편이다.

김　'제안들' 때부터 모든 제목을 나열하는 방법을 시도해 봤는데,　138
거기에는 책에 포함된 작품의 범위를 드러내려는 생각도
있었고, 달라 보이고 싶은 욕심도 있었다. 마침 영국 페이버
페이버에서 나온 베케트 책을 보니 거기서도 그런 식으로
제목을 붙이더라. 그렇다고 모든 제목을 다 쓸 필요는 없지
않았을까 싶기도 하다.『동반자 / 잘 못 보이고 잘 못 말해진
/ 최악을 향하여 / 떨림』을 보면, 앞의 셋은 '후기 3부작'으로
불리곤 하는 작품인데, 「떨림」은 베케트가 마지막으로
발표한 산문이다. 그래서 덧붙였지만, 워낙 짧은 글이고 하니
제목에서는 빼도 되지 않았을까 싶기도 하다. 조금 과했나 싶다.

You wonder if it's really worth it

C Let's talk about the complete works of Marquis de Sade. 144
First of all, the size is quite striking.

K It's rather big.

C Do you mean it's bigger than necessary? Maybe it is,
although there are footnotes and they justify the generous
margins.

K We thought that no one would read a Sade book on the
move, so we didn't worry about the size and the weight, but
now we are nervous about the future volumes. There will
be even lengthier ones. In that case, the books are going to
be too thick, so we are actually talking about changing the
paper. On another note, I really like the notion of a black
book, which I'd like to maintain.

J It's another example of what's possible only at Workroom
Press: designers can do whatever they want. It's not possi-
ble with ordinary publishers. Take a look at the Beckett book
as an example: cloth-covered hardback binding, double hot
stamping, and blind stamping for the barcode area are all
there. It would have been unthinkable for other publishers to
spend so much money to make such a large book, even if it
was for a Sade collection.

K While making *Les cent vingt journées de Sodome*, I felt
pressed to think about it. We spent nearly ten million won
on production only. And it hasn't sold well. You wonder if it's
really worth it.

이렇게까지 해야 하나 싶기는

최 사드 전집에 관해 이야기해 보자. 우선 책의 크기가 눈에 띈다. 144

김 좀 크게 잡힌 느낌이 있다.

최 실제 필요에 비해 크다는 뜻인가? 어찌 보면 그렇기도 하다.
 물론 주석이 있으니 여백에 쓸모가 없는 건 아니지만...

김 사드 전집을 휴대하면서 읽을 독자는 없으리라 생각해
 처음에는 크기와 무게에 대해서는 염려하지 않았는데, 지나고
 보니 앞으로가 걱정이다. 이후 작품 중에는 분량이 더 많은 것도
 있는데... 다음에는 책이 너무 두꺼워질 테니 속장 용지를 좀
 바꿔 보면 어떨까 하는 논의도 실제로 한다. 한편, 사방이 검은
 책이라는 개념이 참 좋다. 계속 유지하고 싶은 부분이다.

전 그런데 이것도 워크룸이니 가능한 일이다. 디자이너가 하고
 싶은 대로 할 수 있는 편이니까. 보통 출판사에서는 대개
 불가능하다. 사뮈엘 베케트 선집은 천 싸개 양장에, 박을 두 번
 찍고, 바코드 영역에는 공박도 찍고.... 아무리 사드 전집이라고
 해도 이렇게 큰 판형에 많은 제작비를 들여 책을 낸다는 건,
 다른 출판사에서는 상상하기 어려운 일인 것 같다.

김 『소돔 120일』을 내면서 그런 생각이 절실하게 들었다. 제작비만
 1천만 원 가까이 들었다. 얼마 팔리지는 않았고. 이렇게까지
 해야 하나 싶기는 했다.

C It's a legitimate question. There is no guarantee for every-
thing designers want and crave to even be good for the
design. With Workroom, you can do certain things that you
can't do with other publishers. But that itself doesn't auto-
matically justify the designers' choices.

J I see it positively. It's part of a designer's competence to
create an environment in which you can do what you want.
I'm just envious. In most cases, you just can't work that way
because you need to adapt to constraints.

C Certainly in the case of the Sade collection, whether a more
restrained, economic approach and a lower price would have
helped the marketability is an open question. I'm sure you
had such calculations when you were making design deci-
sions, didn't you?

K Come to think of it, I remember the translator of *Les cent
vingt journées de Sodome* assured me that we'd need to
make a reprint by the end of the summer. Of course, it hasn't
happened yet. Maybe by the summer in a few years….

Is it editing or designing that I'm doing?

C I believe editing is already part of designing in the sense
that it shapes a text into a presentable form. In some
respects, it's best to see editing and designing not as
disparate activities, but as different phases of a continuous
process. Where does editing end and designing start?

최 정당한 질문이다. 디자이너가 욕심을 내고 하고 싶은 일이라고 다 디자인에 좋다는 법은 없으니까. 다른 출판사에서는 못 하는 일을 워크룸에서는 한다. 그러나 그 사실 자체가 디자이너의 선택을 정당화해 주지는 않는다.

전 나는 긍정적으로 본다. 자신의 힘으로 자유롭게 작업할 수 있는 환경을 만드는 것도 디자이너의 능력이다. 부러운 일이다. 그런데 대부분은 주어진 상황에 맞춰 작업하므로 그렇게 하지 못할 뿐이다.

최 물론, 사드 전집의 경우 사양을 절제하고 제작비를 줄여 판매가를 낮춘다고 과연 얼마나 더 팔리겠느냐 하는 질문은 있다. 결국 그런 계산이 있지 않았을까?

김 그러고 보니 『소돔 120일』이 작년 여름에 출간됐는데, 당시 역자가 여름이 끝나기 전 중쇄하게 될 거라고 장담했던 기억이 난다. 그러나 물론 그런 일은 일어나지 않았다. 몇 년 후 여름에는 중쇄할 수 있을지도....

내가 하는 일이 편집인지 디자인인지

최 편집은 텍스트를 타인에게 제시하기에 가장 바람직한 형태로 빚어내는, 즉 조형하는 과정이라는 점에서 이미 디자인이라고 생각한다. 어떤 면에서 편집과 디자인은 별개 활동이 아니라 연속선에 있는 과정으로 보는 편이 나을지도 모른다. 편집은 어디서 끝나고 디자인은 어디서 시작할까?

K I often ask myself to what extent I'm supposed to accept a designer's ideas. I more or less tried to control the design when I started Propositions, but these days I accept almost anything that designers suggest. And while I'm directly working on the composed pages, it's hard to tell: is it editing or designing that I'm doing? Surely, I follow pre-determined design guidelines, but sometimes the rules may be unsuitable and I need to suggest different rules. Or, sometimes, Hyungjin suggests changing the rules first. It may sound too obvious, but design and editing must go hand in hand.

C Perhaps it also counts that there is no hierarchy between editors and designers at Workroom Press, doesn't it? You can do your work more rationally.

K It surely does. But I think Workroom's designers might see me as their superior! I can be a bit headstrong…

J Workroom is unique in that a designer is its co-founder. With other publishers, it's much more common that editors intervene in design as superiors. When designers and editors are working in the same office, their personal relationships sometimes comes into play. If there is one thing I regret, it is that I never worked at any one company long enough. You need to build personal trust with editors to earn their support when you try something new, and it takes at least a year to establish it. If I had earned such trust, then I might have had an opportunity to pursue my ideas, but I couldn't put up with it longer than a year, and I usually quit after fighting. But now that I'm working as a freelancer, the hierarchy between myself and my editors, who give

김 디자이너가 제안하는 부분을 나는 어디까지 받아들여야 할까
 생각하곤 한다. '제안들'을 시작할 때는 내가 디자인을 다소
 통제하려 했는데, 요즘은 제안해 주는 디자인을 웬만하면 다
 수용한다. 그리고 지면을 직접 수정하는 작업을 하다 보면 내가
 하는 일이 편집인지 디자인인지 구별하기가 어려워지기도
 한다. 물론 정해진 디자인 규칙을 따르지만, 규칙을 그대로
 적용하면 어색한 경우도 있고, 이때는 규칙을 바꾸자고
 역제안할 때도 있다. 거꾸로 김형진 씨가 먼저 디자인을
 바꾸자고 제안할 때도 많고. 빤한 대답인지 모르지만, 디자인과
 편집은 같이 가는 수밖에 없다.

최 어쩌면 워크룸에서 편집과 디자인의 위계가 없다는 사실도
 작용하지 않을까? 그만큼 합리적으로 일할 수 있을 테니.

김 그런 면도 분명히 있다. 그런데 워크룸 디자이너들은 내가 위에
 있다고 느낄 것 같다! 고집도 많이 부리는 편이고...

전 워크룸은 디자이너가 공동 대표라는 점에서 독특한 곳이다.
 출판사 중에는 편집자가 상급자로서 디자인에 깊이 관여하는
 곳이 훨씬 많다. 같은 직장에서 일하는 디자이너와 편집자는
 인간관계에서 영향받기도 한다. 내가 후회하는 점이 있다면,
 어느 직장에서도 그리 오래 일하지 못했다는 점이다. 그런데
 출판사에서 기존 책과 다른 뭔가를 시도하면서 편집자에게
 지지를 받으려면, 1년 정도는 함께 일하며 신뢰를 쌓아야 하는
 것 같다. 그렇게 신뢰를 쌓아 나갔다면 내가 하고 싶은 작업을
 할 기회도 생겼을 텐데, 나는 많은 경우 1년 이상을 버티지

me jobs, has become even more rigid. Even if you feel that their requests are unreasonable, you have no choice but to accommodate them unless you take the risk of giving up the job completely.

C How does the relationship with an author affect design? However powerful an editor might be, the final say is ultimately the author's, isn't it?

J It also depends on the publisher or arrangement. A budding writer may have a very different relationship with a publisher from what an established author may have. At Yeolhwadang, if you complain about the design of your book, they'll just ask you to find another publisher. But not all publishers can do that. Yeolhwadang makes about ten titles per year – a small output given the company's size. They can be consistent about their vision because they aren't in it for the money. That's probably how they have kept their visual identity so long. But not so many publishers have succeeded in creating such a situation for themselves where they are able to keep their principles.

K Actually, I am beginning to understand why editors make conservative choices. I realize it's hard enough to complete a job just decently. And it makes you refrain from getting yourself involved in other people's choices too deeply. With the selected works of Volodine, I accepted the typography 202 almost exactly as the designer proposed. For example, the body text and the footnotes are all set in the same size.

J It looks strange to me.

못하고, 대개 싸우고 나왔다. 그런데 이제는 디자이너로 혼자
일하다 보니, 일을 맡기는 편집자의 위계가 도리어 공고해졌다.
편집자의 요구가 지나치다고 느낄 때는 일을 아예 중도 포기할
수도 있지만, 그러지 않을 거라면 의견을 수용하는 수밖에 없다.

최 저자와의 관계는 디자인에 어떻게 작용하나? 아무리 편집자
 힘이 세더라도, 결국 저자가 수용하거나 거부하면 끝 아닌가?

전 그것도 출판사나 상황에 따라 다르다. 신인 작가와 출판사는
 기성 작가와 전혀 다른 관계에 있다. 열화당에서는 저자가
 디자인을 두고 뭐라고 하면, 다른 곳에서 책 내라고 한다.
 그러나 그렇게 할 수 있는 출판사는 드물다. 열화당은 신간을
 1년에 열 권 정도, 규모에 비해 적게 낸다. 출판으로 큰돈을
 벌겠다는 곳이 아니다 보니 뚜렷한 주관을 유지하면서 고집을
 부릴 수 있다. 그래서 시각적 정체성을 그처럼 오랫동안 지킬
 수 있지 않았을까? 그러나 그렇게 원칙을 지킬 만한 환경을
 스스로 만들어 내는 곳은 많지 않다.

김 사실, 요즘은 편집자들이 보수적인 선택을 하는 이유를 점점
 이해하게 된다. 일을 안전하게 끝마치는 게 얼마나 어려운
 일인지 깨닫는다. 그러다 보니 다른 사람의 선택에 깊이
 개입하지 않게 되는 면도 있다. 볼로딘 선집은 본문에 거의 손을 202
 대지 않고 디자이너가 주는 대로 받았다. 예컨대 본문과 주석이
 같은 크기로 짜여 있다.

전 내 눈에는 좀 어색하다.

K People had much to say about the pages. I guess they are used to seeing notes in a smaller size. But in Volodine's case, the body text is demarcated from the footnotes by a rule and the relative position, so I didn't feel the need for another device such as a different type size, which is why I accepted the designer's choice. The only thing that I find a bit bothering is, although I liked the page numbers being large, the footnote numbers look even bigger than the body text. But the material itself is new and original – perhaps it was a good excuse to try every possible novelty.

C It's great to try something new, but I think new or unfamiliar ideas should be followed by discussion and examination, otherwise it can remain purposeless or descend into just-because-I-can childishness.

Designed by Jeon Yong Wan

C Yong Wan, you now have several years' worth of profes-sional experience, mostly working for publishers but also with Lee Kyeong-soo of Workroom for the last couple of years. What did you find are the main differences? Did you work mostly on books at Workroom, too?

J I mostly did art-related projects. It was very different. Let me be honest. I had thought that I'd go independent someday. Moonji was a good workplace. And there are only a few publishers that are also good as a workplace. I had to choose between continuing my career at Moonji or going out for more interesting work. After some deliberation, I made

김 본문에 대해 말들이 많았다. 본문보다 주석 글자 크기가 작게
 짜이는 데 익숙해서 그런 것 같다. 그러나 내가 보기에 볼로딘
 본문은 선과 위치 등의 요소로 주석과 명확히 구분되어 있고,
 따라서 굳이 크기로 또 한 번 구분해 줄 필요가 없었다. 그래서
 디자이너의 선택을 받아들였다. 다만, 쪽 번호가 크게 적힌 것은
 재미있다고 느꼈지만, 주석 번호가 본문의 번호보다 커진 점은
 신경 쓰였다. 그러나 작품 자체가 새로우니까… 새로운 시도를
 모두 수용해도 좋겠다고 생각했다.

최 새로운 시도는 좋지만, 그런 시도가 단순히 공회전에 머물거나
 '할 수 있으니까 해 보지 뭐'에 그치지 않으려면, 새롭고 이상한
 시도가 나올 때 이에 대한 논의와 평가가 있어야 한다. 그래야
 새로운 시도에도 의미가 생긴다.

디자인: 전용완

최 전용완 씨는 이제 디자이너 경력이 제법 되는데, 주로
 출판사에서 일하다가 몇 년간 워크룸에서도 이경수 씨와 함께
 일한 바 있다. 어떤 차이가 있다고 느꼈나? 워크룸에서도 출판
 작업을 주로 했나?

전 주로 미술관 관련 작업을 했다. 매우 다르더라. 편하게 말해
 보겠다. 나도 언젠가는 디자이너로 독립해야 한다고 생각했다.
 직장으로서 문학과지성사는 좋은 출판사다. 그리고 직장으로
 좋은 출판사가 많지는 않다. 그곳에서 계속 일하느냐 아니면

my decision. When I joined Workroom, I had a plan for my practice and thought I'd naturally develop a network of clients while working there. But as it turned out, it was not a place where you can build such a network as naturally as you might think. I stayed there for three years, longer than I'd thought. In hindsight, maybe I wasn't fit for a graphic design studio.

The most rewarding thing about book design is its attribution. "Designed by Jeon Yong Wan" printed on the colophon page is a big reward, but you don't get the same credit when you work at a studio, because it's hard to attribute the work to a single person. Even if I led a project and then someone else's passing remark changed the direction for the better, it's uncomfortable to claim it as my sole creation. It was a studio and a job, so I had to accept it as part of the work, but it was less rewarding.

C So, the difference has less to do with what field you work in than whether you work as part of a studio or as an independent designer.

J There are only a few books that I made at Workroom and felt happy about. I was personally commissioned to design *8 Works, Collections of the Artists* by the curator Yoon 188
Jeewon.[9] It was the only work about an art exhibition that came directly to me, and because it was my project from the start, I had more freedom. And it's the only exhibition book

9. *8 Works, Collections of the Artists*, 2 vols (Seoul: Audio Visual Pavilion, 2017), published in conjunction with an exhibition of the same name curated by Yoon Jeewon.

재미있는 작업을 찾아 나서느냐를 두고 고민하다 결정했다.
워크룸이라는 디자인 스튜디오에 갈 때는, 일하면서 자연스레
클라이언트가 생기면 독립하겠다는 목표가 있었다. 그런데
가서 보니 생각과 달리 자연스레 클라이언트가 생길 수 있는
조건이 아니었다. 3년쯤 있었으니 생각보다 오래 다닌 셈이다.
돌이켜 보면 내가 디자인 스튜디오와 맞지 않았다는 생각도
든다.

　　책 작업에서 보람 있는 부분은 디자인의 기명성이다.
'디자인: 전용완'이라는 말이 찍혀 나오는 게 어찌 보면 큰
보람인데, 아무래도 스튜디오에서 일할 때는 그게 없었다.
스튜디오 일은 누구 작업인지 특정하기가 어려우니까. 예컨대
내가 주도적으로 진행한 작업이라도 누군가가 말 한마디로
방향을 바꿔 결과가 좋아졌다면, 이를 온전히 내 작업이라고
말하기는 꺼림직하다. 회사이고 직장이니까 당연히 받아들여야
하는 부분이었지만, 보람은 덜했다.

최　　즉, 그건 작업 영역이 아니라 스튜디오 직원으로 일하느냐 개인
디자이너로 활동하느냐에 따라 빚어지는 차이겠다.

전　　워크룸에서 디자인한 책 중 결과가 만족스러운 책은 몇 권 없다.
시청각에서 열린 전시 『여덟 작업, 작가 소장』은 기획자이자　　188
작가인 윤지원 씨가 개인적으로 부탁한 일인데, 내게 들어온
유일한 전시 관련 일이었다.[9] 처음부터 내게 들어온 일이어서

　　　9. 『여덟 작업, 작가 소장』, 전 2권 (서울: 시청각, 2017년). 윤지원이
기획한 동명 전시회 연계 출간물.

재료: 언어　　　　　　　　　　　　　　　　　　　　　　　　　**57**

that I did at Workroom and felt truly happy about. I didn't get many book projects from normal publishers.

What was striking about art catalogs is that there was no editing involved. A regular publisher's book will go through at least three rounds of proofreading, right? With exhibition catalogs, that part of the process would be entirely missing and the text wouldn't be edited at all, yet the curators would be unaware of the problem. Like many designers I know, it's very painful for me to work with that kind of material. It's difficult to start with a poorly edited manuscript. But I can't afford to do the extra work of editing.

C Having to work with unedited materials can give you the feeling of bugs creeping all over your body.

J "How could they even think of publishing this mess?" I mean, the curators do their best to clean it up…

C But it's not their expertise.

J Exactly. There is no awareness of what editors do.

K I don't get it because hiring a freelance editor costs next to nothing. And they want to save even on that?

C But it's changing now, isn't it? For example, the National Museum of Modern and Contemporary Art has finally published an editorial style manual, hasn't it? We recently designed a catalog for the Asia Culture Center in Gwangju, and there was a professional editor involved from the start. It was an encouraging development.

자유롭게 작업했다. 워크룸에서 한 전시 관련 작업 중 유일하게 만족스러운 결과다. 출판사 단행본 일은 자주 들어오지 않았다.

 미술 도록 작업을 하면서 놀랐던 게, 편집 과정이 아예 없더라. 출판사 단행본은 교열을 적어도 세 번은 보지 않나. 전시 도록의 경우에는 편집 과정이 생략됐는데, 편집이 하나도 안 됐는데, 큐레이터는 이 사실을 의식하지 못하는 경우가 많았다. 그럴 때 나는, 다들 그렇겠지만, 굉장히 괴로워하는 편이다. 원고가 편집되지 않은 상태에서는 작업을 시작하기가 어렵다. 그렇다고 내가 편집할 수도 없고.

최 편집되지 않은 글로 작업해야 할 때면, 벌레들이 온몸을 기어 다니는 느낌이 들지 않나?

전 '아니, 어떻게 이런 글을 그냥 낼 생각을 하지?' 하는... 물론, 큐레이터들은 편집을 깔끔하게 하려고 하지만...

최 아무래도 전문 영역이 아니니까...

전 그렇다. 편집자가 하는 일을 아예 인식하지 못하는 듯했다.

김 이해하기 어려운 게, 따져 보면, '외부 편집' 비용이란 정말 세상에서 가장 적은 비용에 해당하는 수준이기 때문이다.

최 이런 점은 좀 바뀌지 않을까? 국립현대미술관에서도 드디어 출판 지침을 펴내지 않았나? 얼마 전 우리가 디자인한 광주 아시아문화전당 전시회 도록에서는 전문 편집자가 초기부터 작업에 참여했다. 고무적인 일이었다.

They have changed tremendously

C Don't you feel the Korean book industry and design have changed recently?

J They have changed tremendously. I think Propositions played a role in diversifying the market. People might have seen its success and thought, "this is possible."

 As for the design… there are long-held traditional approaches and guarded visual moods. But it started to change as people who don't adhere to the tradition flew into the field. I don't know which came first: whether the publishers began to work with younger designers instead of traditional authorities, and this brought about changes, or some new works came out first and the publishers saw them and thought, "this is working."

K I think that Minumsa, Munhakdongne, and Dolbegae also had a big influence. As such major publishers seriously began to adopt new approaches to design, editors in general came to feel more comfortable with them, too.

J Kim Dongshin, the designer for Dolbegae,[10] is respected by many editors. And Minumsa is certainly good at covers.[11]

 10. As a lead designer at Dolbegae, Kim Dongshin designed *Thinking in Action: On Evil* (Korean edition, 2015), *History of Writing History* (2018), and the complete works of Roh Moo-hyun (2019), among others. She left Dolbegae and went independent in 2020.
 11. A discussion on the changes in book design at Minumsa by the publisher's in-house designers (Hwang Ilseon, Choi Jeongeun, and Choi Ji-eun) is published in *CA*, July/August 2018.

많이 변했다

최 최근 들어 한국 출판과 디자인이 좀 변했다고 느끼지 않는가?

전 많이 변했다. 내가 보기에는 '제안들'이 다양한 출판 시장을
 형성하는 데 어느 정도 역할을 한 것 같다. '제안들'의 성공을
 보면서 '이렇게도 할 수 있구나' 하는 생각을 하지 않았을까.
 디자인에는... 오래전부터 이어진 출판 디자인 고유의
 흐름이 있다. 그런데 이런 흐름을 따르지 않는 사람들이
 출판계에 유입되면서 변화가 일어났다. 뭐가 먼저였는지는
 모르겠다. 출판사에서 책 디자인에 정통한 분들 대신 젊은
 디자이너들과 일하기 시작하면서 변화가 일어났는지, 아니면
 어쨌든 새로운 작업이 나오면서 기존 출판사에서도 '이렇게
 해도 되겠구나' 하는 인식이 형성됐는지.

김 민음사와 문학동네, 그리고 돌베개의 영향도 큰 것 같다.
 주요 출판사들이 본격적으로 새로운 디자인을 실천하면서,
 편집자들도 그런 디자인에 꽤 익숙해졌다.

전 돌베개 디자이너 김동신 씨는 편집자 중에도 팬이 꽤 많다.[10]
 그리고 민음사는 확실히 표지 작업을 잘한다.[11]

 10. 김동신은 돌베개에서 디자인 팀장으로 일하며 『잔혹함에
 대하여』(2015년), 『역사의 역사』(2018년), 『노무현 전집』(2019년) 등을
 디자인했다. 2020년 초 돌베개에서 나와 독립했다.
 11. 『CA』 2017년 7/8월 호에는 민음사 출판 디자인의 변화에 관해
 민음사 소속 디자이너 황일선, 최정은, 최지은이 나누는 대화가 실렸다.

재료: 언어

K And the changes are not limited to some special editions, but are evident in their overall output.

J Sales do matter to book design, I think. However unique a design may be, it simply gets forgotten if people don't recognize it. When influential publishers like Minumsa or Munhakdongne do something new, the readers take it quite differently.[12]

C I can sense the changes when I visit large bookstores like Kyobo Book Centre. In terms of pure appearance, many books wouldn't look out of place in an art book fair.

J I think that people at Minumsa, for example, are keen on what's happening with design outside the publishing industry, and using the inspiration to advance their work. It's mutually beneficial.

12. We are talking about "changes in book design" here, but we are never specific about what the changes mean. On one hand, maybe it is because the "changes" in this case are purely relative, and hard to pinpoint or summarize. On the other hand, it may also reflect a shared perception: we know what we are talking about without ever feeling the need to articulate it. But this consensus may collapse once anyone attempts to clarify what is new in Korean book design. Could we agree that calligraphy is out and retro-tinged geometric lettering is in? Quite likely. What about illustrations? No more tacky, Photoshop-processed stock photos and more of those riso-like pseudo-prints? Maybe. But have there been any fundamental, structural changes in the *ideas*, not just in techniques and appearances? This is an open question, and a heated debate will surely follow it.

김 특별한 프로젝트만 그렇게 하는 게 아니라, 전반적으로 바꿔
 나가는 인상이 있다.

전 책 작업에서는 역시 판매가 중요하다고 느낀다. 아무리 특이한
 디자인이 나와도 사람들이 모르면 그냥 묻혀 버린다. 민음사나
 문학동네처럼 영향력 있는 출판사에서 새로운 작업을 하면,
 독자들이 받아들이는 태도도 달라진다.[12]

최 요즘은 교보 같은 데 나가 봐도 확실히 달라진 것을 느낀다.
 외관만 봐서는 교보가 아니라 아트 북 페어에 전시되어 있어도
 크게 어색하지 않을 만한 책이 많다.

전 민음사 같은 곳은 출판계 외부 디자인에도 관심을 두고,
 거기서 자극받아 작업을 발전시키기도 하는 것 같다. 서로에게
 긍정적인 일이다.

 12. '출판 디자인에서 일어난 변화'를 논하면서, 아무도 정작 그런
 변화가 무엇인지 구체적으로 말하지는 않는다. '변화'란 상대적이므로
 규정하거나 요약하기 어렵기 때문인지도 모르지만, 이는 어떤 공통 인식을
 반영하는지도 모른다. 즉, 굳이 확인하지 않고도 서로 무슨 말을 하는지
 알았다는 뜻이다. 그러나 이런 공감대는 한국 출판 디자인에서 변화가
 실제로 무엇인지 규정하려 드는 순간 무너질 것이다. 캘리그래피는 끝났고
 기하학적 레트로 레터링이 유행이라는 데 동의할 수 있을까? 아마 그럴
 것이다. 그렇다면 일러스트레이션은? 포토샵에서 가공한 싸구려 스톡
 사진 대신 리소그래프를 연상시키는 유사 판화 이미지를 쓰면 될까? 그럴
 수도 있겠다. 그렇지만 기법이나 외관을 넘어 더 근본적이고 구조적인
 '개념' 변화는 없었나? 이는 열린 질문으로, 분명히 열띤 논쟁을 불러일으킬
 것이다.

C I wonder how the traditional authorities in book design, such as Chung Byoung-kyoo, would see these new books.[13]

J I consider myself quite conservative, and some things bother me, too. A page number on an otherwise empty page, for example, or a right-hand page left blank for no reason…

K The distinction between mainstream and "independent" publishing is getting blurred these days. Might there be a parallel in design, too?

J If this book from Minumsa and that book from the one-man business Spring Day's Book are selling roughly the same, even a conservative-minded observer might think, "this doesn't hamper marketability."

C But if the broadening of approaches only reflects the notion of "anything goes," it may not be such a good thing, because it can also mean that design doesn't matter.

13. Chung Byoung-kyoo (b. 1946) is widely regarded as a master designer and a pioneer of Korean book design, responsible for the look of Minumsa books for almost twenty years, starting from the mid-1970s. In a 2011 interview, he suggested that what he found "most disappointing" in contemporary Korean book design was "the lack of strength" (from a conversation with Jeong Jae-wan and Kim Hyungjin, *Design*, October 2011). More recently, in an article about "the uppercase design" in *Gihoek hoeui*, no. 469 (2018), he defined "good design" as – even more cryptically – "an opinion about uppercase design and its practice" and cited as examples *Sentences Translate* (Paju: Moonji, 2015) designed by Jeon Yong Wan and the first two volumes of the Workroom Sade series designed by Kim Hyungjin.

최 전통적인 출판 디자인 권위자들, 예컨대 정병규 선생 같은 분이
요즘 책들을 보면 뭐라고 하실지 궁금하다.[13]

전 나 자신이 워낙 보수적이다 보니, 내가 보기에도 거슬리는
부분은 있다. 백면에 쪽 번호가 있다든지, 오른쪽 면이 이유
없이 비어 있다든지…

김 요즘은 일반 출판과 '독립 출판'의 경계가 모호해진 면이 있다.
디자인에서도 두 영역이 통하는 부분이 있지 않을까?

전 민음사에서 나온 이 책이나 1인 출판사인 봄날의책에서 나온 저
책이나 판매량이 엇비슷하다면, 보수적인 사람이라도 '이렇게
해도 대세에는 지장 없군' 하고 생각할지 모른다.

최 그렇지만 접근법의 범위가 넓어지는 현상이 단지 '이래도
되고 저래도 되니까'라는 인식의 반영이라면 바람직하지 않을
듯하다. 그건 디자인이 무의미해진다는 뜻이기도 하니까.

13. 정병규(1946년생)는 1970년대 중반부터 20년 가까이 민음사의
디자인을 책임지며 한국 출판 디자인을 개척한 거장이다. 2011년
인터뷰에서, 그는 당시 한국 출판 디자인의 문제로 "작품들이 대체로
힘이 없다"는 점을 꼽았다 (월간 『디자인』 2011년 10월 호에 실린 정병규·
정재완·김형진의 대화). 좀 더 최근에는 『기획회의』 469호 '2018 상반기
아름다운 책 북디자인 비평' 특집호(서울: 한국출판마케팅연구소, 2018년)
에 실린 「대문자 디자인에 대하여」라는 글에서, "좋은 디자인이란, 대문자
디자인에 대한 의견과 그것의 실천"이라고—더욱 수께끼처럼—정의하며,
범례로 전용완이 디자인한 『번역하는 문장들』(서울: 문학과지성사,
2015년)과 김형진이 디자인한 워크룸 프레스 사드 전집 1, 2권을 꼽았다.

J That's not how they think. But these days they limit their first print to 2,000 copies, anyway….

C If it's a book printed in a hundred thousand copies, then it'd be difficult to design the cover like this [pointing at *Anemone*]. 222

K They'd use an illustration instead.

J *Anemone* is the second collection of poems by Sung Dong-hyuck. The first book was released by Minumsa and sold more than ten thousand copies. He was a good friend of Spring Day's Book's director, so I had to accept every one of the author's design suggestions.

K He also picked the cover image.

You don't have to be so kind

C Amid all these changes and new trends, your work has maintained consistent, unique qualities, Yong Wan.

J I just want my books to be decent.

C You say you are conservative: no page number on a blank page, no empty rectos…

J It's common sense, isn't it?

C But is it so bad to put, say, a page number on a blank page?

전 그렇게들 생각하지는 않지. 그런데 요즘은 다들 초판을 2천 부
 미만으로 찍으니까…

최 예컨대 10만 부 찍는 책의 표지라면 아무래도 [『아네모네』를 222
 가리키며] 이렇게 디자인하기 어렵지 않을까?

김 일러스트레이션을 쓰겠지.

전 성동혁 씨는 『아네모네』가 두 번째 시집이다. 첫 책은
 민음사에서 냈는데, 1만 부 이상 팔렸다고 한다. 봄날의책에도
 각별한 분이니만큼, 나도 작가의 디자인 의견을 모두 수용했다.

김 표지 그림도 작가가 골랐다고 한다.

그렇게까지 친절할 필요는 없다

최 이렇게 변화도 생기고 흐름도 일어나는 와중에, 전용완 씨
 작품에는 고유하고 한결같은 특징이 있다.

전 나는 책이 단정하면 좋겠다고 생각한다.

최 스스로 보수적이라고도 말했다. 백면에 쪽 번호가 있으면 안
 되고, 오른쪽 면이 비어 있으면 안 되고…

전 그런 거야 상식이고…

J Page numbers exist to help the reader to find certain pages, but there is no need to find a blank page – so, no need for the page number, either.

C But it won't hurt anyone if you can see the page number anywhere the moment you open a book.

J You don't have to be so kind.

C Of course you don't. My point is, sometimes you can rationalize a convention, but it's a convention nonetheless. Sometimes it's simply about tastefulness or "refinement." It's more tasteful not to print a page number on a blank page, and it looks better…

J That's right. A page number on an otherwise blank page looks very messy.

C If I'm really pressed to find a rationale, maybe I can propose that, in the days of letterpress, finding and setting types just to print a number on an otherwise empty page would have been objectionable for an economic reason. But with today's technology, it takes almost nothing to put an additional number on a printing plate. It looks bad, of course. This is part of the conventions of book publishing, which you seem to respect.

J I do. On one hand, book design has a long history, and any conventions that have survived may be reasonably assumed to have a certain rationality. On the other hand, maybe it's just because I have observed the rules for a long time.

최 그런데 백면에 쪽 번호가 있으면 정말 안 되나?

전 쪽 번호는 특정 쪽을 찾기 위해 존재하는데, 내용이 없는 쪽은
 찾아갈 이유도 없으니 쪽 번호도 필요 없다.

최 그러나 책 어디를 펼치건 몇 쪽인지 즉시 알 수 있다고 해서
 해로울 건 없지 않나?

전 그렇게까지 친절할 필요는 없다.

최 물론이다. 내가 하고 싶은 말은, 관습에 합리적 근거가 있는
 경우도 있지만, 관습은 결국 관습 아니냐는 거다. 때로는
 취향이나 '교양'이기도 하고. 백면에는 쪽 번호가 없는 편이 더
 좋은 취향에 맞고, 더 예쁘기도 하지만...

전 맞다. 백면에 쪽 번호가 있으면 굉장히 지저분해 보인다.

최 굳이 근거를 따진다면... 활판 인쇄에서는 내용도 없는 면에
 쪽 번호 하나 넣으려고 활자를 뽑아 찍어야 한다면, 경제적인
 의미에서 반대할 만하겠다. 그러나 현재 인쇄 기술에서는 판에
 숫자 하나 더 넣는 데는 딱히 물자가 더 들지 않는다. 물론,
 보기는 싫다. 이런 출판 디자인 관습을, 전용완 씨는 상당히
 존중하는 편이라고 볼 수 있겠다.

전 그렇다. 한편으로, 출판 디자인은 역사가 오래됐고, 지금까지
 살아남은 관습은 나름대로 합리적이니까 살아남았으리라

Once I came to be aware of a rule like "it's wrong to put a page number on an otherwise empty page," I couldn't bring myself to do it knowingly.

K I once had a similar conversation with a designer at Workroom. On why you shouldn't leave a right-hand page empty, for example. As we talked, I found myself unable to point out a clear rationale. Eventually, we concluded that they were all conventions and you could try anything.

J Modern Korean books are bound on the left side of the cover, so it gives the recto a primary status, the verso being secondary. You're supposed to have primary pages always occupied. It's the opposite in right-side bound books.

K But I can't seem to agree on how you're "supposed" to do certain things in this case. What is so wrong about leaving a primary page unoccupied? I mean, it would be nice to have a clear rationale, but...

C It's like the small pocket on a pair of denim pants or the sleeve buttons on a formal jacket. There are no real uses for those pockets or buttons. Not anymore, at least. They are like vestigial parts, but those details make the denim pants more like denim pants, and the jacket a real jacket. Some forms and formalities give a book a more book-like appearance, especially if it's a literary book. If you check all the items on the list of formalities, you'll end up with a truly bookish book; if not and if you're conscious about it, you'll make an "experimental" book.

추측하는 면도 있다. 어쩌면 나 자신이 그런 원칙을 오랫동안 지켰기 때문인지도 모른다. 한번 '백면에 쪽 번호를 넣는 건 잘못'이라고 인식하고 나니까, 이후에는 빤히 알면서 내 작업에서 그러기가 불가능해지더라.

김 워크룸의 한 디자이너와 비슷한 이야기를 나눈 적 있다. 이를테면 오른쪽 면을 비우면 왜 안 되는지 등에 대해. 그런데 이야기하다 보니까, 명확한 근거를 모르겠더라. 결국에는 관습일 뿐 다 시도해 볼 수 있겠다고 결론 내렸다.

전 현대 한국 책은 좌철(左綴, 속장의 왼쪽 모서리를 철하는 제본 방식)로 만드는데, 그때 주된 면은 오른쪽 면이고 왼쪽 면은 부차적 위상을 띤다. 그러므로 좌철 책에서는 오른쪽 면을 비우면 안 된다. 우철 (右綴) 책에서는 반대다.

김 그런데 나는 '그러므로'가 반드시 성립되어야 하는지 잘 모르겠다. 주가 되는 면을 비울 수도 있는 것 아닐까? 물론 합당한 이유가 따른다면 더 바람직하겠지만.

최 사실, 청바지에 있는 작은 주머니나 재킷 소매에 붙은 단추도 그렇다. 그런 주머니나 단추에 실제 쓸모는 없다. 과거에는 어땠는지 모르나, 지금은 흔적 기관일 뿐이다. 그러나 그런 디테일 덕분에 청바지는 더 청바지다워 보이고, 재킷은 더 재킷다워 보인다. 책이 책다워 보이는 데, 특히 문학책이 문학책다워 보이는 데도 필요한 형식이 있다. 형식의 체크리스트가 제대로 클리어되면 책다운 책이 만들어지고, 의식적으로 형식을 어기면 '실험적'인 책이 나오겠지.

It also depends on your training, and the tradition you feel connected to. For example, I learned my basic typography through self-education, mostly through books in English, and I knew very little about Korean book design conventions when I started. As a result, I sometimes argued for and insisted on principles that had been hardly known in Korean publishing. It's ridiculous, isn't it?

J Not at all. We make books in the Western tradition. Look at the punctuation marks we use. They are all from the West, although some of their forms and meanings have been adapted; for example, the six-dot ellipsis instead of three-dot one, or the double-dash formed by repeating a normal dash. They might have made sense in the vertical text setting. They should have been modified when the standard orientation was changed to horizontal, but they were kept until recently as a result of misguided conservatism.

C I used to react strongly to such conservatism, but now… I feel a sense like "whatever" about many things. In any case, formalities are also about the joy of making: the joy of knowingly observing or breaking them. I'd like to believe that the feeling is somehow conveyed to the reader, too.

K I guess, in the early days, I didn't want to look like I made a mistake, like I did something wrong. Now I feel more relaxed.

어떤 교육을 받는가, 어떤 전통에 공감하는가에 따라서도 관습에 대한 시각은 달라진다. 예를 들어, 나는 타이포그래피를 독학하면서 영어로 나온 책을 주로 봤기 때문에, 일을 시작할 때 한국 출판 디자인 관습에 관해서는 아는 바가 별로 없었다. 그래서 한국 출판계에는 거의 알려지지도 않았던 원칙을 옹호하기도 하고 우기기도 했다. 어찌 보면 좀 우습지 않은가?

전 전혀 그렇지 않다. 어차피 한국은 서양 관습에 따라 책을 만들지 않나. 문장 부호를 봐도 그렇다. 다 서구에서 들여온 부호인데, 한국에서는 용법이나 형태를 일부 바꿔 쓰곤 했다. 줄임표로 3점 대신 6점을 쓴다든지, 줄표 한 개 대신 두 개를 이어 붙인 '이배선'을 쓴다든지. 물론 세로짜기에서는 그런 변이가 말이 됐는지 몰라도, 조판 방식이 가로짜기로 전환될 때 문장 부호 형태도 바뀌어야 했는데, 이상하게 보수적인 태도와 섞이면서 그러지 못하고 얼마 전까지 유지됐다.

최 과거에는 나도 그런 보수성에 반발하곤 했는데, 최근에는... '까짓 뭐 이러면 어떻고 저러면 어떤가' 하고 넘기는 범위가 더 넓어진 것 같다. 사실, 형식은 재미와도 관계있다. 형식을 알고, 따르기도 하고 어기기도 하는 재미. 이런 재미는 보는 사람에게도 얼마간은 전달된다고 믿고 싶다.

김 처음에는 잘못한 것처럼, 틀린 것처럼 보이기 싫은 마음이 컸던 것 같다. 지금은 좀 더 자유로워진 것 같고.

I just work in a way that looks good to me

C One of the characteristics of your Korean typographic work, Yong Wan, is the generous letter-spacing.

J As I suggested a few years ago in an essay,[14] I think the tight spacing also resulted from a combination of situations and misguided conventions when the typesetting technology was turning from letterpress to photo-setting. (Unlike with letterpress, you could narrow the letter-spacing as much as you want with phototypesetting.) Also, in the days of letterpress, the common text type size was as small as 8 pt. Now it's about 10 pt. The book format hasn't changed but now you have bigger type – then it follows that the number of characters per line should be reduced. But I suspect they chose to squeeze the same amount of characters into a line instead, which meant tighter spacing. Moreover, today's books tend to become smaller and smaller in competition with smartphones, which makes overall text areas smaller, too. Then the text size should also be reduced, but that's not what they do. The Pin series from Hyundai Munhak is an extreme example. For starters, the format is very narrow (104 ×182 mm), which might have been influenced by the practice of Minumsa. (The publisher's book design is great, but I find its insistence on narrow formats and square-back hardcover binding less useful. I think square-backs are good for decoration, but not for reading.) But the text size is still 10 pt, and you can't put so many characters in a line with that size! I forget how this discussion started…

14. Jeon Yong Wan, "An uncontrived world" (2017).

그냥 내가 보기에 좋은 방식으로 작업할 뿐

최 전용완 씨의 한글 타이포그래피에서 독특한 부분은 자간이
 무척 넓다는 점이다.

전 몇 년 전 글에서 주장한 것처럼,[14] 나는 한글에서 자간이
 좁아진 것도 활판에서 사진 식자로 조판 방법이 바뀔 때 여러
 상황과 잘못된 관행이 뒤섞인 결과라고 생각한다. (활판과
 달리, 사식에서는 자간을 얼마든지 좁힐 수 있게 됐다.)
 그리고 활판 인쇄 시절에는 거의 8포인트 정도로 작은 본문이
 일반적이었다. 그런데 이제는 본문 글자 크기가 10포인트
 정도로 커졌다. 판형은 그대로인데 글자 크기가 커지면 같은
 행에 들어가는 글자 수가 줄어드는 게 자연스러운데, 이를
 억지로 유지하려다 보니 자간이 좁아졌다고 추정한다. 게다가
 최근에는 책이 스마트폰과 경쟁하면서 판형마저 작아지는
 경향이 있는데, 그러면 당연히 판면도 좁아질 수밖에 없다.
 그때는 글자 크기를 줄여야 하는데, 그렇게는 안 한다. 최근
 현대문학에서 내놓은 '핀 시리즈'는 이해하기 어려운 예다. 우선
 판형이 무척 좁은데 (104×182mm), 이건 민음사의 영향일 수도
 있다. (민음사는 다 좋은데 각양장과 길쭉한 판형을 고집하는
 점이 걸린다. 각양장은 장식용으로는 좋지만, 읽기 위한 책에는
 적합하지 않다고 생각한다.) 그런데 본문 글자 크기는 10포인트
 정도 되다 보니, 한 행에 들어가는 글자가 몇 개 안 된다! 이런
 이야기가 어쩌다 나왔더라...

 14. 전용완, 「어떤 부작위의 세계」 (2017년).

재료: 언어 **75**

C We were talking about how unique your Hangul type treatment is, Yong Wan.

J Letter-spacing tends to be quite loose in letterpress, but you don't mind it. I don't mind generous spacing, but maybe it's because I've become used to it. In this case, too, I'm not sure if it's something I feel right about or just a reaction to something else. In most publishing offices, spacing as tight as −100 is normal. The editors know that the characters shouldn't touch each other, but they'll keep tightening the spacing just before it happens. They think it increases readability. Most editors do. But it looks so weird and ugly to me.

C As you suspect, the practice of tight letter-spacing in Korean typography must have been helped by the ease of such adjustment in phototypesetting. But even in letterpress books, vertical texts usually don't look loose compared to horizontal ones. Most glyphs of Korean types are set on square bodies anyway, but due to the formal structure of Hangul, the same characters tend to appear loose when arranged horizontally. In the early days of horizontal setting, the wide-looking spacing might have felt strange to eyes accustomed to vertical texts.

J But if the goal was to achieve the vertical texts' density in the horizontal setting, the optimal spacing should have been somewhere between what was standard in the vertical setting and what is actually current in the horizontal setting.

C For a while, it was also common to mechanically condense characters. At least the pseudo-condensed types aren't

최 전용완 씨가 한글을 다루는 느낌이 남다르다고 이야기하던
 중이었다.

전 활판 인쇄된 책을 보면 자간이 무척 넓다. 그러나 전혀
 거슬리지 않는다. 아주 넓어도 거슬리지 않는다고 생각하지만,
 그건 내 눈이 익숙해진 탓일 수도 있다. 물론, 이 역시 내가
 옳다고 느껴서 그런 건지, 아니면 무엇에 대한 반작용인지,
 그건 모르겠다. 출판사에서 본문은 −100 정도로 좁혀 짜는
 게 기본이다. 편집자들도 글자가 서로 붙어서는 안 된다고는
 보편적으로 인식하면서도, 붙기 직전까지는 최대한 좁혀
 짜는 게 잘 읽힌다고 생각한다. 거의 모든 편집자가 그렇다.
 내 눈에는 너무 이상하고 흉해 보이는데.

최 전용완 씨가 추정한 것처럼, 한글 자간이 좁아진 데는 사진
 식자에서 자간 조절이 쉬워진 점도 작용했을 것이다. 그러나
 활판 인쇄 서적을 보더라도, 세로로 짜인 본문은 가로짜기
 한글 본문처럼 자간이 넓어 보이지 않는다. 한글 활자는
 어차피 모든 글자가 정사각형으로 제작되지만, 글자 구조 탓에
 같은 활자라도 가로로 나란히 배열하면 간격이 넓어 보이는
 게 사실이다. 따라서 가로짜기 초기에는 세로짜기에 익숙한
 사람들 눈에 그런 자간이 어색해 보였을지도 모른다.

전 그러나 세로짜기와 비슷한 밀도의 가로짜기 조판을
 추구했다면, 세로짜기 상태보다는 좁더라도 현재 가로짜기
 관행보다는 넓은 간격을 찾았어야 한다.

재료: 언어

recommended anymore. Do you think that the practice was also for the purpose of putting the same number of characters per line while increasing the type size at the same time?

J I think so. I think Minumsa is still using condensed characters in parts of body texts.

C Anyway, it felt a bit odd when I first saw your work, but I myself have become more and more used to it, and now the loose spacing looks fine to me. It influenced our own practice, and we use more generous spacing these days.

J Loose spacing can look amateurish, though.

C It could, especially in the past. But the situation has changed, and many "default" fonts, such as Sandoll Gothic Neo, come already in condensed forms. Before then, the spacing would look loose in default settings, and it encouraged the notion that professionals should consciously tighten it. But now that the fonts themselves are already tight-spaced, it'll become increasingly irrelevant as a criterion for professionalism, and even the opposite may become true.

 Perhaps it's the combination of the rather small type size and the loose spacing that gives the books you designed an aged look. They remind me of the early examples of horizontal-text letterpress. Is it intentional?

J I don't know. I used to see old books a lot, which might have influenced me, but it's hard to say exactly how. When I was at Yeolhwadang, I saw a lot of antique books, too. There

최 한동안은 글자 너비를 강제로 줄이는 일도 많았다. 적어도 이제
 그런 유사 장체를 권하는 이는 없는 듯하다. 이 역시 행별 글자
 수는 유지한 채 크기를 키우려다 빚어진 일일까?

전 그렇다고 생각한다. 민음사는 아직도 일부 본문에 얼마쯤
 장체를 쓰는 것 같다.

최 아무튼 전용완 씨가 짠 한글 본문을 처음 봤을 때는 조금
 신기했지만, 나 자신이 조금씩 익숙해지면서 이제는 넓은
 자간이 예뻐 보이게 됐다. 그런 영향으로 우리도 요즘은 전보다
 넓은 자간을 쓰는 편이다.

전 넓은 자간은 아마추어 작업처럼 보일 위험이 있기는 하다.

최 과거에는 특히 그랬다. 요즘은 서체 환경이 바뀌어서, 산돌
 고딕 네오 같은 디폴트 서체가 이미 자간을 좁힌 형태로 나온다.
 예전에는 디폴트 설정으로 짜면 자간이 넓어 보이므로 프로는
 자간을 일부러 좁힌다는 인식이 있었다. 그러나 이제는 디폴트
 자체가 그러니, 좁은 자간으로 '아마'에서 '프로'를 가르기는
 점점 어려워질 것이고, 오히려 반대 경향이 나타날지도 모른다.
 그런데 글자가 작고 자간이 넓어서인지, 전용완 씨가
 디자인한 책에는 옛날 책 같은 인상이 있다. 초기 가로쓰기 활판
 인쇄 서적 같다. 그런 인상을 의도했는지?

전 잘 모르겠다. 옛날 책을 많이 본 건 사실이다. 그런 영향이 있을
 법하지만, 구체적으로 꼬집어 말하기는 어렵다. 열화당에서

were tons of them in the archive, a life-long collection of the founder that is now a museum. At the time, I literally lived in the office. Paju was too far to commute to, so I stayed at the office during weekdays. The company had excellent accommodation facilities. I lived there for eight months, and I'd study the books to spend time after work. When I was at the Seoul National University Publishing Culture Center later, I visited the archives quite often, too. There were so many amazing books. The experience may have had an influence on my work.

C But your work doesn't refer to a certain period style.

J I just work in a way that looks good to me.

I even considered patenting it

C Let's talk about the Spring Day's Book world poetry series. 208

J I got the invitation to design the series around April or May 2018. I did a lot of poetry books at Moonji, but they were just not my design. Everything was predetermined, and all I did was just flowing the text in the template. But I had some thoughts about poetry book design. I just never expected an opportunity to do a series…

K But he always had a dream about making one. Yong Wan always wanted to make poetry books for our own pubishing imprint.

일하던 시절에는 고서도 많이 봤다. 사장이 평생 모은 고서가 많았다. 지금은 책 박물관이 되어 있다. 그때 나는 말 그대로 회사에서 살았다. 파주로 출퇴근하기가 너무 불편해서, 주중에는 회사에서 숙식했다. 사옥에 숙박 시설이 잘 되어 있었다. 8개월을 그곳에서 살았는데, 퇴근하면 할 일이 없으니, 책을 무척 많이 봤다. 이후 서울대학교 출판문화원에서 일할 때도, 그곳에 있는 고문헌 자료실에 자주 갔다. 신기한 책이 많았다. 그런 영향이 있었다고 생각할 법도 하다.

최 그러나 작품이 특정 시대 양식을 재현하려 하지는 않는다.

전 그냥 내가 보기에 좋은 방식으로 작업할 뿐이다.

특허로 등록할까도 생각했다

최 봄날의책 세계시인선에 관해 이야기해 보자. 208

전 2018년 4~5월쯤 시리즈 디자인을 의뢰받았다. 문학과 지성사에서 시집을 여러 권 만들었지만, 당연히 내 디자인은 아니었다. 모든 게 정해져 있어서 단순히 원고를 흘릴 뿐이었다. 시집 디자인에 관해서는 생각한 바가 있었다. 시집 총서를 만들 기회가 오리라고는 생각하지 못했지만...

김 그러나 꿈은 항상 있었다. 우리가 등록한 출판사를 통해 용완 씨는 늘 시집을 만들고 싶어 했다.

J … and I was grateful for the opportunity, and wanted to do it well. There is one thing that I found problematic whenever I designed a poetry book. When setting a poem, articulating lines is not an issue. Just distinguish them somehow – it doesn't matter if you indent or outdent them – and they will make themselves evident. The problem is articulating verses.

C A page may turn between verses, or in the middle of one.

J That's right. Usually, the first line of a poem is dropped three to five lines from the top of the text area, and when it extends to the next page, it continues in the same dropped position. Now, let's say a poem starts from the fifth line, proceeds until a verse ends at the page's bottom, and continues on the next page with a new verse. In this case, the common rule is that the next page starts from the *sixth* line, not the fifth, to mark the start of a new verse. One line is left blank. Almost every Korean poetry book follows this standard: Moonji's, Changbi's, and usually Minumsa's too. But I didn't like it.

There is another approach, devised by a designer for the Munyejungang poetry selection series. If a verse starts on a new page, then you put a symbol mark instead of a blank line.[15] It's not exactly an elegant solution, but some publishers have imitated it. At least two have. At Munhakdongne, for example, they leave one line blank *and* place a symbol mark there, to make the blank line apparent. I thought a lot

15. Munyejungang poetry selection books contain a note inside that reads: " > marks a verse starting on the first line."

전 …그런 작업을 해 볼 수 있다는 점이 고마워서, 잘 해내고
 싶었다. 시집을 만들면서 늘 불만이었던 부분이 있다. 시
 조판에서 행 구별은 문제가 되지 않는다. 들여 짜건 내어 짜건,
 구별만 해 주면 행은 자명하게 드러난다. 문제는 연 구분이다.

최 연 중간에서 지면이 나뉘는 경우와 지면 사이에서 연이 나뉘는
 경우를 구별해 줘야겠다.

전 그렇다. 대개 시는 판면 상단에서 3~5행 정도 띄고 시작하고, 한
 편이 다음 면으로 넘어가는 경우 처음과 같은 만큼 띈 행에서
 이어진다. 그런데 가령 어떤 시가 다섯 줄 띄우고 시작한다고
 치자. 그러고 진행하다가 한 연이 한 면 마지막 줄에서 끝나고
 다음 면에서 새 연이 시작하는 경우, 이를 표시해 주려고 다음
 면에서는 다섯 줄이 아니라 여섯 줄을 띄고 행이 시작되는 것이
 일반적 관행이다. 즉, 한 행을 비우는 것이다. 거의 모든 시집이
 이런 방법을 따른다. 문학과지성사가 그렇고, 창비도 그렇다.
 민음사도 대개는 같다. 그런데 나는 이 방법이 싫었다.
 한편, 어떤 디자이너가 문예중앙시선에서 고안한 방법이
 있다. 새 면에서 연이 시작하면, 한 행을 비우는 대신 기호를
 넣어 표시해 주는 법이다.[15] 썩 우아한 방법은 아니지만, 많이들
 따라 했다. 적어도 두 시리즈가 이를 따른다. 문학동네에서는 한
 행을 비우고 그 자리에 기호도 넣는다. 행을 비웠다는 사실을
 확실히 보이려는 의도다. 나는 이 문제를 어떻게 달리 해결할 수

 15. 문예중앙시선에는 "한 연이 첫 번째 행에서 시작될 때는 >로
표시합니다"라는 일러두기가 적혀 있다.

about how to solve this problem differently. Then I came up with an answer, which is what I feel has been most rewarding in this project. I even considered patenting it.

C Well, what is it?

J I explained it myself in a note in the book, but please feel free to suggest a better phrasing: "When a poem extends to the next page, the continuing text starts on the sixth line of the new page if it is a new verse; if it is not, it continues on the first line." In other words, the customary dropped-line on the following page denotes a new verse, while the non-dropped line signals the continuation of a previous verse.

K When I first heard about this, I wondered how no one had ever thought of such an obvious idea.

C That's right. It's very natural and intuitive.

J It was my eureka moment.

C But what about not breaking a verse at all? Can't you simply push an overflowing verse to the next page instead?

J Then the pages will extend too much. Some writers use really long verses.

C Come to think of it, I wonder if folio is really a suitable format for poetry. Unlike with prose, you'd imagine every space in a poem has a musical meaning. But with a folio, you have to force its physical time signature – page after page – on to

있을지 많이 고민했다. 그러고 답을 얻었는데, 이 작업에서 가장
보람 있게 여기는 부분이다. 특허로 등록할까도 생각했다.

최 대체 어떤 방법인가?

전 일러두기로 책에 직접 써 놓았는데, 더 좋은 문장이 있다면
제안해 주기 바란다. "한 편의 시가 다음 면으로 이어질 때 연이
나뉘면 여섯 번째 행에서, 연이 나뉘지 않으면 첫 번째 행에서
시작한다." 즉, 지면 상단을 비우는 관행을 따르되, 그렇게
상단이 비워진 지면은 연이 바뀌었음을, 꼭대기에서 바로
시작하는 지면은 연이 이어짐을 알리는 거다.

김 이 생각을 처음 듣고, 너무나 손쉬운 방법인데 왜 이제까지
아무도 쓰지 않았는지 궁금했다.

최 듣고 나니 그렇다. 자연스럽고 직관적이다.

전 무릎을 탁 쳤다.

최 연을 아예 중간에 나누지 않고 다음 면으로 넘겨 버리면?

전 그럼 쪽수가 너무 늘어난다. 작가에 따라서는 한 연을 굉장히
길게 쓰는 경우도 있다.

최 그러고 보니, 과연 운문에 책 형식이 어울리는지 의문이다.
산문은 몰라도, 시에는 모든 공백에 음악적 의미가 있을 텐데,

the the text, regardless of its internal rhythm. A scroll might be a better format for poetry.

J There is another thing that you and Sulki also often use. I adopted the policy of adding an extra line to the bottom of a page when a verse-ending line falls at the beginning of a new page.[16] So, there will be 27(+1) lines per page, or 22(+1) lines when the first line is dropped.

C I guess you don't have to worry about keeping the same bottom register when you set a poem.

J It can look cramped if there is a page number in the bottom margin. It was another reason why I put the page numbers only on the versos.

C I know these are not just for scholarly readers, but in a bilingual edition like this, you'd expect to be able to compare the translation with the original. But in *The World's Wife* and *die stunde mit dir selbst*, translated from English and German respectively, the leading of the original text is narrower than that of the Korean translation. Surely, a text in the Latin alphabet generally looks better with a narrower leading than a Korean text set in the same size. But in this case, it's less

16. There are several tactics to tackle this problem, the most common being adjusting word- and letter-spacing to produce desirable line breaks. The extra-line solution that Jeon Yong Wan talks about is, despite its benefit (you don't have to force-adjust spacing), less common because it alters the height of a text area. Unlike designers or editors, however, general readers would not bother counting the lines and may not even notice the difference.

책에서는 작품의 내적 리듬을 무시하고 매체의 물리적 시간
단위ㅡ지면이 한 장씩 넘어가며 형성하는 박자ㅡ를 강요할
수밖에 없으니. 시에는 두루마리가 더 적합한 매체일 듯하다.

전 그 밖에, 슬기와 민도 쓰는 방법으로 아는데, 다음 면 첫 행에서
 단락이 끝나는 경우, 이를 피하려고 이전 면에 한 행을 더하는
 방법도 채택했다.[16] 그래서... 예컨대 상단을 비웠을 때는 한
 면에 22(+1)행, 비우지 않았을 때는 27(+1)행이 들어가게 된다.

최 운문에서는 특히나 서로 다른 지면의 판면 높이를 나란히
 맞추는 게 별로 중요하지 않을 테니까.

전 지면 아래쪽 여백에 쪽 번호가 있을 때는 이런 방법이 자칫
 거슬릴 수도 있다. 쪽 번호를 왼쪽 면에만 배치한 데는 그런
 이유도 있었다.

최 이 책이 딱히 연구자만을 위한 시집은 아니겠지만, 이런
 대역판에서라면 원문과 역문을 대조할 수 있어야 할 것 같다.
 그런데 영어를 옮긴 『세상의 아내』나 독일어를 옮긴 『나와
 마주하는 시간』에서는 원문 행간이 번역문 행간보다 좁다.
 물론, 글자 크기가 비슷할 때 로마자 행간은 한글보다 좁아야

16. 이 문제를 해결하는 방법에는 몇 가지가 있는데, 가장 흔한 방법은
자간을 조절해 적당한 행갈이를 얻는 법이다. 여기서 전용완이 말하는
방법은 자간 조절이 불필요하다는 장점이 있지만, 판면이 달라져서인지
널리 쓰이지는 않는다. 그러나ㅡ디자이너나 편집자와 달리ㅡ일반 독자는 행
수를 세 가며 책을 읽지 않으므로, 판면 변화를 눈치챌 가능성은 크지 않다.

easy to compare the originals and their translations line-by-line because the lines are not vertically aligned.

J I did try to align them to an extent. I turned the verses according to the flow of the Korean texts. For example, in any double-spread pages, the Korean translation on the recto may reach the bottom of the page mid-verse, and continues on the next page. But the original on the verso may have enough space to finish the same verse, because it's set with a narrower leading. In this case, however, the original follows the translation's flow and breaks the verse at the same line, simply leaving the bottom space empty.

C So, even if the leadings are different, both the original and the translation flow at roughly the same pace, showing the corresponding lines in the same spread.

J And I set a cutting line [showing a composition plan chart] here near the bottom edge of the text area. If a Korean verse flows over this line, the next verse – both the Korean and the original – begins on the next page instead of following straight after the finished verse.

C Did you make this chart for yourself or for other people as an instruction?

J I did it for myself. I wanted to organize it for myself, formulating a rule like "do not push a new verse to the next page if it would produce a more than six-line blank space."

보기 좋다. 그러나 원문 행과 역문 행이 수평으로 정렬되지
않아서, 행과 행을 맞비교하기는 어렵다.

전　어느 정도는 맞췄다. 한국어를 기준 삼아 원문 연 나누기를
　　결정했다. 예컨대 어떤 펼친 면을 보면, 오른쪽에 있는 한국어
　　번역문에서는 연 중간에 판면이 채워져 다음 장으로 연이
　　이어지지만, 왼쪽에 있는 원문은 행간이 좁다 보니 해당 연을
　　모두 마치고 다음 연이 나오기에도 충분한 공간이 남기도 한다.
　　그러나 그런 경우 원문은 한국어를 따라 아래 여백을 비우고
　　연을 중간에 끊어 다음 면으로 넘긴다.

최　즉, 행간은 서로 달라도 원문과 해당 번역문이 비슷한 속도로
　　흐르면서, 상응하는 행이 모두 같은 펼친 면에 놓이게 되는군.

전　그리고 [지면 조판 계획도를 꺼낸다] 판면 아래에 일정한
　　기준선을 설정해, 한국어의 한 연이 이 선을 넘어 끝나면,
　　원문과 번역문 모두 다음 연은 바로 이어지지 않고 다음 면으로
　　넘어가 시작하게 했다.

최　이 계획도는 자신을 위해 만들었나, 아니면 다른 사람에게
　　작업을 지시하려는 목적에서 만들었나?

전　나를 위해 만들었다. 스스로 정리하려는 목적도 있었다.
　　"하단에서 6행 이상이 비면 연을 다음 면으로 넘길 수 없다"
　　같은 사항을 규정해 놓는 거다.

재료: 언어　　　　　　　　　　　　　　　　　　　　　　　**89**

C Amazing… although, I guess, organizing it like this will make everything very clear to yourself, too.

K And you don't know if you'll really do the entire series.

C And it would also be good for peace of mind because you don't have to worry anew each time.

Only in black and white

C I'm also curious about the cover design strategy for the world poetry series.

208

J There were two ideas. Usually, poetry book series use colors to differentiate individual volumes. It's simple and effective. But not every series needs to do that. I had an idea of making Spring Day's Book world poetry series only in black and white: not only the covers but the entirety of the books as well. As an exception, we used blue endpapers for the Reiner Kunze collection because the translator specifically asked for it, saying the author likes the color. We also printed the cover in blue for a limited edition of 200 copies and sent them to the author and the translator. But that will remain the only exception, and all the other books that I design will be in black and white only.

Second, a poetry book usually has a title piece. If a book's title is *The town I first visit*, then there is a poem of the same name, which is a kind of representative work. And my idea for the world poetry series was to display the entirety of each volume's title piece on the cover. Take *The*

최 대단하다.... 물론, 이렇게 정리해 놓으면 자기 자신에게도 모든
사안이 명확해지기는 하겠다.

김 시리즈를 영원히 혼자서만 작업할 수는 없을지도 모르고...

최 매번 새로 고민할 필요가 없어지므로 마음의 평화를 꾀하는
데도 도움이 될 테고.

모두 흑과 백으로만

최 봄날의책 세계시인선 표지 디자인 전략도 궁금하다. 208

전 두 가지가 있다. 대개 시집 시리즈에서 개별 책은 표지 색으로
구별한다. 모든 시리즈가 그렇다고 감히 말할 수 있다.
간단하고 장점도 분명히 있는 방법이다. 그러나 모든 시리즈가
그럴 필요는 없다. 봄날의책 세계시인선 표지는 흑백으로만
만들겠다는 계획이 있었다. 표지뿐 아니라 책 전체가 흑과
백으로만 구성된다. 예외적으로 라이너 쿤체 책은 저자가
파랑을 좋아한다고 역자가 부탁해서 면지에 파랑을 썼고,
200부가량은 표지도 파랑으로 찍어서 저자와 역자에게 보냈다.
이를 제외하면, 내가 계획하는 책은 모두 흑과 백으로만
이루어질 예정이다.
 두 번째로, 대개 시집에는 표제작이 있다. 예컨대 시집
제목이 '처음 가는 마을'이라면, 본문에 '처음 가는 마을'이라는
시가 있다. 일종의 대표작이다. 봄날의책 세계시인선에는

재료: 언어 **91**

town I first visit as an example: the whole poem is presented from the front cover throughout the front flap, back flap, and the back cover. Of course, it's not necessarily there to be read. The idea is that, if it's acceptable to show some pictures or abstract shapes deemed to be related to the author's work, it should also be fine to create the image of a collection with the text itself. So each cover is typographically composed to reflect the atmosphere of the content. In the case of *die stunde mit dir selbst*, the typography flows backward from the back cover through the back flap, front flap, and then to the front cover. The text appears descending line by line.

I knew – and almost hoped – that there would be a case like this, but *The World's Wife* has no title piece: "The World's Wife" is a title for all the poems included in the book. An easier way would have been choosing one of the works for the cover, but I decided to put the entire collection on the cover.

C Extraordinary – the text is reduced to texture. But you can read it even without glasses if you look very close. And if you really want to, you can even discover that the whole text is there on the cover. But unlike others from the series, *The World's Wife*'s "cover art" is printed in white. It's interesting to see the white text occasionally covering parts of the black title or the author's name, creating another layer of texture.

J I was originally going to print it in black, too. But then it would have obscured the information on the spine. I chose the white stamping as an alternative. The whole text needed more space than usual, so the stamping was extended to the

책마다 표제작 전문을 표지에 싣는다는 개념을 세웠다. 예컨대
『처음 가는 마을』에는 「처음 가는 마을」 전문이 앞표지-앞날개-
뒷날개-뒤표지 순서로 실려 있다. 물론, 굳이 읽으라고 싣는 건
아니다. 시인과 연관된 그림이나 추상적 이미지를 표지에 싣는
디자인이 가능하다면, 마찬가지로 시 본문으로 시집의 인상을
결정해도 좋겠다고 생각했다. 그래서 권마다 시의 정서를
반영하는 타이포그래피로 표지를 구성했다. 『나와 마주하는
시간』에서는 뒤표지-뒷날개-앞날개-앞표지 순서로 시가
흐른다. 여기서는 행이 한 줄씩 아래로 내려가는 효과를 살렸다.
　　『세상의 아내』는, 사실 처음부터 이런 경우가 분명히
있으리라 예상했고 은근히 기대하기도 했는데, 표제작이
없다. 책에 담긴 시 모두를 아우르는 제목이 '세상의 아내'일
뿐이다. 가장 손쉬운 방법은 한 편을 임의로 골라서 작업하는
것이었겠지만, 나는 그러지 않고 표지에 책 본문 전부를 실었다.

최　　굉장하다. 그래서 글자가 작아져 질감이 된 거구나. 그러나
　　　돋보기를 쓰지 않더라도 자세히 보면 읽을 수는 있다. 정말
　　　궁금하다면, 본문 전체가 표지에 다 있다는 사실도 알아차릴
　　　수 있겠다. 그런데 『세상의 아내』 '표지 삽화'는 다른 책과 달리
　　　흰색으로 찍었다. 검정 제목이나 저자 이름에 흰색 글자가
　　　드문드문 덮여 제3의 질감을 창출하는 점도 재미있다.

전　　원래는 검정으로 찍고 싶었다. 그런데 그러면 책등 정보가
　　　가려지므로, 문제가 되어서 절충안으로 백박을 선택했다.
　　　전문을 싣다 보니 표지 겉면으로는 모자라서, 안쪽 면까지
　　　백박으로 채웠다. 박 인쇄비만 170만 원 정도 나왔다. 출판사

inside cover. The stamping alone cost about 170 million won. I should thank the publisher for letting me put the entire text on the cover. It's something I'm very proud of.

C	There is a bit of a rough texture to the black title pieces on the other book covers, too.

J	They are also hot stamped. Standard elements such as the title, author name, series name, publisher's logo, and barcode are offset printed, and the title piece is stamped. It's the hierarchy of printing techniques in this series. Usually, it's the opposite: images are offset printed, and titles are stamped. I wanted to have it the other way, by putting more weight on the text that determines the image of the book.

C	How do you choose a typeface for the title piece? I think you chose Pyonggyun for *die stunde mit dir selbst*.[17]

J	It is Pyonggyun. I use a different typeface for each title.

Flush left and 2-em outdented

C	Tell me about the Spring Day's Book Korean poetry series.	222

J	I thought the world poetry series would include the works of Korean poets because, you know, Korea is part of the world! But they started another series for a selection of

17. Pyonggyun is a typeface designed by Kim Tae-hun and released in 2019. I reviewed this typeface for *Design*, April 2019.

대표님께 감사하다. 덕분에 시집 전체를 표지에 담을 수
있었다는 점이 무척 뿌듯하다.

최 다른 책에서 검정으로 인쇄된 표제작에도 질감이 있다.

전 그 검정 글자도 박 인쇄다. 표제나 저자 이름, 시리즈 이름, 로고,
바코드 등 고정 요소는 오프셋으로 인쇄하고, 표제작은 박으로
찍는다. 그렇게 인쇄에 위계를 설정했다. 보통은 반대로 하지
않나. 이미지는 오프셋 인쇄하고, 표제에 박을 많이 쓴다. 나는
반대로, 시집의 인상을 결정 짓는 글자에 무게를 싣고 싶었다.

최 표제작 구성에 쓰이는 활자는 어떤가? 『나와 마주하는
시간』에는 '평균'이 쓰인 것 같은데....[17]

전 '평균' 맞다. 활자는 책마다 다르게 쓸 생각이다.

왼쪽 맞추기에 두 글자 내어짜기

최 봄날의책 한국시인선에 관해서도 이야기해 달라. 222

전 나는 한국인 작품도 당연히 세계시인선에 포함될 줄 알았다.
한국도 세계에 포함되니까. 그런데 첫 권인 『아네모네』의 작가

17. '평균'은 김태헌이 디자인해 2019년에 발표한 활자체다. 나는
『디자인』 2019년 4월 호에 이 활자체 리뷰를 써낸 바 있다.

Korean poets, partly because Sung Dong-hyuck, the author of the first book, *Anemone*, wanted it that way. I was going to retain the design idea and put the title piece on this cover, too. But the author wanted to use an image, and thankfully the picture he chose was great.

C It means, then, that this book has somehow set the direction for the design of the entire series.

J That's true. We'll have to find a picture for each book. But there is one thing I regret about this book. I think the correct way of setting lines in poetry or plays should use negative indentation, or "outdentation." In foreign books, old or new, poems are all outdented. But in Korea, every poetry book follows the 1-em indent rule. Often the lines are even justified. I failed to break free from these conventions in *Anemone*. Whereas in the world poetry series, I'm proud that I have defied them: I set the lines flush left and 2-em outdented.

C What do you think is the rationale for the practice of hang indentation in poetry? Isn't it also OK to indent them, as long as the lines are distinguished from one another? I mean, you can see a clear advantage of outdentation in a list like an index, because it makes the items stand out and you can spot them more easily. But in poetry?

J Maybe to differentiate a poem from prose? I guess there must be reasons and you can find them if you try, but it takes too much work.

성동혁 씨가 원하기도 해서, 한국시인선이 따로 나왔다. 하지만 디자인 아이디어는 세계시인선과 같이 가져가, 이 책에도 표제작 전문을 표지에 싣고자 했다. 그런데 작가가 그림을 쓰고 싶어했고, 다행히 골라 준 그림이 멋있어서 그대로 썼다.

최 그렇다면 이 책이 시리즈의 디자인 방향을 얼마간 결정해 버린 셈이다.

전 그렇다. 이후에도 책마다 그림을 찾아야겠지. 그런데 이 작업에서 아쉬운 점이 하나 있다. 나는 시집이나 희곡에서는 내어짜기가 기본이라고 생각한다. 외서를 보면, 옛날 책은 물론 최근에 나오는 시집도 대부분 내어짜기로 조판되어 있다. 그러나 한국에서는 모든 시집이 행 첫머리를 한 글자 들여 짠다는 원칙을 따른다. 심지어 시행을 양쪽 맞추는 관행도 있다. 『아네모네』도 그런 관행에서 벗어나지 못했다. 반면, 세계시인선에서는 그런 관행을 따르지 않았다는 사실이 스스로 뿌듯해하는 점이다. 여기서는 행을 왼쪽에 맞췄고, 두 글자 내어짜기로 조판했다.

최 그런데, 시라고 반드시 내어 짜야 하는 이유는 뭘까? 들여 짜도 되지 않나? 행과 행이 구별만 된다면? 찾아보기 같은 목록에서는 내어짜기에 분명한 근거가 있다. 그래야 항목 첫머리가 더 도드라지고, 찾기도 쉬워지니까. 하지만 운문에서?

전 일반 산문과 구별해 주려고 내어 짜는 게 아닐까 생각한다. 물론 이에 관해서도 근거를 찾으려면 찾을 수 있겠지만, 노고가 너무 많이 든다.

K In the past, we used to write on 200-character squared man-
 uscript sheets, and we were trained to leave the first square
 of a paragraph empty. I guess this habit has been somehow
 passed on to typesetting.

C Come to think of it, the squared manuscript sheet looks
 like the technique of printing layout applied back to writing.
 I wonder if there had been such a sheet before printing.

J Anyway, I prepared my design for *Anemone* using 2-em out-
 dentation and flush left, and I even met the author to con-
 vince him of these ideas. (On a different note, another thing
 I didn't like about working for publishers is that I wouldn't
 get to see the authors myself. Normally, the editors would
 show my design to them and seek their "approval." And as
 the editors never have as much affection for my design as
 I do, they would just write down the authors' opinions and
 pass them to me. They don't like this and that, they want to
 change this color and that picture…. I felt I could persuade
 them once I met them, but I wasn't given the chance.) At the
 meeting, I explained: "Maybe it's different from what you're
 familiar with, but I think it's a better way of setting your
 text, and I believe defying the conventions of Korean poetry
 publishing might have some meaning, too." I did my best
 to convince him. After some deliberation, he finally asked
 me to follow the traditional way, including justification and
 the 1-em indentation. Given that it's a series about Korean
 authors and it would have a bigger impact than the world
 poetry series, it's a shame that I couldn't change the way the
 text is set. Fortunately, I was able to take the idea of setting
 a continuing verse at the top of a new page without a drop-
 down and apply it to the Korean poetry series, too.

김　과거에는 일반적으로 원고를 200자 원고지에 썼는데, 그때는
　　단락 첫 칸을 비우곤 했다. 원고지에 글 쓰던 습관이 조판에도
　　여전히 남아 있는 듯하다.

최　그런데 생각해 보니 원고지는 인쇄 판면 계획을 필기에 역으로
　　적용한 것처럼 보이기도 한다. 인쇄 시대 이전에도 원고지라는
　　게 있었을지 궁금해진다.

전　아무튼 나는 『아네모네』도 왼쪽 맞추기에 두 글자 내어짜기로
　　시안을 잡았고, 이를 관철하려고 저자를 만나기도 했다. (다른
　　말이지만, 출판사에서 일할 때 큰 불만 중 하나는 작가를
　　직접 만날 수 없다는 점이었다. 보통은 편집자가 내 디자인을
　　저자에게 보여 주며 '허락'을 구한다. 그런데 편집자가 내
　　작업에 나만큼 애정이 있을 리 없으니, 그저 의견을 듣고 내게
　　전달해 줄 뿐이다. 이런저런 게 싫다더라, 색을 바꿔 달라더라,
　　그림을 바꿔 달라더라.... 왠지 내가 저자를 직접 만나 설득하면
　　될 것 같은데, 그럴 기회조차 없다는 점이 아쉬웠다.) 그렇게
　　만나서, 저자에게 "당신이 보던 것과는 좀 다르다. 그러나 나는
　　이게 더 나은 조판 방식이며, 국내 시집 조판 관행을 따르지
　　않는다는 의미도 있다고 생각한다"라고 말했다. 최선을 다해
　　설득했다. 저자는 고민하더니, 그냥 다른 책처럼 양쪽 맞추기에
　　한 글자 들여짜기로 작업해 달라고 부탁했다. 한국시인선이니,
　　어쩌면 세계시인선보다 더 영향력 있는 작업일지도 모르는데,
　　거기서 본문 편집 체계를 바꾸지 못했다는 점이 좀 아쉽다.
　　다행히, 새 면으로 이어지는 연을 공백 없이 첫 줄에서 시작하는
　　방법은 한국시인선에도 적용할 수 있었다.

재료: 언어

C As we discussed earlier, even a writer who is indifferent to the visual presentation of text may have some vague images in their mind of how their work should look. And if the outdented text is too far removed from the form that they imagined while writing it, they might find it strange.

J Sung Dong-hyuck was quite apologetic when he was turning down my proposal. He seemed reluctant to accept a design that looked so different from the other books that he read and liked all the time, all of which follow a certain form. I understood and said there were no hard feelings. I just feel it's a shame, personally.

You need a reason to depart from a default

C Do you mainly use SM Myeongjo for text, Yong Wan?[18]

J If I have mainly used the SM types, it's not my choice but a reflection of another convention in the conservative book publishing industry. Even the world poetry series did not escape it. I had criticized in my essay the customary choice of SM Myeongjo and Garamond types for literature, so I did not want to stick to the same SM types. I proposed something different for this series, but it wasn't accepted. Recently, I have been using Bareun Batang Light instead of SM Myeongjo whenever possible.[19]

18. SM Sin Myeongjo and SM Sin Sin Myeongjo were developed in 1991 by Sinmyeong Systems based on Choi Jeongho's drawings.
19. Bareun Batang was designed by Sandoll Communications and released by the Korean Printers Association into the public domain in 2010.

최 아까 잠깐 이야기했지만, 아무리 글의 시각적 형태에 무관심한
 저자라도, 글을 쓰면서 막연하게 상상하는 자기 글의 모습은
 있을 거다. 그런데 내어 짠 본문이 자신이 글 쓰며 상상했던
 꼴과 너무 달라 어색하다면, 좀 낯설게 여길 수도 있겠다.

전 성동혁 씨도 내 제안을 거절하면서 무척 미안해했다. 자신이 늘
 봐 왔고 좋아했던 시집이 모두 일정한 형태를 따르는데, 그들과
 인상이 너무 달라지니 받아들이지 못하는 듯했다. 나도 충분히
 이해하고, 전혀 유감없다고 말했다. 개인적으로 아쉬울 뿐이다.

디폴트에서 벗어나려면 이유가 있어야 한다

최 전용완 씨는 본문 활자로 SM 명조체를 많이 쓰는가?[18]

전 내가 SM을 많이 쓴 건 자의라기보다 대체로 보수적인
 출판계에서 어쩔 수 없이 관행을 따른 결과였다. 봄날의책
 세계시인선도 그렇다. 왜 문학책에는 SM 명조와 가라몽만
 쓰느냐고 비판하는 글까지 써 놓고 나 자신이 SM을 고집할
 수는 없으니, 이 시리즈에도 다른 활자체를 제안했는데,
 수용되지 않았다. 최근에 내가 기회 닿을 때 SM 명조 대신 많이
 쓰는 활자는 바른바탕체 라이트다.[19]

 18. SM 신명조와 SM 신신명조는 최정호의 원도를 바탕으로 1991년
신명시스템즈에서 개발해 발표한 활자체다.
 19. 바른바탕체는 2010년 대한문화인쇄협회가 개발해 공공에 환원한
활자체다. 산돌커뮤니케이션에서 디자인했다.

C You used the typeface in *Ethics vs. Morals*.

J Yes. Medium and Bold are a bit clumsy, but Light is good.

C Why do they insist on SM Myeongjo in book publishing? Aren't most books from Workroom also set in the typeface?

K *Des anges mineurs* is in AG Choijeongho.[20] But you're right, 202 we use SM types a lot. Maybe we wanted to show that we took the basics seriously, especially when we started publishing in earnest.

C Many new Korean typefaces are coming out these days, including some fine text types. There are also a remarkable number of young and passionate type designers working today. In a sense, we are witnessing a renaissance of Korean typography.

J In my essay that I mentioned earlier, I argued presumptively that things would never change unless publishers demand new text types. I was wrong. I never imagined that so many good faces would come out in the harsh market environment for Korean typefaces. It's encouraging.

C Have you ever used any new typefaces by those young designers, Yong Wan?

20. AG Choijeongho was developed and released by AG Typography Institute in 2017, based on Choi Jeongho's drawings from 1988.

최 『옥상 밭 고추는 왜』에 그 활자체를 썼다.

전 그렇다. 미디엄과 볼드는 좀 어색한데, 라이트는 예쁘다.

최 그런데 왜 출판계에서는 아직도 SM 명조체를 고집한다고
 생각하는가? 워크룸에서 펴낸 책도 대부분 SM을 쓰지 않나?

김 『미미한 천사들』에는 AG 최정호체를 썼다.[20] 하지만 SM을
 많이 쓰긴 한다. 출판을 본격적으로 시작하던 초기에는 기본을
 지킨다는 인상을 주려는 의도도 있지 않았을까 싶다.

최 요즘 새로운 한글 활자체가 많이 나온다. 좋은 본문용 활자체도
 많아졌고, 활발히 활동하는 젊은 활자 디자이너도 여럿 눈에
 띈다. 한글 활자의 르네상스가 아닌가 싶을 정도다.

전 「어떤 부작위의 세계」에서, 출판사가 주도적으로 새로운 본문
 활자를 요구하지 않으면 단조로운 상황이 바뀌지 않으리라고
 주제넘게 주장했는데, 완전히 잘못 짚은 이야기였다. 그때만
 해도, 열악한 한글 활자 시장에서 이렇게 좋은 작품이 많이
 나오리라고는 생각하지 못했다. 고무적인 일이다.

최 전용완 씨는 그처럼 최근에 나온 젊은 활자체 디자이너의
 작품을 써 본 적이 있는지?

 20. AG 최정호체는 최정호가 1988년 제작한 원도를 바탕으로 2017년
 안그라픽스 타이포그라피연구소가 발표한 활자체다.

J I set the entire text of *Shoe Dog: Young Readers Edition* in Pen-Batang.[21] There are a few other fonts that I bought and haven't used. I haven't found a good use for them.

C What about colors? You said you wanted to use black and white for the world poetry series because so many others resort to colors to distinguish individual titles. But you don't seem to rely on colors that much in other works, either.

J That's right. I don't know if it's going to be printed as it's currently designed, but there is another book that I worked on with black and white only.[22]

K *Nonrequired Reading* has more colors.

C Maybe that's why it looks less like Yong Wan's design.

K The author is Wisława Szymborska, and her collage postcards are famous.

J She constantly made collages all her life, and there was an exhibition about her work. I got the catalog, selected some collages reproduced in the book, and made yet another collage out of them for the cover. In this case, there was a reason to use colors, but I couldn't find any good reasons in other ones.

21. Pen-Batang was designed by Jang Sooyoung and Yang Heejae, and was released in 2017.
22. Jeon is referring to *Today's SF #1* (Paju: Arte, 2019), which has come out in black and white.

전　『10대를 위한 슈독』에는 본문 전체에 펜바탕체를 썼다.[21] 써
　　　보려고 구매했다가 막상 실제로는 써 보지 못한 것이 몇 개
　　　있다. 아직 적절한 용도를 찾지 못했다.

최　색은 어떤가? 시리즈를 색으로 구별하는 방법이 워낙 흔해서
　　　봄날의책 세계시인선에서는 흑백으로만 접근하고 싶었다고
　　　했는데, 다른 작업에서도 색을 많이 쓰지는 않는 것 같다.

전　그렇다. 이대로 출간될지는 아직 알 수 없지만 지금 작업 중인
　　　다른 시리즈에도 색을 사용하지 않았다.[22]

김　『읽거나 말거나』에는 색이 제법 쓰였다.

최　그래서 그런지 조금은 전용완 씨 디자인 같지가 않다.

김　저자 쉼보르스카가 콜라주로 만든 엽서들이 유명하다.

전　평생 꾸준히 콜라주 작업을 했고, 전시도 열렸다. 도록을 구해
　　　거기 실린 콜라주 작품을 고르고, 이 재료를 다시 콜라주해
　　　표지를 만들었다. 아무튼 이 경우에는 이유가 있으니 색을 썼고,
　　　다른 곳에서는 딱히 이유를 찾지 못해서 안 썼다.

21.　펜바탕체는 장수영과 양희재가 2017년에 발표한 활자체다.
22.　전용완이 언급하는 책 『오늘의 SF #1』(파주: 아르테, 2019년)는
결국 흑백으로 출간됐다.

재료: 언어　　　　　　　　　　　　　　　　　　　　　　　**105**

C Do you think that text should always be black?

J Not necessarily. But black is the "default" option for text. I think you need a reason to depart from the default, and if there is none, you just stick to black.

How to write poetry while hiding the "how"

C You two have a joint publishing imprint, don't you?

J It's called Œumil, and it's been eight years since we founded it. The plan is to release Nui Yeon's writings and translations exclusively, and we are still working on the first book. Nui Yeon received a grant from the Seoul Foundation for Arts and Culture this year, which should probably boost the progress.[23]

K I have already received the funding, and I must publish the book in three years. But whenever I reread what I've written, I feel like throwing it away. Time changes your view, I guess. Now I find it embarrassing to break a poem into verses and lines. Once I came to see things this way, it was too difficult to resume writing, but now I'm a bit more relaxed. Recently I have been thinking a lot about how to focus on "how" without asking "why," and how to write poetry while hiding the "how" somehow.

23. In August 2020, Œumil finally published its first book, a collection of poems by Kim Nui Yeon titled *A grid erasure*.

최 글자는 검정이어야 한다고 생각하나?

전 꼭 그렇지는 않다. 그러나 검정이 일종의 '디폴트'인 건
사실이다. 디폴트에서 벗어나려면 이유가 있어야 한다고
생각하는데, 그런 이유를 찾지 못하면 그냥 검정을 쓰게 된다.

'어떻게'를 어떻게 숨겨서 시를 쓸 수 있을지

최 두 분이 공동으로 구상한 출판 사업이 있는 것으로 안다.

전 '외밀'이라는 이름으로 출판 등록한 지 8년이 되어 간다. 뉘연
씨가 쓰거나 번역한 책만 낼 예정인데, 첫 책을 여전히 준비
중이다. 그런데 올해 뉘연 씨가 서울문화재단에서 창작 지원을
받게 되어, 작업에 탄력이 붙을 것 같다.[23]

김 상금은 이미 받았고, 3년 안에 책을 반드시 내야 한다. 그런데
써 두었던 것을 다시 보면 다 버리고 싶어진다. 시간이 흐르면
생각도 많이 바뀌고. 요즘은 시에서 행이나 연을 나눈다는
게 너무나 민망한 행위처럼 느껴진다. 한번 그렇게 인식하니
글쓰기가 힘든 지경에 이르렀다가, 이제 조금 나아졌다. 지금은
'왜 쓰는가'를 묻지 않고 '어떻게'만을 생각하되, '어떻게'를
어떻게 숨겨서 시를 쓸 수 있을지 고민 중이다.

23. 외밀에서는 2020년 8월 드디어 첫 책으로 김뉘연의 시집 『모눈
지우개』를 출간했다.

C Does the "how" mean the question of form?

K It does, but I'm curious if I could explore it solely with verbal language, without any visual experiments. I might fail after all.

C You did the exhibition *Out of Joint* in 2017, and the theme of 184 the show was editing. Generally speaking, editing is a process of rendering a text abstract and standardizing it: a process of removing, in a sense, any trace of idiosyncrasy from a raw text. Rid of errors and arbitrary personal habits, the text is edited and shaped to conform to certain rules. And the process is usually irreversible. But *Out of Joint* seemed to defy such a nature of editing a bit. It felt as if there were such a thing as the "materiality of editing," and that materiality could have its unique temporality, independent of the editing process.

K Not just a bit, but I wanted to defy it completely. The first thing that occurred to me when I decided to make an exhibition about editing was that I wanted to evade any anticipation or expectation about the activity, although you might say that it also was eventually edited down when it was put together as an exhibition.

 There were things that I had wanted to do, such as choosing pages where mistakes have been found from the books I edited and framing the pages, or writing a new text with words that I selected from a book. I also selected four books printed on different kinds of paper and recorded the sound of tearing off the pages, saving the words I'd use for a new text, expecting a different sound from each paper. But

최 '어떻게'라면, 형식과 관련된 질문인가?

김 그렇다. 그러나 시각적 형식 실험은 하지 않으면서, 문장만으로
 어떻게 그런 관심을 구현할 수 있을지 궁금하다. 실패할 수도
 있다.

최 김뉘연 씨는 2017년에 『비문—어긋난 말들』이라는 전시회를
 열었다. '편집'을 주제로 한 전시회였다. 편집은 일반적으로
 글을 추상화, 표준화하는 과정이고, 어떤 의미에서는 특이성의
 흔적을 지워 나가는 과정이다. 날것 상태의 글에 남은 착오와
 임의적 습관의 흔적이 편집을 통해 제거되고, 글은 정해진
 규칙에 부합하는 형태로 다듬어진다. 그리고 그 과정은 대개
 비가역적이다. 그런데 『비문—어긋난 말들』은 그와 같은
 편집의 속성을 얼마간 거스르는 작업처럼 보였다. 마치 '편집의
 물성'이라는 게 존재하고, 그 물성은 편집 과정에서 독립된,
 독자적인 시간성을 지닐 수 있다는 것처럼 느껴졌다.

김 얼마간이 아니라 거의 완전히 거스르는 방식이 되기를 바랐다.
 애초 편집에 대한 전시를 만들겠다고 생각했을 때 가장 먼저
 든 생각은, 일반적으로 편집이라는 행위에 대해 예상하고
 바라는 바를 비껴가고 싶다는 것이었다. 그러나 최종적으로는
 전시라는 형식으로 정리되었기에 결국 편집되고 만 셈이지만.
 편집한 책 중 오류가 있는 지면을 각기 다른 기준으로 택해
 액자에 넣고 책에서 단어를 골라 새로운 글을 쓰는 등, 계속 해
 보고 싶은 작업이 있었다. 종이마다 소리가 다르리라 기대하고
 서로 다른 종이로 제작된 책 네 권을 골라 새 글의 재료가 될

재료: 언어

the sounds were barely distinguishable from each other, perhaps because the recording environment was not ideal. Nevertheless, I wanted to make a documentation of this, and I posted the clips on Soundcloud with the production specifications of the books.[24]

C As this exhibition demonstrates, you seem to be interested in exploring how the medium a book or document makes various *external* relationships to other mediums, objects, times, and places, keeping a distance from experimenting on its *internal* visual or physical forms.

K I haven't thought of it that way, but it does make sense. Perhaps I'm more strict about my main medium.

We are not interested in enacting the texts

C You started working together on performance projects with *Literary Walks* in 2016,[25] and did a few more projects after that, didn't you?

160

24. If you click on the title of the sound clips (Printed matter 1, 2, 3, and 4) on Kim Nui Yeon's Soundcloud page (soundcloud.com/nuitetnuit), you can see the information about the paper used. Meanwhile, the titles of the information pieces are also the titles of poems composed with the words saved from the torn pages. The poems themselves were made as A4 documents and exhibited.

25. *Literary Walks*, 27 September –16 October 2016, National Museum of Modern and Contemporary Art (MMCA), Seoul, per-formed in seven installments as part of the program *MMCA × KNCDC Performance: Unforeseen*. Choreography and performance by Kang Jin-an; music by Jin Sangtae.

단어들만 남기고 찢으면서 그 소리를 녹음하기도 했는데,
좋은 환경에서 녹음하지 않아서인지 결과적으로 잘 구분되지
않았다. 어쨌든 기록을 남기고 싶어서 제작 사양을 정리해,
사운드클라우드에 소리와 정보를 기록했다.[24]

최 이 전시에서 드러나듯, 김뉘연 씨는 글, 책, 문서 등 매체
'내부에서' 시각적·물리적인 형식을 실험하는 데는 일정한
거리를 두면서, 그런 매체가 '외부에서' 다른 매체, 물체,
시공간과 맺는 관계는 다양하게 탐구하는 듯하다.

김 미처 그렇게는 생각하지 않았는데, 듣고 보니 정확한 지적이다.
어쩌면 내가 주요 도구로 삼는 매체에 대해 보다 엄격한 태도를
취하고 있는 듯하다.

텍스트를 그대로 구현하는 데는 관심이 없다

최 두 분은 2016년 「문학적으로 걷기」를 통해 처음으로 퍼포먼스를 160
공동 창작했고,[25] 이후에도 몇 차례 더 작품을 발표했다.

24. 김뉘연의 사운드클라우드(soundcloud.com/nuitetnuit)에서
소리의 제목(Printed matter 1, 2, 3, 4)을 클릭하면, 재료로 쓰인 종이 정보가
드러난다. 한편, 이들 정보 텍스트의 제목은 종이가 찢기고 남겨진 단어들로
쓰인 시의 제목으로, 해당 시들은 A4 문서로 제작되어 전시되었다.
25. 「문학적으로 걷기」, 2016년 9월 27일~10월 16일, 국립현대미술관
서울관, 『국립현대미술관×국립현대무용단 퍼포먼스―예기치 않은』
프로그램으로 일곱 회에 걸쳐 공연. 안무·무용: 강진안, 음악: 진상태.

K We staged *Rhetoric: Embellishment and Digression* the 170
 next year at the Arko Art Center,[26] and performed *Poetry
 is Straight* on the eve of the Dotolimpic 2017.[27] *Literary* 178
 Walks was choreographed by a single artist, and *Rhetoric:
 Embellishment and Digression* was by two people:
 Embellishment and Digression. *Poetry is Straight* was per-
 formed by two musicians.

C Your approach to performance has a parallel to editing and
 designing, in that you create a text or document as a score
 for music or dance in a broad sense, and let it be translated
 to other mediums, rather than directly jumping into choreog-
 raphy or music.

K We call them "instructions." In fact, we do our performances
 just as a possible iteration, and we imagine that anyone in
 the future, even after ten or twenty years, may stage their
 versions with the same instructions, doing whatever they
 want.

J On a different note, I feel that literary books are the easiest
 kind to design. Whatever direction I take from a given work,
 I end up having something to say about the work itself. In a
 similar sense, these instructions were written by Nui Yeon

26. *Rhetoric: Embellishment and Digression*, 5–6 August 2017, Arko
Art Center, Seoul, performed as part of the exhibition *Moving|Image*,
curated by Kim Haeju. Choreography and performance by Kang Jin-an
and Choi Min-sun; music by Jin Sangtae; lighting by Gong Yeonhwa.
 27. *Poetry is Straight*, 8 November 2017, Audio Visual Pavilion,
Seoul, performed as part of Dotolimpic 2017. Music by Jin Sangtae and
Martin Kay.

김 이듬해 아르코미술관에서 「수사학―장식과 여담」을 170
공연했고,[26] '닻올림픽 2017 전야제'로 「시는 직선이다」를 178
발표했다.[27] 「문학적으로 걷기」는 1인이 안무한 작품이었고,
「수사학―장식과 여담」은 '장식'과 '여담'의 2인이 안무한
작품이었다. 「시는 직선이다」는 음악가 두 명이 연주했다.

최 두 분이 퍼포먼스 작업에 접근하는 방법에는 편집이나
디자인과 맞닿는 부분이 있다. 처음부터 안무나 음악을 직접
구상한다기보다, 일종의 무보 또는 악보, 넓은 의미에서
'스코어'로서 글과 문서를 생산하고, 이를 다른 매체로 변환하게
한다는 점에서 그렇다.

김 우리는 '지침'이라는 용어를 쓴다. 사실 우리는 하나의 샘플로
공연을 선보인 것이고, 같은 지침을 갖고 10년 후든 20년 후든
누구든지 자신이 원하는 대로 공연을 올릴 수도 있으리라
상상한다.

전 조금 다른 말이지만, 나는 책 중에서도 문학책을 디자인하기가
가장 쉽다고 느낀다. 작품을 어떻게 보고 어떤 방향으로 가든,
작품에 관해 나름대로 할 말이 생긴다. 비슷한 의미에서 이들
지침을 보면, 뉘연 씨가 문학 영역에서 쓴 글이고, 따라서

26. 「수사학―장식과 여담」, 2017년 8월 5~6일, 아르코미술관, 서울,
김해주 기획 전시회 『무빙/이미지』 프로그램. 안무·무용: 강진안·최민선,
음악: 진상태, 조명: 공연화.

27. 「시는 직선이다」, 2017년 11월 8일, 시청각, 서울, 닻올림픽 2017
프로그램. 음악: 진상태·마틴 케이.

as a literary work, so there is enough room for interpretation by others who translate them into performances. We discuss and decide overall approaches together with our collaborators, but we respect their decisions on how to choreograph the texts.

C Exactly to what extent do you respect their decisions? A choreographer, for example, will translate a given text into movements. Is it possible, then, to make a call like "this particular movement is not the right translation of this instruction"?

K It shouldn't happen in an ideal situation, but we do speak out when we don't like certain things. I think it's a process of narrowing options together.

C Do you make that call when you see an overt departure in a movement or sound from what you imagined while writing?

J We do that when we feel an interpretation or expression is excessive. Strictly speaking, our work ends with the instructions: performing them is the choreographers', performers', or musicians' responsibility. It doesn't become a big deal because we naturally work with people whose work we like. But there seem to be certain things that performing artists assume as needed to "make it like a performance." We'd like to avoid them if possible.

C It seems like your judgment on dance or music when working on performance is not about how faithfully your instructions are translated – but about how the dance or music functions

다른 사람이 글을 퍼포먼스로 변환할 때도 나름대로 해석할 여지가 상당히 많다. 작업을 진행할 때는 협업자들과 함께 접근 방식을 함께 논의하고 결정하지만, 그들이 글을 어떻게 안무할 것이냐에 관해서는 그들의 선택을 존중한다.

최 정확히 어디까지 존중하는가? 예컨대 안무가는 주어진 텍스트를 동작으로 표현할 텐데, 그때 예컨대 '이 동작은 본 지침의 적절한 번역이 아님' 같은 판단이 가능한가?

김 이상적으로는 그런 일이 없겠지만, 마음에 들지 않는 점들은 이야기한다. 이런저런 가능성을 함께 좁혀 나가는 과정이라고 생각한다.

최 글을 쓰면서 상상했던 움직임이나 소리와 지나치게 차이가 날 때인가?

전 해석이나 표현이 지나칠 때 그런 판단을 내린다. 엄밀히 말해 우리 작업은 지침을 만드는 데서 끝난다. 공연은 안무가와 무용수와 음악가의 작업이다. 우리가 섭외한 협업자는 당연히 우리가 좋아하는 사람들이니 큰 문제는 없다. 그렇지만, 예컨대 공연 예술계 종사자들에게는 '이렇게 해야 공연이 성립된다'라고 생각하는 부분이 있는 듯하다. 우리는 그런 부분을 되도록 피하고 싶다.

최 그러니까, 두 분이 퍼포먼스 프로젝트에서 무용이나 음악을 판단할 때 고려하는 점은 지침을 얼마나 정확히 옮기느냐가

재료: 언어 **115**

almost as an independent work side by side the instructions, creating the kind of relationship that looks good to you.

K Actually, we are not interested in enacting the texts at all. You don't need to see such work. It's about how much you reinterpret them, and how interestingly you do it. But it's difficult to go so far as to say that the instructions are ours and the performances are not. I mean, we do think that's the case to some degree, and that's how we describe the work to our collaborators, too. But it's not exactly how our heart is, or how we are credited. We *are* responsible for the work as a whole. That's why we take steps to narrow any differences in interpretation between us and our collaborators.

Performance for a desk and a chair

K We didn't notice it at first, but one of the interesting things about the performances we have done is that we like repeating a single movement all the way through. We took this approach for *Literary Walks* from the beginning, and for 160
Rhetoric as well. The performer who played Embellishment 170
repeated a very slow motion as if she was a statue, and Digression's choreography was focused on a corner of the space.

C Do you think you will eventually develop more complex or stylized movements as you do more performance works? Some designers tend to use more sophisticated and complex forms or clichés as they grow more experienced and skilled.

아니라, 독립된 작품으로서 무용이나 음악이 지침과 나란히
섰을 때 얼마나 보기 좋은 관계가 형성되느냐에 가까운 듯하다.

김 사실, 텍스트를 그대로 구현하는 데는 관심이 없다. 그런 작품은
 굳이 볼 필요가 없다. 재해석을 어디까지, 얼마나 흥미롭게
 하느냐가 문제다. 그런데 막상 '지침은 우리 작업이고 공연은
 우리 작업이 아니다'라고 말하기는 어렵다. 어느 정도 그렇게
 생각하고, 협업자들에게도 그렇게 이야기하지만, 우리 마음이
 꼭 그렇지는 않고, 공식적으로는 크레디트도 그렇지 않다. 작품
 전체에 대한 책임은 어쨌든 우리가 져야 한다. 그래서 우리와
 협업자 간에 해석을 좁혀 나가는 과정을 밟는 거다.

책상과 의자가 주인공인 퍼포먼스

김 처음에는 의식하지 못했지만, 퍼포먼스 작업을 해 보니
 재미있다고 느낀 점은, 우리가 한 가지 동작을 반복하며 끝까지
 밀고 나가는 것을 좋아하더라. 「문학적으로 걷기」는 처음부터 160
 그런 식으로 접근했고, 「수사학―장식과 여담」도 마찬가지다. 170
 '장식'을 맡은 퍼포머는 마치 조각품처럼 아주 느리게 움직이는
 동작을 반복했고, '여담'은 모서리에 집중해서 안무를 꾸몄다.

최 혹시 퍼포먼스 작업을 더 하다 보면 나중에는 복잡하거나
 양식화된 움직임을 수용하게 될 수도 있을까? 디자이너도
 숙련도가 높아지고 기교가 쌓이면 더 정교하고 복잡한 형태나
 클리셰를 활용하곤 하지 않는가.

재료: 언어 **117**

K But the performers said that it's most difficult to maintain a slow-motion or standstill.

J We might even break away from performing arts. Our new piece to be performed in late October at the Art Sonje Center is called *Period*, and the name implies that this is a 226 sort of conclusion, although we don't know if that's how it's going to work out.[28] After that, we may use only music or objects…

K We are interested in the idea of performance solely for objects these days. *Period* is a performance for two choreographer-performers and objects.

J In fact, we had this idea earlier, but didn't have enough budget to realize it until this time.

C May I ask what kind of objects?

J A table and a chair.

K We asked the designers Namkoong Kyo and Oh Hyunjin to build them.

J It's a performance for a desk and a chair, with Ryu Hankil and Jin Sangtae playing the music, and Kang Jin-an and Choi Min-sun arranging and rearranging the objects. But it's

28. *Period*, 26–27 October 2019, Art Sonje Center, Seoul. Objects by Namkoong Kyo and Oh Hyunjin; choreography and performance by Kang Jin-an and Choi Min-sun; music by Ryu Hankil and Jin Sangtae; lighting by Gong Yeonhwa.

김 그런데 공연에 출연하는 분들 말로는, 느린 동작이나 가만히 선
 자세가 가장 어렵다고도 한다.

전 이후에는 퍼포먼스에서 벗어나게 될 수도 있다. 10월 말 아트
 선재센터에서 공연 예정인 신작 제목이 「마침」인데, 거기에는 226
 이번 공연을 일종의 결산으로 삼자는 뜻도 있었다.[28] 물론
 실제로 그렇게 될지는 모르겠지만. 이후에는 다시 음악만을
 활용하거나 또는 사물만을 활용하거나….

김 요즘은 사물만으로 구현하는 퍼포먼스에 관심이 많다. 「마침」이
 바로 사물과 함께 안무가이자 출연자 두 명이 하는 공연이다.

전 사실, 전부터 구상했지만 예산 문제 등으로 실현하지 못하다가,
 이번에 시도했다.

최 어떤 사물인지 물어도 될까?

전 책상과 의자다.

김 디자이너 남궁교, 오현진 씨에게 의뢰해 제작했다.

전 책상과 의자가 주인공인 퍼포먼스로, 류한길, 진상태 씨가
 음악을 맡고, 강진안, 최민선 씨가 무대에서 주인공 사물을

 28. 「마침」, 2019년 10월 26~27일, 아트선재센터, 서울. 사물: 남궁교·
 오현진, 안무·출연: 강진안·최민선, 음악: 류한길·진상태, 조명: 공연화.

재료: 언어 **119**

still just an idea, because the objects haven't been finished yet, and we don't know how they will move.

K Based on our instructions for choreography, the two choreographers will come up with movements for the objects that have been built according to the instructions for objects. We asked them to arrange the objects in fourteen different ways in the first part of the performance and make variations of them in the second part. That way, we want the choreography instructions' structure to be reflected in the performance's structure. And we want the movements to consist of everyday motions. This performance, showing the process of rearrangement and rethinking, is also about our job: editing and designing. Earlier, we made one set of instructions for both choreographers and musicians, but this time we prepared separate sets for the objects, their choreography, and the music.

C How significant is book making to your performance works? You seem to spend a lot of energy on the instruction books.

J Making these books *is* our work.

K There are other books of a slightly different nature. *2+*, for example, was made after Choi Min-sun and Kang Jin-an invited us to write a text about the piece that they choreographed.[29] We distinguish this kind of work from instruc- 218

29. Choi × Kang Project, *2+*, 14 February 2019, Oil Tank Culture Park, Seoul. Music by Ko Yohan; document by Kim Nui Yeon and Jeon Yong Wan.

배열하고 재배열할 예정이다. 그런데 아직 사물 제작이
완료되지 않아 개념만 있고, 그들이 실제로 어떻게 움직일지는
정해지지 않았다.

김　'사물을 위한 지침'을 바탕으로 만든 사물 두 개를 안무가 두
　　명이 '안무를 위한 지침'을 바탕으로 안무하되, 공연 전반부에는
　　두 사물을 열네 가지 방식으로 배열하고 후반부에는 전반부의
　　열네 가지 배열을 변주하도록 요청했다. 안무 지침의 구성을
　　공연의 구성에 반영하고자 한 것이다. 이 움직임들이 일상적인
　　동작들로 이루어지기를 바란다. 반복적으로 다시 배열하면서
　　다시 생각하는 과정을 보여 주는 이 공연은 우리가 직업으로
　　하는 일, 즉 편집과 디자인에 관한 것이기도 하다. 전에는
　　지침을 하나만 써서 안무가와 음악가에게 전달했는데,
　　이번에는 사물, 안무, 음악을 위한 세 지침을 따로 썼다.

최　두 분의 퍼포먼스 작업에서 책 만들기는 어떤 의미가 있나?
　　지침을 담은 책자에 공을 많이 들인다.

전　이 책을 만드는 게 바로 우리 작업이다.

김　조금 다른 책도 있다. 『2+』는 우리가 구상한 퍼포먼스가 아니라 218
　　반대로 최민선, 강진안 씨가 안무를 먼저 구상하고, 우리를
　　초대해 안무에 맞는 글을 의뢰해 만들었다.[29] 우리는 이 작업을

29.　최×강 프로젝트, 「2+」, 2019년 2월 14일, 문화비축기지, 서울. 음악:
고요한. 문서: 김뉘연·전용완.

tions by calling them "documents," and we sometimes describe both the instructions and documents simply as "documents" to others.

The simplest motion imaginable for a "performance"

C Why did you choose the subject of "the walk"? I mean, it has little to do with literature. It involves your feet, not your eyes or mind.

J Actually, it has a lot to do with literature. Many literary works explore walking. And strolling and writing are closely related activities, too.

K But that's not why we started working on walking.

J We saw performance as a form of conceptual art. We had no intention of performing it by ourselves. We wanted to make something closer to conceptual art. Bruce Nauman, for example, made several works about walking.[30]

K But it wasn't a primary reason, either. The starting point was the simplest motion imaginable for a "performance." Through further research, we learned about Nauman's works and many other interesting treatments of walking. We're still discovering things.

30. Bruce Nauman's videos about walking include *Walk with Contrapposto* (1968), *Walking in an Exaggerated Manner Around the Perimeter of a Square* (1967–68), and *Slow Angle Walk (Beckett Walk)* (1968).

'지침'과 구별해 '문서'라고 부르고, 대외적으로는 '지침'과
'문서' 등을 아울러 '문서'라고 소개하기도 한다.

'퍼포먼스'를 생각할 때 떠오르는 가장 단순한 동작

최 그런데 왜 '걷기'를 선택했는가? 어떤 면에서는 문학과 거리가
먼 운동인데. 머리나 눈이 아닌 발로 하는 활동이니까...

전 꽤 관련 깊다. 걷기에 천착한 글도 많다. 산책 같은 행위가
글쓰기와 밀접한 관계가 있기도 하고.

김 그러나 그래서 걷기 작업을 시작한 건 아니다.

전 우리는 퍼포먼스를 개념 미술로 이해했다. 우리가 직접
퍼포먼스를 할 생각은 애초에 없었고, 개념 미술에 가까운
뭔가를 구현하고자 했다. 예컨대 브루스 나우먼은 걷기에 관한
작업을 많이 했다.[30]

김 그러나 그것도 부차적이었다. 시작점은 '퍼포먼스'를 생각할
때 떠오르는 가장 단순한 동작이었다. 여기서 출발해 조사하다
보니 나우먼도 나왔고, 재미있는 걷기도 많았다는 사실을 알게
됐다. 요즘도 계속 발견한다.

> 30. 브루스 나우먼의 '걷기' 관련 영상 작품으로는 「기우뚱하게
> 균형 맞춰 걷기」(1968년), 「과장된 자세로 정사각형 둘레를 따라 걷기」
> (1967~68년), 「느릿한 기울기 걸음 (베케트 걸음)」(1968년) 등이 있다.

재료: 언어

J The first thing we thought of for *Literary Walks* was the idea 160
 of "lost poems." The original plan was to write a poem as
 an instruction for a choreographer and publish it only by the
 movements. But then it would feel too transient.

K So we decided to make documents that are as diverse as
 possible instead.

C In a review of *Rhetoric: Embellishment and Digression*, Yoon 170
 Kyunghee points out that a text with footnotes already plays
 a performative role as an "instruction" that triggers, for
 example, eye movements. She finds that all documents, even
 before translated into physical motions, have inherently
 performative dimensions.[31]

K For *Rhetoric*, I wrote a text about embellishment and
 another about digression. Then I arranged the paragraphs of
 Digression like footnotes to Embellishment. That's how I put
 the two texts together.

J It means that they are not just footnotes in an ordinary
 sense. The body text and the footnotes are two separate
 texts, the latter being a "digression."

K I studied writers relevant to the notion of digression, and
 also included page references to the texts that influenced
 me in the index, as a kind of joke. Some people thought that
 the whole text was a collage of excerpts from these sources.

 31. Yoon Kyunghee, "The text and the performance of 'Rhetoric:
 Embellishment and Digression'" (2017).

전 「문학적으로 걷기」를 구상할 때 처음 떠올린 것은 '사라진 160
시'였다. 원래 생각은 지침이 되는 시를 쓴 다음 안무가에게
전하고, 그렇게 움직임으로만 시를 발표하는 거였다. 그런데
그러면 너무 보람이 없을 것 같았다.

김 그래서 대신 최대한 다양한 문서를 만들자고 생각했다.

최 윤경희 씨는 「수사학—장식과 여담」 리뷰에서 본문과 주석으로 170
이루어진 글이 안구의 움직임을 촉발하는 등 그 자체로 일종의
'지침'으로서 수행적 기능을 한다고 지적한다. 다른 몸동작으로
번역되기 이전에, 모든 문서에는 이미 퍼포먼스 차원이 있다고
본다.[31]

김 「수사학—장식과 여담」에서는 '장식'으로 글 한 편을 쓰고
'여담'으로 또 한 편을 쓴 다음 '여담'을 '장식'의 각주처럼
보이게 배치했다. 그렇게 두 글을 맞춰 나갔다.

전 그러므로 이들은 일반적인 의미에서 주석이 아니다. 본문과
주석이 각각 다른 글이다. 주석은 '여담'이니까.

김 여담과 관련된 작가들을 참고했고, 영향받은 지면들을 재미
삼아 찾아보기에 밝혔다. 그런데 본문 자체가 그런 지면들을
발췌해 짜깁기한 글인 줄 아는 이들도 있었다.

31. 윤경희, 「골몰하는 덩어리—「수사학—장식과 여담」의 텍스트와
퍼포먼스」 (2017년).

J *Literary Walks* also caused similar confusion. Perhaps because of the quotations before each chapter, it was misunderstood as an OuLiPo-like collage.

Other forms of literary publication

J In Korean literature, there is an institution called *deungdan*, which means a literary debut. Typical means of *deungdan* include winning a "spring literary award," receiving a prize, or publishing your work in one of the major literary journals. Nui Yeon has never made her debut in that sense. Instead, she has published her poetry by way of various opportunities. For example, she did it in the form of a caption when we participated in the exhibition *Graphic Design, 2005–2015, Seoul*.[32] Performance and instructions are other forms of literary publication for her.

C Have you ever considered making a debut in the traditional sense, Nui Yeon?

K I do think about it quite a lot, but have never actually tried. I think the significance of *deungdan* is becoming increasingly irrelevant. But it was different just a few years ago.

J Most literary people still take it seriously.

32. LaLiPo, *Features || Emanated records by the cumulative manifest appear on a paper in a physical way.*, 2016. First exhibited in *Graphic Design, 2005–2015, Seoul* (Ilmin Musesum of Art, 2016) curated by Kim Hyungjin and Choi Sung Min. The title of each piece in this series, as well as the title of the series, is a poem in itself. See also note 7.

전 「문학적으로 걷기」도 마찬가지다. 편마다 앞에 인용문이 있어서
그런지 울리포적인 콜라주 작업으로 오해받기도 했다.

문학을 발표하는 다른 형식

전 문학에는 '등단' 제도가 있다. 신춘문예에 당선되거나 문학상을
받거나 주요 문예지에 작품을 발표하는 일 등이 그렇다. 뉘연
씨는 그런 의미에서 등단은 하지 않았다. 대신 다양한 기회를
통해 시를 발표했다. 예를 들면 『그래픽 디자인, 2005~2015,
서울』에 참여했을 때, 캡션으로 시를 발표하기도 했다.[32]
퍼포먼스와 지침도 문학을 발표하는 다른 형식인 셈이다.

최 전통적인 '등단'도 고려해 본 적 있나?

김 자주 생각하지만, 시도해 본 적은 없다. 지금은 등단, 비등단을
따지는 의미가 점차 사라지는 중이라고 생각한다. 그러나 몇 년
전만 해도 그렇지 않았다.

전 지금도 대부분의 문인은 그 차이를 따질 거다.

32. 잠재문학실험실, 「기법 // 누적된 선언으로 도출되는 기록이 물리적
방식으로 종이에 나타난다.」, 2016년. 김형진과 최성민이 공동 기획한
전시회 『그래픽 디자인, 2005~2015, 서울』 (일민미술관, 서울, 2016년)
출품작. 연작의 제목부터 연작에 속하는 개별 작품 제목은 그 자체로 한 편의
시작이다. 각주 7도 참고.

재료: 언어 **127**

C What exactly does this *deungdan* entail? I mean, even if you haven't made your debut through a major journal, you can still publish your work through various channels, can't you?

K Then critics will ignore your work.

J The "critics" are editors of those major journals, and you need to let them know of your work to get invitations to contribute.

K There are so many *deungdan* writers already, it will take ages to read their work alone. Maybe it's understandable.

C The critics aside, you said the meaning of *deungdan* is becoming less important. Does it mean that there are more alternative channels to publish literary works today?

K New channels are being actively organized. Quite a few people start journals for themselves and launch crowdfunding programs online. *Motif* is edited mainly – but not exclusively – by non-*deungdan* writers,[33] and I heard they started a funding program for their issue 4, designed by Scenery of Today. Independent journals like *Begae*, *Yeonghyangnyeok*, and *Be:lit* are all open to submissions,[34] and so is the

33. A self-proclaimed "Visual Literary Magazine," *Motif* was founded by Literary Label Gongjeon (Yu Su Yeon, Lee Lee, Kim Uiseok, and Lee Yu Su) and released its first issue in May 2018. The fourth issue successfully secured funding and came out in October 2019, although it has suspended publication since then.

34. *Begae* is an independent literary journal first published in the summer of 2017. The fifth issue was released in March 2020.

최 정확히 '등단'에는 어떤 의미가 있나? 문예지를 통해 등단하지
 않더라도, 이런저런 방법으로 작품은 발표할 수 있지 않나?

김 평단에서 외면받는다.

전 그리고 '평단'이 곧 주요 문예지 편집위원들인데, 이들이
 알아야 원고 청탁도 들어오게 된다.

김 그런데 활동하는 등단 작가가 워낙 많으니 그들의 작품을 읽는
 데 드는 시간만 해도… 이해되는 면이 있다.

최 평단의 반응을 논외로 치면, 등단, 비등단 구별이 점차
 무의미해지고 있다고 했는데, 문학에서 작품을 발표하는
 대안적 채널이 늘고 있는지?

김 최근 들어 그런 채널이 활발히 형성되는 분위기다. 스스로
 잡지를 만들어 텀블벅에서 후원 모금을 시작하는 분들이 종종
 보인다. 등단한 신인 작가도 포함하지만 비등단 작가들을
 중심으로 꾸려지는 문예지 『모티프』는 오늘의풍경이
 디자인해 최근 4호 펀딩을 시작했다는 소식도 들었다.[33] 독립
 문예지 『베개』, 『영향력』, 『비릿』 등도 투고가 열려 있고,[34]

 33. '비주얼 문예지'를 표방하는 『모티프』는 '문학레이블 공전'이라는
 이름으로 모인 유수연, 이리, 김의석, 이유수가 창간해 2018년 5월에 첫 호를
 냈다. 4호는 모금에 성공해 2019년 10월에 출간됐고, 현재는 휴간 중이다.
 34. 『베개』는 2017년 여름에 창간된 문예지다. 2020년 3월 다섯 번째
 호가 나왔다. 『영향력』은 2016년 2월 창간되고 2020년 6월 열세 번째 호로

literary webzine *Biyu* run by the Seoul Foundation for Arts and Culture. Changbi's journal *Munhak 3* also publishes works by non-*deungdan* as well as *deungdan* writers. Golden Bough runs an online platform for fiction writing and reviewing, *Brit-G* (britg.kr). Oh, and there is *Brunch* (brunch.co.kr), too. It was also interesting to see Cha Hyun Jee, a novelist, running a website (s-r-s.kr) as a channel to freely publish works and reviews. In the case of book publishing, too, Achimdal Books accepts submissions without asking for *deungdan* credentials, and it publishes works that are unanimously approved by an editorial team consisting of poets. And there are writers like Lee Sulla, who has built up her readership by sending works via email every day and has set up an imprint to publish books.

C So, there are ways to get your work out if you want it.

K I think the options are rapidly expanding. I suppose I'm also enjoying publishing opportunities in my own way. For now, I'd just love to start using our imprint as a functioning platform for our work.

Yeonghyangnyeok (meaning "influence" or "clout" in Korean) was an independent literary quarterly first published in February 2016 and ceased publication in June 2020 with its thirteenth issue. Each of the issues would divided into two parts, submitted texts in the first part and commissioned writings by authors who had published their works in the journal in the second. The publisher, Bamuichulhang, also published a collection of works by Na Ilseon (2019). *Be:lit* is a literary biannual first published in April 2019. Each issue takes the form of a "compilation album," with the individual articles called "tracks," and there is even a "hidden track" – about an overlooked writer – in the first issue.

서울문화재단에서 운영하는 문학 웹진 『비유』(sfac.or.kr/
literature)도 투고를 받는다. 창비에서 펴내는 문예지 『문학
3』에서도 등단, 비등단 가리지 않고 기고받는다고 알고 있다.
황금가지에서는 온라인 소설/리뷰 플랫폼 브릿G(britg.kr)
를 운영한다. 그러고 보니 브런치(brunch.co.kr)도 있고.
차현지라는 소설가가 웹사이트(s-r-s.kr)를 운영하면서
자유롭게 작품과 리뷰를 발표하는 창구를 마련한 점도
흥미로워 보였다. 단행본에서도, 아침달 출판사는 등단 여부와
관계없이 투고받은 원고를 시인들로 구성된 큐레이터들이
검토해 만장일치로 선정한 이의 시집들을 펴낸다고 한다.
그리고 메일 전송을 통해 스스로 독자와 만나는 방법을 찾고,
이어 출판사를 차려 책을 펴낸 이슬아 작가도 있다.

최 즉, 작품을 발표하고 싶다면 그럴 기회는 있다는 말이다.

김 빠른 속도로 늘고 있다고 느낀다. 나도 어떤 면에서는 이미
 나름대로 기회를 누리고 있다고 생각한다. 우선 지금은
 무엇보다도, 우리가 함께 등록한 출판사를 우리의 작업
 플랫폼으로 삼고 싶은 마음이 크다.

 폐간된 독립 계간 문예지다. 전반부에는 투고 작품이, 후반부에는 전에 이
 잡지에 작품을 발표한 작가들에게 청탁한 작품들이 실렸다. 『영향력』을
 펴낸 밤의출항에서는 이 지면에 주로 글을 발표한 작가 나일선의 작품집
 『우리는 우리가 읽는 만큼 기억될 것이다』(2019년)를 출간하기도 했다.
 『비릿』은 2019년 4월 창간된 반연간 문학 잡지다. 각 호는 그간 간과된
 작가를 주제로 하는 "컴필레이션 앨범" 형식을 띤다. (게재되는 글은
 '트랙'이라 불리고, 창간호에는 '히든 트랙'도 있다.)

J In fact, we can make as many books as we want. Normally, writers can't even imagine making books for themselves. We are in a different position, in that sense.

C Have you had any responses to your performance works from the performing art or fine art world?

K There have been very few responses. I think people in the normal dance world would not like our work because it's so different from what they expect from performances. Kim Haeju (deputy director, Art Sonje Center) and Heo Myeongjin (dance critic) have shown positive responses. And as you mentioned, the literary critic Yoon Kyunghee reviewed *Rhetoric*. For our new piece *Period*, we are com-¹⁷⁰ missioning reviews for ourselves.²²⁶

170
226

J We asked the art critic Lee Hanbum and literary scholar Kim Yeryeong. Kim came to see all of our performances.

K We still don't know where we're going to publish the reviews because we're not making any documentation of the performance. But we are planning to launch our website next year, so that can be the place. We thought it might be interesting to commission texts as we want and prepare a space to publish them for ourselves.[35]

35. The website *Kim Nui Yeon and Jeon Yong Wan, Kim Nui Yeon, Jeon Yong Wan* (kimnuiyeon.jeonyongwan.kr), designed and programmed by Min Guhong Manufacturing, was launched on 5 April 2020. Kim Yeryeong's "In the corner. Da capo," and Lee Hanbum's "Straight line motions and rotation mootions" can be accessed on this page: http://kimnuiyeon.jeonyongwan.kr/kimnuiyeonjeonyongwan/period.

전 사실, 우리야 책을 내자고야 하면 얼마든지 낼 수 있다. 보통
 문인들은 책을 혼자서 만들어 낸다는 엄두를 못 내지 않을까.
 그런 면에서 처지가 좀 다르다.

최 두 분의 퍼포먼스 작업에 대해, 공연 예술계나 미술계 쪽에서는
 반응이 있나?

김 극소수다. 일반적인 무용계에서는 그들이 기대하는 공연의
 모습과 달라 우리 작업을 좋아하지 않을 것 같다. 김해주 씨
 (아트선재센터 부관장)와 허명진 씨(무용 평론가)가 좋은
 반응을 보여 줬다. 앞에서 언급한 문학 평론가 윤경희 씨의
 「수사학—장식과 여담」 리뷰가 있고... 이번에는 신작 「마침」의 170
 리뷰를 우리가 직접 청탁했다. 226

전 미술 평론가 이한범 씨와 문학가 김예령 씨에게 의뢰했다.
 김예령 씨는 우리 공연을 매번 보러 와 주신 분이다.

김 공연 관련 기록물은 만들지 않을 테니 지면은 아직 정해지지
 않았지만, 내년에 웹사이트를 만들 계획이니 거기에 실을
 생각이다. 우리가 원하는 글을 청탁하고 이를 위한 지면을 우리
 스스로 마련하는 것도 재미있겠다고 생각했다.[35]

 35. 웹사이트 『김뉘연·전용완, 김뉘연, 전용완』(kimnuiyeon.
 jeonyongwan.kr)은 민구홍 매뉴팩처링이 디자인하고 프로그래밍해
 2020년 4월 5일 열렸다. 김예령의 글 「구석에서. 다 카포,」와 이한범의 글
 「직선운동과 회전운동: 문학적 수행과 통제」는 다음 페이지에서 읽을 수
 있다. http://kimnuiyeon.jeonyongwan.kr/kimnuiyeonjeonyongwan/period.

C Once you complete a project and release it, you need a space to have critical discussions about it. Otherwise, your work will simply disappear as soon as it appears. It's discouraging for the artist. Making works and talking about them should naturally stimulate each other. To keep making when there are no such feedback circuits, you need to create your own space for discussion as part of your work: you can't just concentrate on making alone. Commissioning writings about your work and preparing a platform to publish them is an example. Certainly, you can find a different kind of reward and joy in doing so. Have you had any responses to your performances from the design world?

J Not at all.

최 일단 작품을 만들고 발표하면 이에 관해 비평적 이야기를 나눌
수 있는 장이 필요한데, 그게 없으면 작품은 나오자마자 사라져
버리고 만다. 작업하는 입장에서는 힘 빠지는 일이다. 창작과
비평이 자연스럽게 자극을 주고받을 수 있어야 하는데…
그런 회로가 부재한 상황에서 작업을 지속하려면, 창작에만
집중하지 못하고 작품을 논하는 공간을 마련하는 일까지도
작업의 일부가 되어 버린다. 두 분이 작업에 관해 글 써 줄
필자를 직접 섭외해 청탁하고, 그 결과를 발표할 플랫폼까지
직접 마련하는 일이 그런 예다. 물론, 그 과정에서 또 다른
보람과 재미를 느낄 수도 있겠다. 혹시 디자인 쪽에서는 두 분의
퍼포먼스 작업에 대한 반응이 있었나?

전 전혀 없었다.

문학과 비문학 Literary Works and Walks

제안들: 토머스 드 퀸시, 『예술 분과로서의 살인』, 2014년, 오프셋, 박, 양장, 판형 110×175 mm, 288쪽

Propositions: Thomas De Quincey, *On Murder Considered as One of the Fine Arts*, 2014, offset printing, hot stamping, hardback binding, page size 110×175 mm, 288 pp

편집: 김뉘연
디자인: 김형진
제작: 상지사, 파주
발행: 워크룸 프레스, 서울

Edited by Kim Nui Yeon
Designed by Kim Hyungjin
Printed and bound by Sangjisa, Paju
Published by Workroom Press, Seoul

을 항구까지 붙고 가지 못했을 것이기에 더욱 그리합니다. 이처럼 그는 자비로서 체어(Zuyder Zee)를 영원히 제도해서 살해하는, 뱃사람들이 그를 고향으로 향하는 '방랑하는 네덜란드인(Flying Dutchman)'으로 착각하는 지경까지 이프런을지도 모르기 때문입니다. 그의 전기 작가는 이렇게 말합니다. "데카르트 선생이 보여준 기쁨은 이 비루한 인간들에게 나쁨과 같은 효과를 얻으로왔다. 그들의 머리는 갑작스런 경악으로 혼란을 일으켜 자살들이 더 유리한 상황임을 깨닫지 못했다. 그들은 데카르트가 원하는 대로 그를 순순히 북게지까지 데려다주었다."

신사 여러분, 어쩌면 여러분은 카이사르가 저 불행한 선장에게 했던 말 ― "자네는 카이사르와 그의 운명을 싣고 나르고 있네(Caesarem vehis et fortunas ejus)" ― 을 본비, 데카르트 선생도 "게늘아, 네놈들은 내 목숨 벨 수 없다. 너희는 데카르트와 그의 철학을 싣고 나르고 있으니까"라고 말한 하면 되었겠지 상상하실지도 모르겠습니다. 한 독일 황제도 이와 똑같은 생각을 품은 바 있었습니다. 집중 포격시 시상관에서 떨어져 쳐신해 입을 것을 신하들이 권하지만 그는 이렇게 대답했다고 합니다. "뭔 이보게, 자네들은 황제가 얼게 포탄에 맞아 죽어볼 적이 있는가?" 저는 황제에 대해서는 뭐라 말 못하겠지만, 철학자를 비상 내리던 그보다 훨씬 높은 것으로 충분합니다. 그리고 유럽에서 의심의 여지없이 그들으로 위대한 철학자는 정말로 살해되었습니다. 그는 바로 스피노자입니다.

40

그가 침대에서 임종을 맞았다는 것이 보편적 견해임을 쓰는 알 고 있습니다.[?] 어쩌면 그를 수도 있지만, 그렇다고 하더라도 그는 살해되었습니다. 저는 1731년 브뤼셀에서 출간된, 『장 콜레루스 선생이 쓴 스피노자의 생애』라는 책을 통해 이틀 입증해 보겠습니다.[?] 이는 스피노자의 한 친구가 남긴 수고 상태의 전기에 여러 가지 내용을 추가한 책입니다. 스피노자는 1677년 2월 21일, 거우 44세의 나이에 죽었습니다. 그 사실만으로도 의심스러운데, 장 선생은 그의 전기 수고에 있는 특정한 구절 ― "그의 죽음은 완전히 자연사가 아니었다(que sa mort n'a pas été tout-à-fait naturelle)" ― 이 그런 질문을 뒷받침함을 인정하고 있습니다. 그가 살았던 네덜란드처럼 습한 뱃사람의 나라에서 흔히 그랬듯이 그도 혹자, 특히 당시 갓 탈평되었던 편지에 맞닿았을 것이라 여길 수 있습니다. 일작 분명히 그랬을 것 같지만, 사실은 그렇지 않았습니다. 장 선생은 그가 "음식과 술을 대단히 절제했다(extrémement sobre en son boire et en son manger)"라고 말하고 있습니다. 그가 만드라고라 술(140℃)과 아런(144℃)을 복용한

* 널리 쓸 목식 없는 듯 별 꼽친한 날짜내 (1673년 6월 1일 ― 편집자)처럼 메우 날신 판...

41

Propositions

Propositions is the first translation series programmed and edited by Kim Nui Yeon at Workroom Press. Seventeen titles have been published since 2014. The selection criteria seem to include the editor's personal taste – "books that I would like to keep in the back rows of my bookshelves" – and Kim has said that "a certain 'topography' is expected to emerge once the series is completed," adding that "the whole series is a single work."[1] It suggests that Propositions, however eclectic and loose its composition may appear (not stopping at mixing genres, it also includes a book about translation by translators), is a coherent work of art that the editor is building up.

The series' design was representative of good taste in Korean book publishing in the mid-2010s. The smallish format, the neat hardback binding, the large outsert (or short dust jacket) that does not have any elements of "design" other than the nonchalant typography in SM Gyeonchul Myeongjo: all these captured a design-conscious mind that did not want to reveal this consciousness. Kim Nui Yeon recalls that she wanted a "classical but not quite classical" look for the series (p. 16). If the black-and-white, serifed typography and the hardback binding looked classical, then the loosely-fit outsert that exposed the cover's color brought to mind more casual attire. Propositions won a Korean Design Award in 2014.

Despite the generous type size, the justified text feels relatively denser because the leading is relatively narrow. The interior presents an unconventional visual hierarchy

1. Interview with Kim Nui Yeon, *Goham 20*, 25 February 2014, http://www.goham20.com/37833.

제안들

'제안들'은 김뉘연이 워크룸 프레스에서 처음 기획 편집한 번역 문학 총서다. 2014년부터 현재까지 열일곱 권이 나왔다. 작품 선정 기준은 짐짓 사적인데 ("내 책장의 안쪽에 꽂아놓고 싶은 책들"), 김뉘연은 "총서가 완간되고 나면 어떠한 '지형도'가 그려질 것임을 예상"한다고 말하며, "이 총서 전체가 하나"라고 덧붙인다.[1] '제안들'이 절충적으로 느슨히 구성된 듯하지만 (소설, 수필, 희곡, 시 등 여러 장르 작품뿐 아니라 번역에 관해 번역가들이 한 말을 엮은 소책자도 출간됐다), 실은 편집자가 면밀히 만들어 나가는 예술 작품일지도 모른다는 단서다.

　　'제안들'의 디자인은 2010년대 중엽 한국 출판 디자인에서 세련된 취향을 대표했다. 작은 판형, 단정한 양장, SM 견출명조로 덤덤하게 처리된 타이포그래피 말고는 아무 '디자인'도 없는 대형 띠지 (또는 짧은 덧표지) 등은 디자인을 의식하면서도 그런 의식을 드러내지 않으려는 마음을 정확히 겨냥했다. 김뉘연은 디자인에서 "고전 같지만 고전 같지 않은" 느낌을 원했다고 한다 (17쪽). 흑백 명조체 타이포그래피와 양장 제본이 고전 같은 인상을 준다면, 선명한 색상 표지를 일부 드러내며 느슨하게 감기는 띠지는 조금 캐주얼한 복장을 연상시킨다. '제안들'은 2014년 디자인하우스에서 주최하는 코리아 디자인 어워드에서 그래픽 부문 상을 받았다.

　　양 끝을 맞춰 짠 본문은 비교적 조밀하게 느껴진다. 활자 크기는 작지 않지만, 행간이 비교적 좁은 탓이다. 표제는 본문과 크기가 같은데 쪽 번호는 도리어 큰 활자로 짜이는 등, 관습에서

1.　김뉘연 인터뷰, 『고함20』, 2014년 2월 25일, http://www.goham20.com/37833.

where the headings are in the same size as the body text, while the page numbers are bigger than both of them. The spread shown here displays a mixture of unusually heterogeneous elements for a literature book. The Korean text typeface is SM Sin Sin Myeongjo, but the original Latin spelling of foreign names and titles is given in Janson (Roman and Italic, with their comparatively higher stroke contrast), and the note references are in a heavier sans-serif. In addition, there are dots for emphasis and the smaller translator's notes, all of which help to create a rather clattering scene. The preference for unexpected contrast and irregularity over smooth harmony has since become a distinct feature in the work of the designer, Kim Hyungjin.

벗어난 위계 구조가 적용된 점도 독특하다. 여기에 실린 펼친 면은 문학 서적치고 퍽 다양한 요소가 혼용된 모습을 보여 준다. 본문은 SM 신신명조로 짜였지만, 인명과 작품 제목 원문은 한글보다 획 대비가 강한 잰슨 로먼과 이탤릭으로, 각주 번호는 본문보다 굵은 산세리프로 처리됐다. 여기에 본문 강조에 쓰인 방점, 작은 역주까지 더해져 다소 와글와글한 풍경이 빚어진다. 매끄러운 조화보다 예상치 못한 대비와 불규칙성을 강조하는 본문 타이포그래피는 이후 디자이너 김형진의 개성이 됐다.

사드 전집: 『사제와 죽어가는 자의 대화』, 2014년, 『소돔 120일 혹은 방탕주의 학교』, 2018년, 오프셋, 실크스크린, 양장, 판형 170×256mm, 200쪽, 536쪽

Complete works of D. A. F. de Sade: *Dialogue entre un prêtre et un moribond*, 2014, and *Les cent vingt journées de Sodome, ou l'École du libertinage*, 2018, offset printing, silkscreen, hardback binding, page size 170×256mm, 200pp, 536pp

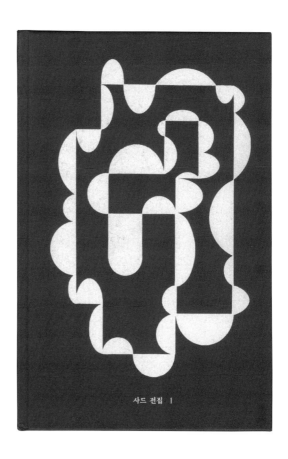

편집: 김뉘연
디자인: 김형진
표지 그림: 월터 와튼
표제 글자: 이용제
제작: 인타임, 서울
발행: 워크룸 프레스, 서울

Edited by Kim Nui Yeon
Designed by Kim Hyungjin
Cover illustration by Walter Warton
Title lettering by Lee Yongje
Printed and bound by Intime, Seoul
Published by Workroom Press, Seoul

사드 전집 2

연구를 해도 마찬가지, 철학자인 나의 눈엔
그대들 종교의 그 동기(動機)라는 것도,
조금만 째고들면 곧바로 허물어질.
온갖 모순 버무린 잡동사니에 불과하지.
두려움의 산물이자, 희망의 소생이랄까,[1]
우리가 몇 대로 모호하고 앞서고, 잇나가도.
떠받드는 이들 손에서 차례차례
공포와 환희 혹은 현혹의 대상으로 둔갑하는
그것을 우리의 정신은 납득할 수가 없어.
사람을 미혹하는 사기꾼의 세 치 혀 타고
우리네 서글픈 운명 위에 군림하는 그것,
때로는 심술궂게, 때로는 너그럽게,
때로는 학대하고, 때로는 아버지 노릇도 해가며,
열정과 습관, 성향과 견해에 따라
용서의 손을 내밀거나 응징의 손을 쳐들시,
바로 그것이, 사제가 우리에 속여 파는 황당한 신이라네.

하물며 거짓에 얽매인 자가 무슨 권리로,
자신이 사로잡힌 오류를 내게 강요하는가?
지혜로써 신을 보기한 나에게
자연의 법을 설명해줄 신이 필요할까?
자연 속에서 만물이 운동하니, 그 창조의 가슴은
따로 동인(動因)의 개입 없이도 매 순간 뛰노라,[1]
저 이중의 장해로부터 내가 무어라도 얻어내는가?
그 신이라는 존재가 우주의 원인을 드러내주나?
그가 창조한다면, 그 역시 창조된 처지. 나는 여전히
그의 개입을 용인하는 것이 불안하기만 해.
지긋지긋한 속임수여, 꺼져라, 내 마음으로부터 멀리 꺼져,
이제 그만 사라지고, 자연의 법칙에 자리를 넘겨,
자연 혼자서 모든 걸 만들었다. 나는 단지 무(無)일 뿐.

92

[1]
신이라는 개념은 인간이 두려움에 사로잡히거나 희망에 부풀릴 때 비로소 생겨났다. 이 망상이 지긋을 믿으며에게 발전된다는 것은 오직 그 한 가지 사실로 설명이 된다. 보편적으로 유혹에 의하여는 인간이 아니라 두려움과 희망이 발자국을 가지고 있는데, 어디서나 물질이 끊나가를 확장한 것처럼, 어디서나 저신을 격동하는 누만가가 없다고 생각한 것이다. 실제 만드시 파라들은 공황이 곧 그 끝이 혼란함을 깨닫기에 너무도 무서워지며 운전했기에, 인간은 자기기 찾는 공포를 주관할 만한 존재를 상정하면서, 탐구하고 경험하던 누구라고 마땅당해 눈을 향 힘에게들을 즐기려하게 만들어진 것이다.

두려움이 신들을 만들어내고, 희망이 그들을 존재시키 수없다.

[1]
자연에 끝에 조급한 연구해보아다도 우리가 그곳에 영속적인 운동 밖에 있음을 확인한다. 자연에 들어가서 엄밀을 가져 곳에 관찰하다 보면, 그 속에서 법칙을 소리 어루만도 없으며, 우리가 느끼지에 자연을 체치게나 그 소진들을 파괴하는 것처럼 보이는 현상속에서 도저히 자연에 착별하고 있음을 확인하는 것이다. 그런데 각종 과의 현실에 과정에 휴식의 정수적이어나, '목숨 곧 죽이기에 없는 탱가 단이에 불과할 뿐이다. 세상엔 소멸이란 없으며, 오르지 변환만이 존재하기 때문이며, 이처럼 지성 속에서 벌어지는 운동의 영속성은 운동의 동인에 관한 관념 자체를 파기한다.

…건의 손이 거기서 우릴 꺼내 이렇게 벗어준 것이다.
…거니 사라지거나, 혐오스러운 망상이!
대기로부터 벗어나, 지구를 떠나거라.
…롯에서 앞으로 네가 닥탁뜨릴 것은
…박한 친구들의 거짓 황첩수설에 내담한 마음들뿐이리!

…로 말하자면, 너를 향한 증오심이
…에 정당하고, 거대하고, 강렬해,
…한 놈의 신아, 내 기꺼이, 편안한 마음으로,
…나지, 신나게, 심지어 쾌감에 찾어 [6]
…의 처형자가 되어주마, 네 그 빈약한 실체가
…암남한 복수심에 조준점을 제공해준다면,
…할이 마력을 다해 나의 심장까지 파고들어,
…를 혐오하는 내 심정 얼마나 혹독한지 증명해주마
…시한 네게 타격을 주려는 것 자체가 헛된 마음이겠지,
…가 옭아매러 하든 너의 본질은 그걸 피해 달아날 테니까.
…우 너를 사림 목숨처럼 죽이긴 못하겠지만,
…는 너의 위험한 제단을 왕창 뒤엎어버리며,
…비라는 것에 아직도 사로잡힌 자들에게 보여줄 테다.
…들의 나약함이 찬양하는 저 시원찮은 미숙아가
…세에 종기부를 찌기간 예당초 부리라는 것을.

…성스러운 운동이어, 대찬 압박(壓迫)이어,
…게까지나 우리 다음에서 우러닐 정의를 밥오시라,
…웅한 현인들의 제단에 마질 유일한 봉헌이어,
…그들변 그들 마음에 흠족할 유일한 서물이어,
…리의 행복 위해 자연이 마련힐 유일한 처빙이어!
…력강한 위력에 우리를 맡기자,
…난폭함이 우리의 정신 때없이 굴복시켜,
…두 방해 없이 우리 위한 쾌락의 밤를 제정케 하자.

93

6
사드의 이 시에는 이쳐 5번까지의 다른
버전의 다음과 같이 존재한다 "너도
신강을 향해 용기릏을 말 터다. /
부정을 해를 떠나, 네 그 민짱한
실체가 / 내 처참한 방망기에 아레도과
내아준다면, / 힘쁜 활 회들러 나처
심장을 푸배내고 / 가슴 깊은 곳으로
너를 배돌어가게 해라."["사드 추직
쓰림, 프랑킨』, 7권N페, P467.)

Complete works of D. A. F. de Sade

In Korea, Marquis de Sade is mainly known in association with the term sadism and sensational ideas of "perversion and madness." The complete works of D. A. F. de Sade is Workroom Press's ambitious project to carefully study, translate, and publish his literary oeuvre. "Our goal for now … is to collect and publish all of his novels that have so far been identified. In addition to these, we publish his plays, travelogues, letters, poems, and other miscellaneous works, necessarily selected based on importance."[2]

Matching the ambition of the 14-volume series, no resources or talent have apparently been spared for its design and production. As with Propositions, Kim Hyungjin took responsibility for the overall design. The illustrator Walter Warton and type designer Lee Yongje contributed the cover art and title lettering, respectively.[3] What the black and white shapes on the cover exude, in their repetition and inversion, is the impression of unspecific, almost universal ambiguity, free from any specific period or cultural milieu. Or it may also appear as an attempt to clear the depressing and negative associations of "perversion and madness" by deploying some eccentric yet jaunty images. Whatever it is, Warton's puzzling, abstract illustrations clearly define

2. A note on the series in *Dialogue entre un prêtre et un moribond*, p. 10.

3. "Walter Warton" is a pseudonym of the French graphic designer Karl Nawrot that he uses to sign some of his illustration works. Nawrot lived and worked in Korea from 2012 until 2016, and his work during this period includes posters for the LIG Arts Foundation and cover illustrations for the Munhakdongne Tabucchi series, as well as the Workroom Sade series. Lee Yongje is a Korean type designer, teacher, and entrepreneur. His most well-known typeface is Baram.

사드 전집

한국에서 사드는 '사디즘'이라는 용어의 주인공으로, '변태와
광기'라는 선정적 수식어로 더 유명한 인물이다. 워크룸 프레스
사드 전집은 그의 문학 작품을 다른 관점에서 치밀하게 연구,
번역, 출판하는 야심적 사업이다. "현재까지 확인된 소설
작품을 총망라해 싣는 것을 우선의 목표로 삼는다. 여기에 더해
희곡 작품과 기행문, 편지글, 그 밖의 운문과 산문은 부득이
중요도를 기준으로 선별하여 수록함을 밝힌다."[2]

　　총 14권으로 계획된 총서의 야심에 걸맞게, 디자인과
제작에도 자원과 재능이 아낌없이 투여됐다. 전체
디자인은 '제안들'과 마찬가지로 김형진이 맡았다. 여기에
일러스트레이터 월터 와튼과 활자체 디자이너 이용제가 표지
그림과 표제 글자를 각각 보탰다.[3] 표지에서 흑과 백 도형이
음양 반전을 거듭하며 풍기는 인상은 특정 시대나 문화 환경이
아니라 불특정하고 보편적인 양면성이다. 또는 '변태와
광기'라는 무겁고 부정적인 통념을 다소 기이하지만 경쾌한
형상으로 일소해 보려는 시도처럼 보이기도 한다. 의미가
무엇이건, 와튼의 알쏭달쏭한 추상 이미지는 총서의 정체성을
뚜렷이 규정한다. 이에 비해, 이용제의 표제 글자는 너무 작은

　　2. 『사제와 죽어가는 자의 대화』 중 「사드 전집에 대하여」, 10쪽.
　　3. '월터 와튼'은 프랑스 그래픽 디자이너 카를 나브로가
일러스트레이터로 작업할 때 쓰는 이명이다. 나브로는 2012년부터
2016년까지 한국에서 활동하며 워크룸 프레스 사드 전집 표지 외에도 LIG
문화재단 협력 아티스트 포스터 시리즈, 문학동네 안토니오 타부키 시리즈
표지 그림 등을 남겼다. 이용제는 한글 활자체 디자이너이자 교육가이자
기업인이다. 대표적인 활자체로 '바람'이 있다.

the identity of the series. In contrast, Lee Yongje's lettering does not quite express its distinctiveness, perhaps because the headings are too small. The black-sprayed page edges suggest the intention of presenting the book as a black-overall object.

In the interior, which is printed in black and red, the wide margins are noticeable. The text area, positioned toward the gutter and the top edge, gives an impression of a book within a book, as if the normal-sized book is lying open on a larger spread. This further "objectifies" the text, creating a sense of distance between it and the reader. But there is a more practical purpose to the margins: to hold notes.

크기로 쓰여서인지 특징이 잘 드러나지 않는다. 검정이 분사 처리된 속장 모서리에서는 책 전체를 검정 물체처럼 보이고자 한 의도를 짐작할 수 있다.

검정과 빨강 2색으로 인쇄된 속장에서는 넓은 여백이 눈에 띈다. 펼친 면에서 상단 안쪽에 쏠려 배치된 본문 영역은 일반적인 판형 책이 더 큰 지면에 놓인 듯한, 즉 '책 속의 책' 같은 인상을 풍긴다. 이 장치는 텍스트를 더욱 선명히 '대상화'하고, 작품과 독자 사이에 거리를 부여한다. 그러나 여백에는 각주가 놓이는 자리로서 실용적 기능도 있다.

사뮈엘 베케트 선집:『죽은-머리들 /
소멸자 / 다시 끝내기 위하여 그리고 다른
실패작들』, 2016년, 오프셋, 클로스에 박,
양장, 판형 125 × 210 mm, 120쪽

Selected works of Samuel Beckett:
*Têtes-mortes | Les Dépeupleur | Pour
finir encore et autre foirades*, 2016,
offset printing, hot stamping on cloth,
hardback binding, page size 125 ×
210 mm, 120 pp

편집: 김뉘연
디자인: 김형진
표지 사진: EH (김경태)
제작: 인타임, 서울
발행: 워크룸 프레스, 서울

Edited by Kim Nui Yeon
Designed by Kim Hyungjin
Cover photo by EH (Kim Kyoungtae)
Printed and bound by Intime, Seoul
Published by Workroom Press, Seoul

사뮈엘 베케트 선집:『세계와 바지 /
장애의 화가들』, 2016년,『발길질보다
따끔함』, 2019년, 오프셋, 클로스에 박,
양장, 판형 125×210mm, 88쪽, 288쪽

Selected works of Samuel Beckett:
*Le monde et le pantalon | Peintres de
l'empêchement*, 2016, and *More Pricks
than Kicks*, 2019, offset printing, hot
stamping on cloth, hardback binding,
page size 125×210mm, 88pp, 288pp

편집: 김뉘연
『발길질보다 따끔함』 공동 편집: 신선영
디자인: 김형진
표지 사진: EH (김경태)
제작: 인타임, 서울 (『세계와 바지…』),
　　세걸음, 서울 (『발길질보다 따끔함』)
발행: 워크룸 프레스, 서울

Edited by Kim Nui Yeon
More Pricks than Kicks co-edited by
　　Shin Seonyeong
Designed by Kim Hyungjin
Cover photo by EH (Kim Kyoungtae)
Printed and bound by Intime, Seoul
　　(*Le Monde et le pantalon…*); Seguleum,
　　Seoul (*More Pricks than Kicks*)
Published by Workroom Press, Seoul

문학과 비문학

Selected works of Samuel Beckett

Samuel Beckett is primarily known in Korea as the play-wright of *Waiting for Godot*. The Workroom Press Beckett series focuses on his poems, critical writings, and fiction. It may appear to pursue a secondary interest, but Workroom Press has published nine volumes in the series, and several more are planned. The series testifies to the publisher's specialty: discovering unexpected values in a niche.

The majority of the volumes are collections of short pieces, an arrangement that is expressed by the long titles with many slashes. Kim Nui Yeon says the titling policy has been "to show the range of contents, but at the same time, simply to be different" (p. 44). There is a notion that the title of a work should encapsulate the content, but the volume titles of this series resist it by their literalism. It may not, however, be a commercially favorable option: they do not stick to one's mouth.

Equally risky in terms of marketability would be a cover without a title. The only textual information given on the cover of a Workroom Beckett book is the author's initials, whose thin and light shapes contrast with the coarse texture of the stone. On the choice of the stone as a visual motif for the series, the designer, Kim Hyungjin, mentions inspiration from the sucking pebbles that appear in Beckett's *Molloy*: "I felt like I knew how it would taste, and how satisfying the experience would be."[4] Kim Nui Yeon had written about Beckett's stones, too.[5]

4. Quoted in an article about the Workroom Beckett series, *CA*, no. 226 (September 2016).
5. Kim Nui Yeon, "Sucking pebbles," *KT&G Sangsang Madang Webzine*, no. 35 (2014).

베케트 선집

한국에서 베케트는 주로 『고도를 기다리며』를 위시한 희곡
작품으로 알려져 있다. 그러나 워크룸 프레스 베케트 선집은
주로 그가 쓴 시와 평론, 소설에 중점을 둔다. 자칫 부수적인
측면에 주목하는 것처럼 들리겠지만, 이 총서는 현재까지 아홉
권이 나왔고, 몇 권이 더 계획된 상태다. 틈새에서 뜻밖에도
가치를 찾아내는 워크룸 프레스의 특기가 엿보인다.

출간 도서 상당수는 여러 단편을 엮은 책이다. 이 구성은
빗금으로 길게 이어지는 제목에서도 드러난다. 이런 제목에
관해, 김뉘연은 "책에 포함된 작품의 범위를 드러내려는 생각도
있었고, 달라 보이고 싶은 욕심도 있었다"고 말한다 (45쪽).
제목은 내용을 함축해야 한다는 인식이 있는데, 이 총서는
일종의 직설주의로 이를 거스른다. 그러나 상업적으로 매력
있는 방법은 아닐 듯하다. 제목이 입에 붙지 않기 때문이다.

상업적으로 위험하기는 제목 없는 표지도 마찬가지일
것이다. 워크룸 프레스 베케트 선집 표지에서, 문자 정보라고는
저자 머리글자가 전부다. 가는 선으로 가볍게 쓰인 글자 형태는
돌멩이 이미지의 거친 질감과 대비를 이룬다. 바코드를 제외한
모든 요소는 박으로 찍혀 있다. 시각적 모티프로 돌을 선택한 데
관해, 디자이너 김형진은 베케트의 소설 『몰로이』에 등장하는,
입에 넣고 빠는 돌에서 영감받았다고 말한다. "그 돌의 맛과
돌이 주는 충족감을 알 것 같았어요."[4] 김뉘연 역시 베케트의
돌에 관한 글을 쓴 적이 있다.[5]

4. 「워크룸 프레스―사뮈엘 베케트 선집」, 『CA』 226호(2016년
9월)에서 재인용.

5. 김뉘연, 「조약돌 빨기」, 『KT&G 상상마당 웹진』 35호 (2014년).

The stone images on the covers are based on photographs by Kim Kyoungtae. Unlike the originals, where the pebbles' textures are surrealistically vivid, the cover images are reduced to two-dimensional graphics by removing any hints of the stone's materiality. Hot stamping on fabric is not an ideal way to reproduce a delicate photograph, but the nine covers published so far show various attempts to solve the self-imposed problem.

The pages are notable for the unjustified text setting and the subtly asymmetric arrangement. After working with unjustified texts in this series and others, Kim Nui Yeon now finds the design of Propositions, where the texts are mostly justified, more "classical" than she did at first (p. 16).

표지에 쓰인 돌 이미지는 모두 김경태의 사진에 근거한다. 원작 사진에서는 돌멩이 질감이 초현실적이리만치 생생한 데 반해, 표지에 쓰인 이미지는 그런 물성이 대부분 배제된 평면적 그래픽으로 표현된다. 애초에 클로스 재질과 박 인쇄는 섬세한 사진에 어울리는 재료와 기법이 아니다. 현재까지 출간된 아홉 권 표지는 이렇게 디자이너 스스로 짊어진 문제를 해결해 보려는 여러 시도를 보여 준다.

속장에서는 행을 왼쪽에 맞춘 정렬과 미묘한 비대칭 판면 배치가 흥미롭다. 베케트 선집 등에서 왼쪽 맞추기로 책을 만들어 본 김뉘연은, 이제 본문을 양쪽에 맞춘 '제안들'이 처음에 느꼈던 것보다 "고전적"으로 보인다고 말한다 (17쪽).

김뉘연·전용완, 「문학적으로 걷기」, 2016년 9월 27일~10월 16일, 국립현대미술관 서울관, 『국립현대미술관×국립현대무용단 퍼포먼스—예기치 않은』 프로그램으로 일곱 회에 걸쳐 공연

Kim Nui Yeon and Jeon Yong Wan, *Literary Walks*, 27 September–16 October 2016, National Museum of Modern and Contemporary Art (MMCA), Seoul, performed in seven installments as part of the program *MMCA×KNCDC Performance: Unforeseen*

안무·무용: 강진안
음악: 진상태
퍼포먼스 전경 사진: 이미지줌
사진 제공: 작가

Choreography and performance by
 Kang Jin-an
Music by Jin Sangtae
Performance view photos by
 Image Zoom
Photos courtesy of the artists

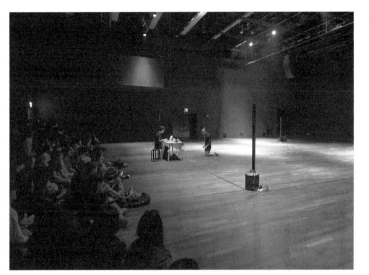

김뉘연·전용완, 『문학적으로 걷기』,
지침, 2016년, 오프셋, 중철,
판형 105×170mm, 48쪽

Kim Nui Yeon and Jeon Yong Wan,
Literary Walks, instructions, 2016,
offset printing, saddle-stitching,
page size 105×170mm, 48pp

중심.
계통적으로 걷기.

생물이라면 누구나 완변한 자기 자신을 닮아 있지
하는 힘을 가지고 스스로 삶을 유지해 나가는
구체적인 형태를 띤 것, 그것의 기능과 활동의 원리에
대해 유의해 생각해 볼 만하다.

I.

너는 걷기에 대해 생각할 수 있는 능력이 있다. 너는
걷기에 대해 생각할 충기를 가질 수 있다. 너는
한 곳에서 다른 곳으로 옮겨 가게 된다. 그렇게
하기 위해, 너는 몸의 부분들을 움직이게 된다.

II.

너의 몸은 땅에 서 있다. 너의 골격근을 이루는
힘줄과 살은 적절한 힘을 발휘해 한 발을 장에
고정한다. 너는 다른 한 발을 드는데, 이때 그 발이
딸린 다리가 접히고, 접혀 올린 다리의 무릎을
사이에 두고 넓다리와 정강이가 거의 직각을 이룬다

4 5

Literary Walks

Literary Walks is the first performance piece by Kim Nui Yeon and Jeon Yong Wan, conceived as a project to develop walks about several historically significant writers. They created seven poems about seven conceived walks and let the poems function as instructions for choreography.

Kim Nui Yeon says the study in walks began with an idea of the "simplest motion imaginable for a 'performance'" (p. 122). Some instructions suggest relatively specific motions in their names ("mechanical walk," "walk in place"), while others provide visual clues by their typography ("walk the line," preceded by a quotation from Apollinaire; see pp. 22–23 in the reproduction), but there are purely abstract ones, too (such as "enlightened walk"). It would be interesting to see how the poems and the actual walks correspond to each other, but in any event, the artists are "not interested in enacting the texts at all," Kim asserts (p. 116).

The booklet shows the characteristics of Jeon Yong Wan's typography: classical page construction; relatively small seriffed type; generous letter-spacing; and the mix of symmetric and asymmetric composition. Generally speaking, SM Sin Sin Myeongjo used for Korean and Didot Elder for the Latin characters and the numerals do not make a perfect combination due to their stark differences in stroke contrast and flow. Here, however, the sense of incongruity is diminished because the text is small in size and printed on a rough paper, which evens out much of the differences.

The cover carries detailed information about the design and production of the booklet itself: an interpretation of the axiom, "the cover should reflect the content." Inside the back cover flap, there is an introduction to the artists who "work with language as a material."

문학적으로 걷기

「문학적으로 걷기」는 김뉘연과 전용완의 첫 퍼포먼스 작품이다.
문학 사상 중요한 몇몇 작가들에 관한 걸음걸이를 개발하는
작업으로서, 일곱 가지 걷기를 상정하고 각각에 관해 시를 쓴
다음 이를 지침 삼아 작품을 안무했다.

김뉘연은 '걷기'에 관한 연구가 "'퍼포먼스'를 생각할 때
떠오르는 가장 단순한 동작"에서 출발했다고 한다 (123쪽).
제목에서 비교적 구체적으로 동작을 암시하는 지침도 있고
('기계적으로 걷기', '제자리 걷기'), 타이포그래피로 이미지를
제공하는 지침도 있지만 (아폴리네르를 인용하는 '선을
따라 걷기', 위 도판 22~23쪽), 어떤 것은 순전히 추상적이다
('계몽적으로 걷기'). 시와 걸음이 실제로 어떻게 조응하는지
살펴보면 흥미로울 법한데, 아무튼 김뉘연은 퍼포먼스를 통해
"텍스트를 그대로 구현하는 데는 관심이 없다"고 한다 (117쪽).

소책자는 고전적인 판면 비례, 꽤 작은 명조체 활자, 넉넉한
자간, 대칭과 비대칭 배열 혼합 등 전용완 타이포그래피의
특징을 잘 보여 준다. 한글에 쓰인 SM 신신명조와 로마자와
숫자에 쓰인 디도 엘더는 획 대비와 흐름에서 꽤 차이가 나므로
일반적으로 썩 어울리는 조합은 아니지만, 여기에서는 활자
크기가 워낙 작고 질감이 비교적 두드러지는 종이에 찍혀서
차이가 상쇄된 덕분에 이질감이 크게 일지 않는다.

표지에는 책자 자체의 디자인과 제작에 관한 명세가 적혀
있다. '표지는 내용을 반영해야 한다'라는 공리에 나름대로
충실한 셈이다. 뒤표지 날개 안쪽에는 김뉘연과 전용완이
"언어를 재료로 작업한다"라는 소개가 적혀 있다.

김뉘연·전용완, 「수사학—장식과 여담」, 2017년 8월 5~6일, 아르코미술관, 서울, 김해주 기획 전시회 『무빙/이미지』 프로그램

Kim Nui Yeon and Jeon Yong Wan, *Rhetoric: Embellishment and Digression*, 5–6 August 2017, Arko Art Center, Seoul, performed as part of the exhibition *Moving/Image*, curated by Kim Haeju

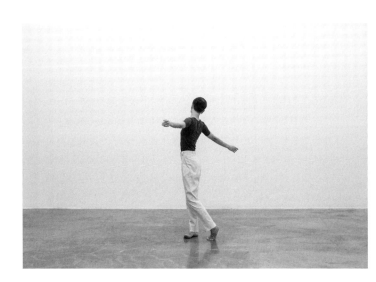

안무·무용: 강진안·최민선
음악: 진상태
조명: 공연화
공연 사진: 정민구
사진 제공: 작가

Choreography and performance by
 Kang Jin-an and Choi Min-sun
Music by Jin Sangtae
Lighting by Gong Yeonhwa
Performance view photos by Jung Mingu
Photos courtesy of the artists

김뉘연·전용완,『수사학—장식과 여담』,
지침, 2017년, 오프셋, 제본 없이 접지,
판형 140×205mm, 16쪽

Kim Nui Yeon and Jeon Yong Wan,
Rhetoric: Embellishment and Digression,
instructions, 2017, offset printing,
collated without binding, page size
140×205mm, 16pp

물렁모반

을 메우거나 혹은 글자 그리고 그림으로 지면을 메울 수도 있었을 테지만, 그는 그렇게는 하지 않았고, 그러나 글자로 거짓말을 짓는 재미 즉 글자로 만든 거짓말이 만든 상황이 만든 상황들이 그 글자로 구현되는 묘미 혹은 세상의 원리를 나날이 이렇게 되어 간 그는 날마다 일기를 썼던 것처럼 날마다 일기를 썼고, 그렇게 거짓말이 거짓말이 되었고, 일기는 혹은 거짓말은 이름테면 이런 식으로 만들어지는데, 그는 혹은 나는 어쩌면 우리는, 글자를 쓸 수도 있고, 헌 글자를 지우고 새 글자*를 쓸 수도 있고, 쓰여 있는 글자**를 발견할 때

무릇한 형태로

도 있고, 큰 글자를 알아볼 수 없을 때도 있고, 글자가 쓰여지지 않을 때도 있고, 글자들은 거짓말이고, 거짓말은 일기이고, 일기는 글자들이다.

절단된 토막들*의 단면은 각기 다른 형태였고, 각기 다른 각도로 잘려 나간 듯했는데, 토막들은 전체인 뭉툭한 형태로 미루어 보건대 신체 일부 그중에서도 밤꿈치를 내지 발꿈치로 추정해 볼 수 있었고, 한 몸의 말단들, 즉 태초로 시간을 함께하다 잘려 나가 서로의 거울이 된 토막들을 가늠해 보면서, 그가 이들이 먼지 일어 이질될 운명에 처해 있었음을 짐작하고 있었는지, 그러니까 이들을 세상에 사물로서 있게 한 자가 한때 납렵했을 마모된 선들과 본래 메끈했을 주름들이 그리

Rhetoric: Embellishment and Digression
Rhetoric: Embellishment and Digression is a performance about the marginal. The instructions consist of two texts about two ancillary activities: "Embellishment" and "Digression." What appears to be the main text on the page is "Embellishment," and the other text set in a smaller type at the bottom like footnotes is "Digression." The asterisks may seem to indicate a subordinate relationship between them, but they are, in fact, two independent stories. This, in turn, may imply some truth about the nature of many relationships that we normally regard as center-periphery.

There are also other devices in play. What looks like running heads are, in fact, another series of embellishment or digression that evoke distinct images ("Blunt and elegant" or "Somewhat vague"). The names listed in the "Index" are not the ones mentioned in the text, but instead refer to the writers who are in some ways relevant to it. As such, it is only the page numbers that work here in a way that they are supposed to work – only if one can even be sure about it.

This booklet is collated but not bound, which means the reader can reorder the sheets. The three differing paths on the cover seem to suggest this possibility, although no new meaning has emerged from my own attempts at it.

The piece was performed by the choreographers Choi Min-sun and Kang Jin-an, who played Embellishment and Digression, respectively. Embellishment slowly repeated subtle motions as if they were temporally zoomed in on, and Digression explored a corner of the space like he was testing the ultimate limit of marginality. Kim Nui Yeon says that both she and Jeon Yong Wan seem to like "repeating a single movement all the way through" (p.116).

수사학—장식과 여담

「수사학—장식과 여담」은 주변적인 것들에 관한 퍼포먼스다. 지침은 '장식'과 '여담'이라는 두 가지 부수적 행위를 소재로 쓰인 글 두 편으로 이루어진다. 지면에서 본문처럼 보이는 글은 '장식'이고, 각주처럼 작은 활자로 지면 하단에 배치된 글이 '여담'이다. 드문드문 표시된 별표는 종속 관계를 표시하는 듯하지만, 둘은 실상 독립된 이야기를 전한다. 이는 우리가 일반적으로 '중심'과 '주변'이라고 파악하는 여러 관계의 실상을 암시하는 듯하기도 하다.

지침에는 다른 장치도 있다. 면주처럼 보이는 요소는 실상 본문에서 독립되어 또 다른 심상("둔탁하고 우아한" 또는 "애매한 구석이 있는" 등)을 전하는 장식 또는 여담이다. "찾아보기"에 나열된 이름들은 본문에서 언급된 인물이 아니라 글과 어떤 식으로든 관계있는 작가들을 가리킬 뿐이다. 이렇게 보면, 여기서 본래 기능에 맞게 쓰이는 요소는 쪽 번호밖에 없는 셈인데, 그마저도 확실히 장담할 수는 없을 것이다.

책자는 포개 접기만 했지 제본은 되지 않았으므로, 낱장으로 풀어 다른 순서로 읽을 수도 있다. 세 가지 다른 선이 그려진 앞표지는 이처럼 재구성 가능한 서사를 암시하는 듯도 하지만, 실제로 시도해 본바 딱히 새로 드러난 의미는 없다.

실제 공연에서 안무가 최민선과 강진안은 각각 장식과 여담을 몸으로 실행했다. '장식'은 세부 동작을 마치 시간상으로 줌인해 보듯 느리게 반복했고, '여담'은 주변성의 궁극적 경계를 시험하듯 공간 모서리를 탐구했다. 김뉘연은 퍼포먼스 작업을 해 보니 자신들이 "한 가지 동작을 반복하며 끝까지 밀고 나가는 것을 좋아하더라"고 말한다 (117쪽).

김뉘연·전용완, 「시는 직선이다」, 지침, 2017년, 오프셋, 210×990mm, 양면 (접으면 210×99mm, 20면)

Kim Nui Yeon and Jeon Yong Wan, *Poetry is Straight*, instructions, 2017, offset printing, 210×990mm, printed on both sides (folded, 210×99mm, twenty panels)

시는 직선이다

1

(한 사람이 누워 있다. 그는 누워 있는 시간을 제외하고 누워 있다고 느끼지 않는 사람이다.)

(한 사람이 누워 있다. 그는 누워 있다.)

부용 맞기 시작한다.

(그는 목을 구부려 든다. 이어 어깨를 들고, 양팔을 서로 겹치듯이 모은 후 상체를 동글린다. 허리를 휘더니, 양다리를 오므려 제 수직으로 세운다. 이윽고 가능한 한 깊숙이 붙는다.)

(몸을 구부려 본 적이 있다.)

(그는 목을 � 쥔 것 같다.)

(그는 죽는)

용 국다

사체가 흉측하게 반쯤 뜯겨 나온 듯.)

(그는 목을 시체가 뜯어가는 방향으로 돌려 본다.)

(그는 목을 다시 쉬어 보다가 다시 쥐어 본다.) ...

(그는 목을 쥘 수 없다 것인다.)

(사이)

(그는 목을 쥔 것 같다)

(문다.)

운다.

(그는 운다. 어쩌면 그는 울면서 동시에 웃고 있다고 보아야 할지도 모른다.)

(그는 무거운 눈을 뜬다)

Poetry is Straight

This leaflet was made for a music performance of the same name, held on 8 November 2017 at the Audio Visual Pavilion, Seoul, and performed by Jin Sangtae and Martin Kay as part of Dotolimpic 2017.

The instructions are composed like a play where all the dialogues are removed and only the stage directions are left. The passages set in a serif type describe or direct the movement of a person lying down ("who is known to be lying down except for when standing"). Alongside them, smaller texts in a sans-serif type appear occasionally, describing the movement of a standing person ("who is known to be standing except for when lying down"). It is ironic – or understandable – that the text in which Kim Nui Yeon and Jeon Yong Wan prescribe movements most specifically was in fact written for a music performance.

The document takes the form of an accordion-like scroll instead of a book. The format resonates with the idea of "straight," but also suits the nature of poetry (pp. 84–86). The typography, where the lines are seemingly scattered over the space, recalls the pages of *Un coup de dés jamais n'abolira le hasard* (1897) by Stéphane Mallarmé.

시는 직선이다

2017년 11월 8일 서울 시청각에서 닻올림픽 2017 프로그램으로
열린 동명 퍼포먼스 지침이다. 음악은 진상태와 마틴 케이가
맡았다.

지침은 마치 희곡 본문에서 대사는 지워 내고 지문만 남은
모습처럼 꾸며져 있다. 명조체로 짜인 문구들은 누운 사람("서
있는 시간을 제외하고 누워 있다고 알려진 사람")의 행동을
묘사 또는 지시한다. 그들 주변에서 드문드문 작은 고딕체로
나타나는 글귀는 선 사람("누워 있는 시간을 제외하고 서
있다고 알려진 사람")의 행동을 묘사한다. 김뉘연과 전용완의
퍼포먼스 지침 중 실제 동작을 가장 구체적으로 서술하는 글이
음악 공연을 위해 마련됐다는 점은 역설적이다ー또는 이해할
만하다.

문서는 책이 아니라 병풍처럼 펼쳐지는 두루마리 형식을
취한다. '직선'이라는 개념과도 어울리지만, 또한 '시'라는
문학 장르에도 어울리는 형식이다 (85~87쪽 참고). 활자 행이
무작위로 흩뿌려진 듯한 타이포그래피는 스테판 말라르메의
「주사위 한 번 던진다고 우연이 없어지지는 않으리라」 (1897년)
지면을 연상시킨다.

김뉘연, 『비문—어긋난 말들』, 전시회,
2017년 12월 14일~2018년 1월 14일,
컬·럼, 서울

Kim Nui Yeon, *Out of Joint*, exhibition,
14 December 2017–14 January 2018,
Col·umn, Seoul

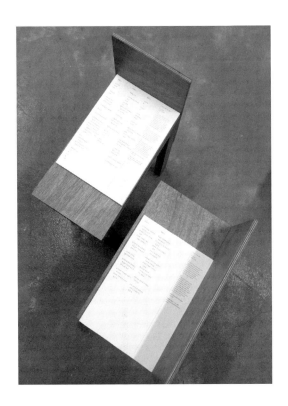

가구: 논픽션홈 (조규엽, 조현석)
문서 디자인: 신동혁
전시 전경 사진: 김뉘연
사진 제공: 작가

Furniture designed by
　Non-Fiction Home
Document designed by
　Shin Donghyeok
Exhibition view photos by Kim Nui Yeon
Photos courtesy of the artist

Out of Joint

Editing is like the air we breathe: a book cannot be decently made without it, yet it remains largely invisible to the reader's eyes.[6] Ironically, the presence of editing sometimes becomes visible through its absence or failure: when errors or problems are found on a document.

As the Korean title – meaning a grammatically incorrect sentence – more clearly suggests, the exhibition begins with editing. The artist takes damaged and returned copies of the books that she edited, or the pages where errors have been found, as a material. She "fixes" the erroneous pages by framing them, rips pages out of the books while recording the sound,[7] and composes new texts using the words torn out of the pages.

Kim comments that she "wanted to evade any anticipation or expectation" about editing with this project (p. 108). Usually, editing is seen as an irreversible – and impossible – movement toward the vanishing point of the "perfect document." *Out of Joint*, however, highlights the materiality of the process of editing and suggests that every editorial decision is in fact a portal to a parallel universe of infinitely diverging new texts. "A once-edited book can be edited once again."[8]

6. It is not surprising, then, that there is hardly any awareness of the editing process in art publishing; see p. 58.

7. The sound recordings of Kim Nui Yeon tearing the pages can be heard on the artist's Soundcloud page: soundcloud.com/nuitetnuit.

8. Kim Nui Yeon, *Out of Joint*, exhibition document, 2017.

비문—어긋난 말들

편집은 마치 우리가 숨 쉬는 공기와도 같다. 없으면 제대로
된 책을 만들 수 없지만, 책을 읽으며 그 존재를 인지하기는
어렵다.[6] 편집의 존재는 역설적으로 편집의 부재 또는
실패에서, 즉 문서에서 오류나 문제가 발견될 때 비로소
지각되기도 한다.

　　제목에서 짐작할 수 있듯이,『비문』은 편집에서 출발하는
전시다. 작가 김뉘연이 편집한 책 중 이런저런 문제로 반품된
책들과 오류가 발견된 지면들이 전시 작품의 재료가 된다.
작가는 오류 있는 지면을 액자에 넣어 "박제"하기도 하고, 책을
찢어 내며 소리를 기록하고,[7] 찢어 낸 단어를 이용해 새로운
글을 조직해 내기도 한다.

　　김뉘연은 이 작업에서 "일반적으로 편집이라는 행위에
대해 예상하고 바라는 바를 비껴가고" 싶었다고 말한다
(109쪽). 대개 편집은 '완벽한 문서'라는 소실점을 향해
비가역적으로—때로는 불가능하게—다가가는 움직임으로
이해된다. 그러나『비문』은 편집 과정의 물질성을 부각하며,
모든 편집적 선택은 실상 무한히 분기하는 새 글의 평행 우주를
향한 관문일지도 모른다고 시사한다. "한번 편집된 책은 다시
한번 편집될 수 있다."[8]

　　6.　그러므로 미술 출판에서 편집 과정에 관한 인식이 거의 없는 것도
어쩌면 무리는 아니다. 59쪽 참고.

　　7.　김뉘연이 책을 찢는 소리를 녹음한 음원은 작가의 사운드클라우드
페이지(soundcloud.com/nuitetnuit)에서 들어 볼 수 있다.

　　8.　김뉘연,『비문—어긋난 말들』전시회 문서, 2017년.

『여덟 작업, 작가 소장』, 『여덟 작업, 작가
소장―1) 인터뷰 2) 기획의 글』, 2017년,
오프셋, 박, 중철, 판형 148×210mm,
34쪽, 80쪽, 윤지원 기획 동명 전시회
연계 출간물

8 Works, Collections of the Artists
and *8 Works, Collections of the Artists:
1) Interviews, 2) Introduction*, 2017,
offset printing, hot stamping, saddle-
stitching, page size 148×210mm, 34 pp
and 80 pp, published in conjunction
with an exhibition of the same name
curated by Yoon Jeewon

편집: 안인용
디자인: 워크룸 (전용완)
제작: 인타임, 서울
발행: 시청각, 서울

Edited by An Inyong
Designed by Workroom
 (Jeon Yong Wan)
Printed and bound by Intime, Seoul
Published by Audio Visual Pavilion,
 Seoul

glass box × 2
40 × 40 × 10
45 × 45 × 8 (h) cm
silver glitter
• Do not fixate them with an adhesive.

『여덟 작업, 작가 소장―1) 인터뷰
2) 기획의 글』

8 Works, Collections of the Artists:
1) Interviews, 2) Introduction

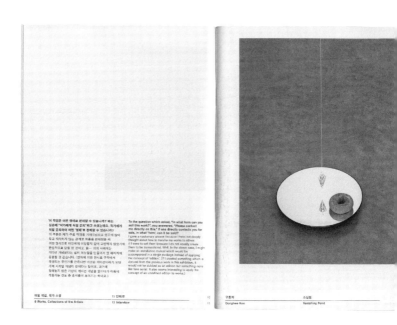

이 작업은 어떤 형태로 판매될 수 있습니까?"라는
질문에 "작가에게 직접 문의"라고 쓰셨는데요. 작가에게
직접 문의하면 어떤 '형태'로 판매될 수 있습니까?
이 부분은 제가 주로 작업을 기록으로도 넘기며 담아
두고 데이터가 없는 문제로 저울을 완성하였
어떤 정식으로 저는데 어떻게도 싫어 교정부식 양방기에
완성되으로 담을 편 것이고, 통一 의의 사례에는
어디가 개념이나는 것이 개념 앞을 민주어도 편 패키지에
등활할 것 입니다. (편에에 이전 전보로 구워서 어
판매되는 우인이론 관래리든 것으로 패키지이다기 여성
가게 시리얼 개념이 경제되는 듯이네, 과거에
참배하기 예전 기업의 예디션 개념을 참가되는 작품에
적용하는 것도 좀 흥미롭다 보기가 되네요.)

To the question which asked, "In what form can you
sell this work?", you answered, "Please contact
me directly on this." If one directly contacts you for
sale, in what 'form', can it be sold?
I gave a customary answer because I have not deeply
thought about how to transfer my works to others.
If I were to sell them because I do not usually create
them to be transactional. Well, in the above case, I might
make an installation mutual which would be
accompanied in a single package instead of applying
the concept of 'edition'. (If I created something which is
derived from the previous work in this exhibition, it
would not be dubbed as an edition but something more
like fake serial. It also seems interesting to apply the
concept of an undefined edition to works.)

Bona Park bonapark@gmail.com
18 July 2011 9:34 am

Bona Park bonapark@gmail.com
18 July 2011 9:34 am

이 전시에서 선보이는 작업의 제목은 무엇입니까?
·Déjà vu (Buy 1 Get 1 Free)·입니다.

이 작업은 언제 처음 발표했습니까?
2007년 런던에서 석사 과정 밟을 때, 작업 일부를 이는 날 발표지 그날의 간식을 준비하게 하는 의무라서 안 된 작업입니다.
클라이 프레젠테이션이나 토론은 하는구요, 역 간격유은 간식을 놓는 장소였습니다. 제는 이 두 간은 벽에 테이블을 두고 하나씩 발표했습니다.

What is the title of the work you are presenting at this exhibition?
Déjà vu (Buy 1 Get 1 Free).

When was this artwork exhibited for the first time?
I came up with this work when I was taking a course for an MA program in London in 2007. For this course, we had a rule where the presenter of the day had to bring refreshments for the rest of the class.
The presentation room was divided into two spaces by a partition, one for presentation and discussion, and the other for setting refreshments. I placed a table at each end of the room.

기존에 전시했던 이 작업의 저작물은 전시 후에 어디에 보관했습니까?
따로 보관하지 않았습니다.

이 작업은 누가 어떤 방식으로 기록했고 그 기록은 어떤 형식으로 보관합니까?
설치 사진과 관객이 저작(차려진) 음식을 먹는 사진이 기록으로 남아있습니다.

Where did you keep the work after the previous exhibitions?
I didn't keep the work.

Who took records of this work and in what way were those kept?
I am keeping photos of the installations and audiences eating refreshments.

작가 소장 / 작가 소장
Works, Collections of the Artists

L) 인터뷰
L) Interview

박보나
Bona Park

Déjà vu (Buy 1 Get 1 Free)
Déjà vu (Buy 1 Get 1 Free)

36
37

Books about art

The exhibition *8 Works, Collections of the Artists* presented existing works of Koo Donghee, Kim Siwon, Keem Younggle, Nam Hwayeon, Park Bona, Lee Soosung, and Choi Sulki, all reworked for the new space and conditions. Two books were made for the show: one with the descriptions of and instructions for the works, provided in various forms by the artists (book 1), and the other with the reproductions of the works' previous incarnations, as well as interviews with the artists (book 2).

These were designed by Jeon Yong Wan when he was still working at Workroom with Lee Kyeong-soo. Jeon was commissioned directly by Yoon Jeewon, the curator of the exhibition, so it can be regarded as Jeon's project. He recalls it as "the only exhibition book that I did at Workroom and felt truly happy about" (pp. 56–58).

The two booklets share the same format and binding, but their orientations are different. The text of book 1 is rotated counterclockwise, while book 2 unfolds horizontally like a normal book. Book 1 is printed on a gentle type of white paper, and book 2 is printed on off-white, uncoated stock. Considering that book 1 mainly contains text and book 2 reproduces color imagess, this use of paper is somewhat unconventional.

The text area of book 1 is occupied by the reproductions of works in book 2, where the text is located in an area that is equivalent to the side margin of book 1. (Or the instructions are treated like the works of art in book 1.) The bilingual typography in SM Gyeonchul Gothic and Berthold Akzidenz Grotesk is not typical of Jeon Yong Wan's body of work, which is centered on literary books and serifed text typography.

미술에 관한 책

『여덟 작업, 작가 소장』은 구동희, 김시원, 김영글, 남화연,
박보나, 오희원, 이수성, 최슬기 등 여덟 작가가 자신의
기존 작품을 새로운 공간과 조건에 맞춰 재작업해 선보인
전시회였다. 이와 연계해 책 두 권이 출간됐다. 하나는 작가별로
작품의 개념이나 원리를 다양한 방식으로 기술해 엮은 책이고
(편의상 1권이라고 하자), 또 하나는 기존 작품 기록과 작가
인터뷰를 실은 책이다 (2권).

　　이들은 전용완이 워크룸에서 이경수와 함께 일하던 시기에
디자인했다. 전시 기획자 윤지원이 전용완에게 직접 의뢰한
일이므로, 그의 개인 작업이라 보아도 무방할 것이다. 전용완은
이 책이 워크룸에서 한 미술 전시회 관련 작업 중 "유일하게
만족스러운" 작품이라고 말한다 (59쪽).

　　두 책은 판형과 제본 방식이 같지만, 자료가 제시되는
방향이 다르다. 1권은 본문이 시계 반대 방향으로 돌아가 있고,
2권은 일반적인 가로 방향으로 진행된다. 1권에는 은은히 밝은
백색 용지가, 2권에는 미색이 도는 용지가 쓰였다. 1권에는 주로
글만 있고 2권에 컬러 도판이 실린 점을 고려하면, 일반적인
용례에서 조금 어긋난 선택이다.

　　1권에서 본문에 할애된 영역은 2권에서 작품 도판이
차지하고, 2권 본문은 1권의 여백에 해당하는 영역에 배치된다.
(역으로, 1권에서는 지침들이 작품의 위상을 띤다고 볼 수도
있겠다.) SM 견출고딕과 베르톨트 악치덴츠 그로테스크로
짜인 2개 국어 본문 타이포그래피는 인문학 단행본과
명조 계열 본문 타이포그래피가 주를 이루는 전용완의
포트폴리오에서 이례적인 편에 속한다.

The cover designs are somewhat self-referential. The cover of book 1, which presents "instructions" for the works on display, shows foil-stamped printing instructions for the booklet itself. (It brings to mind the cover of the *Literary Walks* instructions, but here the text seems to have been automatically generated by Adobe InDesign.) On the cover of book 2 are thumbnails of the booklet's own pages, neatly arranged spread by spread. There is a certain self-referentiality to the exhibition itself (the works are in dialogue with their previous versions). The printing instructions on the cover of book 1 seem to suggest that the booklet is a work in its own right, although the self-effacing white foil on the white cover can also be read as an admission of the publication's (and the design's) supplementary nature. A shiny, transparent film is stamped on the cover of book 2, which corresponds to the interior page area for illustrations – or the text area of book 1.

표지 디자인은 꽤 자기 지시적이다. 작품 제작 '지침'을 모은 1권 표지에는 책 자체의 인쇄 지침이 박으로 찍혀 있다. (「문학적으로 걷기」 표지를 연상시키지만, 여기에 실린 지침은 어도비 인디자인이 기계적으로 생성한 듯하다.) 2권 표지에는 속장의 축소판이 펼친 면 단위로 일목요연하게 나열되어 있다. 전시회 자체에도 자기 지시적 성격이 얼마간 있다. (작가의 기존 작품과 새 작품이 대화한다.) 1권 표지의 인쇄 지침은 이 책을 '작품'으로 보게 하지만, 흰 종이에 흰 박으로 눈에 띄지 않게 찍은 기법은 출판물(과 디자인)의 보조적 역할을 인정하는 것처럼 읽히기도 한다. 2권 표지에는 속장의 도판 영역이ㅡ 또는 1권의 본문 영역이ㅡ반짝이는 투명 박으로 표시되어 있다.

입장들: 이상우, 『warp』, 2017년,
오프셋, 반양장, 투명 플라스틱 덧표지,
판형 120×190mm, 136쪽

Positions: Yi Sangwoo, *warp*, 2017,
offset printing, sewn softback binding,
clear plastic jacket, page size 120×
190mm, 136pp

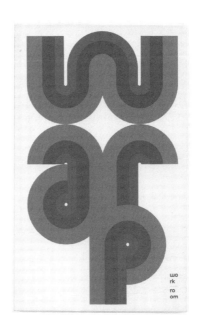

편집: 김뉘연
디자인: 김형진
제작: 스크린그래픽, 파주
발행: 워크룸 프레스, 서울

Edited by Kim Nui Yeon
Designed by Kim Hyungjin
Printed and bound by
 Screengraphic, Paju
Published by Workroom Press, Seoul

따라서, 이 사거리에서 가장 높은 거리 번호는 228번가이다. 그러나 이 번호가 브롱크스까지 계속되어서 263번가까지 계속된다. 가장 작은 번호는 동 1번가이며, 이스트 하우스턴 가 근처의 알파벳 시티까지 뻗어 있을 뿐만 아니라 배터리 파크 시티의 리스트 플레이스까지도 진행되어 있다. 동 1번가는 이스트 하우스턴 가 북측의 애비뉴 A 지점에서 시작하여, 바우어리까지 계속된다. 페레츠 스퀘어는 작은 삼각형 공원에서 하우스턴 가와 1번가와 1번가가 교차하면서 생긴 틈새에 있다. 동 2번가, 5번가와 7번가의 동쪽은 애비뉴 D이지만, 동 1번가의 동쪽은 상승한 바와 같이 애비뉴 A이며, 동 6번가의 동쪽은 FDR 드라이브에 연결되어 있다. 1, 2, 5, 6, 7번가의 서쪽은 바우어리 / 3번가 혹시반 3번가(즉 Amity Place)는 6번가까지, 4번가는 웨스트 스트리트까지 각각 서쪽과 북쪽으로 그리니치 빌리지까지 뻗어 있다. 그레이트 존스 가는 동 3번가와 서 3번가에 연결되어 있다. 동 5번가는 세 가지로 나뉘어 있다. 첫째, 애비뉴 D에서 애비뉴 C, 두 번째가 애비뉴 B에서 애비뉴 A, 그리고 셋째가 1번가에서 쿠퍼 스퀘어의 구간이다. 동쪽 6번가는 1번가와 2번가 사이에 많은 인도 레스토랑이 위치하고 있으며, 커리 로우(Curry Row)라고 불리고 있다.

거리의 길이

거리	더까	끝	길이
1번가 애비뉴 A / 동 하우스턴 가		바우어리	0.6km / 0.4m
2번가 애비뉴 D / 동 하우스턴 가		바우어리	1.3km / 0.8m

3번가 애비뉴 D		바우어리	1.3km / 0.8m
4번가 애비뉴 D		서 13번가	3.1km / 2.0m
5번가 애비뉴 D		쿠퍼 스퀘어 / 3번가	1km / 0.6m
6번가 FDR 드라이브		쿠퍼 스퀘어 / 3번가	1.5km / 0.9m
7번가 애비뉴 D		3번가	1.3km / 0.8m

8번가와 9번가는 서로 평행하게 달리고 있어 애비뉴 D에서 시작한다. 애비뉴 B 지점의 통킨스 스퀘어 공원에 의해 길이 나뉘지고, 애비뉴 A부터 다시 같이 시작하여 6번가까지 계속된다. 서 8번가 지역은 사람들에게 중요한 쇼핑 지역이다. 애비뉴 A와 3번가 사이의 8번가는 세인트 마크 플레이스라고 하지만 아래 표에 이름이 바뀐 부분의 길이도 포함되어 있다. M8 버스 노선은 애비뉴 A와 6번가 사이의 동 8번가에서 서쪽으로 9번가까지 운행하고 있다. 10번가는 프랭클린 D. 루스벨트 이스트 리버 드라이브(줄여서, FDR 드라이브)에서 시작하여 11번가와 12번가는 애비뉴 C에서 시작한다. 6번가 서쪽에서는 그 길은 약 40도 남쪽으로 돌아 그리니치 빌리지의 부지 거리로 연결되고, 허드슨 강에 접한 웨스트 가까지 계속된다. 웨스트 4번가는 6번가에서 북쪽으로 꺾이기 때문에 이 거리는 10번가, 11번가, 12번가와 13번가와 웨스트 빌리지에서 교차한다. M8 버스는 애비뉴 D와 애비뉴 A 사이에 10번가를 양방향으로 운행하고 있다. 그리고 웨스트 스트리트와 6번가 사이가 동쪽에 있고, 10번가 웨스트 스트리트에서 이스트 강까지의 구간에는 동쪽으로 가는 자전거 레인이 있다. 2009년 10번가 애비뉴 A에서 이스트 강 사이의 양방향 부분이 자전거 마크와 자동차 자전거 공유

Positions

Positions is a series of contemporary Korean literature. The works of Yi Sangwoo, Jung Young Moon, Jung Jidon, and Bae Suah have been published, and Han Yujoo's book is forthcoming. The list is supposed to extend to include up to ten volumes. As with Propositions, it is difficult to pinpoint whose positions, and exactly what, the series name refers to: "This series may not represent the positions of current Korean literature. Rather, it is closer to our will and determination for the future."[9]

The design takes further steps out of traditional norms of literary publication. The clear plastic jacket recalls technical literature. Kim Nui Yeon comments that the design captures the special value of the authors, "each of whom takes a unique place in the field of Korean literature" (p. 20).

It is not the first time that Workroom Press has made a cover without a title, but the psychedelia-flavored cover art (the effect of which is mostly lost in the above black and white reproduction) is removed from the restraint and simplicity that have become a signature of Workroom Press book covers.

Similar to the Beckett series, the body text is unjustified. The use of a slab-serif type for Latin letters and numerals defies the notion of even gray texture. Yi Sangwoo's work also employs tables, multi-column setting, vertical setting, and texts composed of punctuations and foreign language.

9. Positions series description on the Workroom Press website. http://www.workroompress.kr/books/warp.

입장들

'입장들'은 현대 한국 문학가의 작품을 펴내는 총서다. 현재까지
이상우, 정영문, 정지돈, 배수아의 작품이 출간됐고 한유주의
책이 예고되어 있다. 목록은 10권까지 늘어날 예정이다.
'제안들'과 마찬가지로, '입장들'이라는 총서 이름에서도
무엇에 관해 누가 밝히는 입장을 가리키는지 정확히 알기는
어렵다. "이 총서는 현재 한국 문학의 입장이 아닐 수 있다.
차라리 우리가 앞으로 처하게 되기를 바라는 미래를 향한
의지와 결심에 가깝다."[9]

디자인은 '제안들'보다 몇 걸음 더 나가 문학 출판 디자인
관습을 상당 부분 무시한다. 투명 플라스틱 덧표지는 실용서를
연상시킨다. 김뉘연은 이 디자인이 "한국 문학에서 특별한
자리를 차지하는 작가들"에게 어울린다고 평가한다 (21쪽).
워크룸 프레스 도서에서 제목 없는 표지는 처음이 아니지만,
'입장들'의 사이키델릭한 표지 그림(위에 실린 흑백 도판으로는
효과가 거의 재현되지 않는다)은 그간 워크룸의 특징처럼
통용되던 절제나 단순성을 뿌리친 모습이다.

본문은 베케트 선집처럼 왼쪽에 맞춰 짰다. 로마자와
숫자에 쓰인 슬래브세리프 활자는 고른 회색도를 거부한다.
이상우 작품에는 일반적인 본문 형식에서 벗어나 표와 도판,
다단 편집, 세로짜기 조판, 부호와 외국어로 이루어진 본문 등이
혼용됐다.

9. 워크룸 프레스 홈페이지에 게재된 '입장들' 총서 소개. http://www.
workroompress.kr/books/warp.

앙투안 볼로딘 선집: 『미미한 천사들』,
2018년, 오프셋, 박, 무선철, 판형 125 ×
210 mm, 184 쪽

Selected works of Antoine Volodine:
Des anges mineurs, 2018, offset
printing, hot stamping, page size
125 × 210 mm, 184 pp

편집: 김뉘연·신선영
디자인: 김형진
제작: 금강인쇄, 파주
발행: 워크룸 프레스, 서울

Edited by Kim Nui Yeon and
 Shin Seonyeong
Designed by Kim Hyungjin
Printed and bound by
 K-K Printing, Paju
Published by Workroom Press, Seoul

Selected works of Antoine Volodine

It is impossible to summarize the work of the French writer Antoine Volodine. He is known as the leader of an obscure movement called "post-exoticism," but there is a rumor that all the writers participating in the movement are, in fact, Volodine himself using various pseudonyms. ("Antoine Volodine" itself may be a *nom de plume*.) In any case, according to Volodine, post-exoticism is not a movement, but a "country of origin marking" that points at "literature from nowhere, going elsewhere." In most bookstores, *Des anges mineurs* is classified under French Literature, yet Volodine claims that his work is "foreign literature written in French." His early novels were published as part of Éditions Denoël's sci-fi series, but he argues that his work does not belong to the genre. And according to the publisher's introduction, this book is comparable to a "literary parallel universe." Perhaps all these are just jokes devised to evade questions.[10]

There is something equally incomprehensible as to the design of this series. The editor Kim Nui Yeon recalls that "the material itself is new and original – perhaps it was a good excuse to try every possible novelty" (p. 54). The cover composition evokes colorful origami by children, while the stamped typography features the charming, geometric letterform of Mano typeface. Both feel out of place considering that the story is set in a post-apocalyptic world.

The incomprehensibility continues in the interior. The body text and the (translator's) footnotes are set in

10. Volodine's words in this paragraph are quoted in the book description on the Workroom Press website: http://www.workroompress. kr/books/angels.

볼로딘 선집

프랑스 작가 앙투안 볼로딘의 문학을 요약해 말하기는 어렵다.
그가 주도한다고 알려진 '포스트엑조티시즘'은 정체가
불분명하고, 이 사조를 이루는 작가들은 모두 볼로딘 자신의
이명이라는 설도 있다. ('앙투안 볼로딘' 자체도 필명일 수
있다.) 더욱이, 볼로딘에 따르면 포스트엑조티시즘은 애초에
사조도 아니라 "다른 곳에서 와서 다른 곳으로 가는 다른 곳의
문학"을 가리키는 일종의 "원산지 표시"다. 주요 서점에서
『미미한 천사들』은 '프랑스 문학'으로 분류되어 있지만,
볼로딘은 자신의 작품들이 "프랑스어로 쓰인 외국 문학"이라고
말한다. 그의 초기 소설들은 드노엘 출판사에서 과학 소설
총서로 출간됐지만, 그는 자신의 작품이 SF가 아니라고
주장한다. 출판사 책 소개에 이 작품은 "문학적 평행 우주"에
비유되어 있다. 어쩌면 이 모두는 질문을 회피하려고 고안된
농담일 뿐인지도 모른다.[10]

　　볼로딘 선집 디자인에도 엉뚱하게 불가해한 구석이 있다.
편집자 김뉘연은 "작품 자체가 새로우니까… 새로운 시도를
모두 수용해도 좋겠다"고 생각했다고 한다 (55쪽). 표지는
어린이가 색종이를 접어 만든 듯 천진한 색상과 구성에 귀여운
탈네모틀 마노체 표제가 박으로 찍힌 모양새다. 소설이 종말
이후를 배경으로 한다는 점을 고려하면 언뜻 이해하기 어려운
선택이다.

　　10. 이 문단에 인용된 문장들의 출처는 워크룸 프레스 홈페이지에 실린
『미미한 천사들』 소개 페이지다. http://www.workroompress.kr/books/
angels.

the same type size, divided by a thin line and different indentation. The note numbers are marked by a different, heavier high-contrast typeface. The page numbers are set in yet another typeface, one whose thin strokes and rounded corners share nothing with the text or the headings. If there is a thread that connects all these seemingly unrelated elements, it would be a sarcastically defiant attitude that goes, "so, what are you going to do about it?" The designer, Kim Hyungjin, has chosen this book as representative of his work, on the ground that "both the cover and the pages are overtly decorative and meaningless."[11] Again, this comment itself may be sarcastic, but it does recall Volodine's words: "Negation of reality is a survival skill." It is a different argument if such a meta-level connection between form and meaning can be – or ought to be – recognized by readers.

11. Interview with Kim Hyungjin, *Channel Yes*, April 2020, http://ch.yes24.com/Article/View/41496.

엉뚱함은 속장으로도 이어진다. 본문과 각주(역주)는 같은 크기로 짜여 가는 선과 들여짜기로 구분된다. 각주 번호에는 본문과 다른, 굵고 획 대비가 강한 활자가 쓰였다. 쪽 번호는 크기도 크지만, 가는 획과 구부러진 모서리는 본문과도, 표제와도 상관없는 제3의 양식을 보여 준다. 이처럼 무관해 보이는 선택을 가로지르는 주제가 있다면, 혹시 '이러면 어쩔 건데?' 하는 어깃장이 아닐까? 디자이너 김형진은 자신의 개성을 대표하는 단 한 권으로 『미미한 천사들』을 꼽았다. "표지도 본문도 과하게 장식적이고 별 의미도 없어서 좋아하는 책"이라는 이유다.[11] 이런 설명마저도 얼마간은 어깃장처럼 보이지만, "현실 부정은 생존 기술"이라는 볼로딘의 말을 연상시키기도 한다. 이처럼 메타 차원에서 형성되는 형태와 의미의 관계를 독자가 감지할 수 있는지는ー꼭 그래야 하는지는ー별문제다.

11. 정다운·문일완, 「김형진, 가능한 한 표면 위에 머무르기」, 『월간 채널예스』 2020년 4월 호, http://ch.yes24.com/Article/View/41496.

세계시인선: 이바라기 노리코, 『처음 가는 마을』, 2019년, 라이너 쿤체, 『나와 마주하는 시간』, 2019년, 오프셋, 박, 무선철, 판형 120 × 205 mm, 192쪽, 116쪽

World poetry: Ibaragi Noriko, *The town I first visit*, 2019, and Reiner Kunze, *die stunde mit dir selbst*, 2019, offset printing, hot stamping, softback binding, page size 120 × 205 mm, 192 pp, 116 pp

편집: 박지홍
디자인: 전용완
제작: 아르텍, 파주
발행: 봄날의책, 서울

Edited by Park Jihong
Designed by Jeon Yong Wan
Printed and bound by Artec, Paju
Published by Spring Day's Book, Seoul

세계시인선: 캐롤 앤 더피,『세상의 아내』, 2019년, 오프셋, 박, 무선철, 판형 120 × 205 mm, 224 쪽

World poetry: Carol Ann Duffy, *The World's Wife*, 2019, offset printing, hot stamping, softback binding, page size 120 × 205 mm, 224 pp

편집: 박지홍
디자인: 전용완
제작: 아르텍, 파주
발행: 봄날의책, 서울

Edited by Park Jihong
Designed by Jeon Yong Wan
Printed and bound by Artec, Paju
Published by Spring Day's Book, Seoul

Mrs Quasimodo

I'd loved them fervently since childhood.
Their generous bronze throats
gargling, or chanting slowly, calming me —
the village runt, name-called, stunted, lame, hare-lipped;
but bearing up, despite it all, sweet-tempered, good at needlework;
an ugly cliché in a field
pressing dock-leaves to her fat, stung calves
and listening to the five cool bells of evensong.
I believed that they could even make it rain.

The city suited me; my lumpy shadow
lurching on its jagged alley walls;
my small eyes black
as rained-on cobblestones.
I frightened cats.
I lived alone up seven flights,
boiled potatoes on a ring
and fried a single silver fish;
then stared across the grey lead roofs
as dusk's blue rubber rubbed them out,
and then the bells began.

파지모도 부인

어릴 적부터 나는 그들을 열광적으로 좋아했어.
청동으로 된 그들의 관대한 목청은 가르릉거리는 소리나
느릿한 찬양 소리를 내며 나를 편안하게 했어 — 마을의 꼬맹이,
욕바가지, 덥떨어진 년, 절름발이, 언청이; 하지만 그럼에도,
꿋꿋함을 잃지 않고, 마음씨 곱고, 바느질 잘하던 나를.
나는 밭에서 흔히 볼 수 있는 못생긴 그저 그런 여자애,
퉁퉁하고 붙어오른 종아리에 소리쟁이 잎을 문지르고
멋진 다섯 종들이 만들어내는 저녁 기도에 귀를 기울였지.
나는 그들이 돈 비를 내리게 할 수도 있으리라 믿고 있었어.

도시는 내게 꼭 맞았어; 울퉁불퉁한 골목 벽을
비틀거리며 가는 혹 달린 내 그림자;
비 맞은 자갈 같은
내 작은 까만 눈.
나를 보면 고양이들이 놀랐어.
나는 일곱 계단 위에서 혼자 살며,
풍 위에 감자를 익히고
은빛 물고기 한 마리 튀기기도 했어.
그러곤 어둑한 땅거미의 푸른 지우개가 지붕 연판들을
모두 지워버릴 때 그것들을 가로질러 쳐다보았지,
그러면 종들이 울리기 시작했어.

I climbed the belltower steps,
out of breath and sweating anxiously, puce-faced,
and found the campanologists beneath their ropes.
They made a space for me,
telling their names,
and when it came to him
I felt a thump of confidence,
a recognition like a struck match in my head.
It was Christmas time.
When the others left,
he fucked me underneath the gaping, stricken bells
until I wept.

We wed.
He swung an epithalamium for me,
embossed it on the fragrant air.
Long, sexy peals,
exuberant peals,
slow scales trailing up and down the smaller bells,
an angelus.
We had no honeymoon
but spent the week in bed.
And did I kiss
each part of him —
that horseshoe mouth,

리정스러울 만큼 숨도 차고 딴 흘리며, 암갈색 얼굴을 한 채,
나는 종탑 계단을 올라가서,
밧줄 아래 종의 달인들을 찾았어.
그들은 내게 자리를 마련해주면서,
자기네 이름을 말해주다군,
그리고 그 사람 차례가 되자
나는 쿵쾅대는 자신감,
내 머리에 탁 켜진 성냥 같은 깨달음을 느꼈어.
크리스마스 때였어.
다른 달인들이 떠났을 때, 그는 내게
놀라 입 벌린 채 망연지실한 종들 아래서 끝끝 그 짓을 해댔고
나는 끝내 울음을 터뜨렸어.

우리는 결혼을 했어.
그는 나를 위해 혼들혼들 결혼 축가를 연주하여
향기로운 대기에 도드라지게 새겨 넣었어.
길고, 요염한 종소리,
풍성한 울림 소리,
작은 종들 아래위로 늘어지 끌리는 느린 음계,
삼종기도를 알리는 종.
우리는 신혼여행을 가지 못했지만
그 주 내내 잠자리에서 지냈어.
내가 그의 몸 각 부분 —
저 말발굽 입술,
저 삼각뿔 코

that tetrahedron nose,
that squint left eye,
that right eye with its pirate wart,
the salty leather of that pig's hide throat,
and give his cock
a private name —
or not?

So more fool me.

We lived in the Cathedral grounds.
The bellringer.
The hunchback's wife.
(The Quasimodos. Have you met them? Gross.)
And got a life.
Our neighbours — sullen gargoyles, fallen angels, cowled saints
who raised their marble hands in greeting
as I passed along the gravel paths,
my husband's supper on a tray beneath a cloth.
But once,
one evening in the lady chapel on my own,
throughout his ringing of the seventh hour,
I kissed the cold lips of a Queen next to her King.

Something had changed,
or never been.
Soon enough
he started to find fault.
Why did I this?
How could I that?
Look at myself.

저 사팔뜨기 왼쪽 눈
저 해적 사마귀 달린 오른쪽 눈
저 돼지 목 껍데기의 완활한 가죽 —에
입을 맞춘건가
그리고 그의 고추에
우리끼리 쓰는 별칭을 붙였던가 —
아닌가?

나는 어찌 그리 어리석었던지.

우리는 성당 경내에서 살았어.
종치기,
꼽사둥이의 아내.
("너희는 콰시모도 부부를 만나본 적 있어? 엽기적이야.")
통비전전하게 살았지.
내가 자갈길을 따라 지나갈 때
반가가 덮으녀 대리석 손을 치키드는 우리의 이웃들.
뚱한 괴물 석상들, 타락한 천사들, 두건 쓴 성자들,
모자기 아래 식하엔 내 남편의 저녁 식사.
그런데 한번은,
어느 저녁 그가 일곱 시를 알리는 종을 치는 동안
나는 나만의 성모성당에서
왕 열에 있는 여왕의 차가운 업술에 입을 맞췄어.

뭔가 변했어,
아니 변한 적이 없었나.
그 즉시
그가 흠을 잡기 시작하더군.
내가 왜 이걸 했는지?
내가 어떻게 그런 짐 할 수 있는지?
나 자신을 보라더군.

96 97

World poetry

Spring Day's Book is a one-man publisher founded by the editor Park Jihong in 2012. Its world poetry series is appreciated for having revived the genre of poetry translation series that had previously come to a halt. The first volume from the series (*Shake Snow Off Young Trees* by Olav H. Hauge) came in 2017, but it was beginning from the third volume, *The town I first visit*, that Jeon Yong Wan designed the series.

Each volume of the Spring Day's Book world poetry series shows the uniquely treated text of a representative poem (the title work) on the cover. Where there is no title work, as is the case in *The World's Wife*, the book's entire text is presented in a very small type size. Standard elements such as the title and the author are offset-printed, while the typographic cover art is foil-stamped to a subtly differentiated effect. The design is in black and white: no other colors are used.

As the major achievements he made with the text typography of the world poetry series books, Jeon points out: the adoption of 2-em outdenting instead of traditional 1-em indenting; flush left, rather than justified, text alignment; and a new way of indicating verse breaks. The above reproductions illustrate the last point. The first spread (*The World's Wife*, pp. 92–93) shows the beginning of a poem (the original and the translation): the title is at the top of the page, and the text starts on a dropped line. In the next image (pp. 94–95), the text continues on the next page from the same dropped line: it means that this is the beginning of a new verse. In the third image (pp. 96–97), however, the continued text begins right from the top of the page,

세계시인선

봄날의책은 편집자 박지홍이 2012년에 설립한 1인 출판사다. 업계에서 한때 맥이 끊겼던 세계 시문학 총서 출판 사업을 되살렸다고 평가받는 봄날의책 세계시인선 시리즈는 2017년 첫 책(올라브 하우게, 『어린 나무의 눈을 털어주다』)이 나왔지만, 전용완이 총서 디자인을 맡은 것은 총서 3권 『처음 가는 마을』부터다.

봄날의책 세계시인선 표지에는 시집마다 대표적인 시 (표제작) 전문이 독특한 형태로 배열되어 있다. 표제작이 없는 『세상의 아내』에는 본문 전체가 깨알 같은 글자로 실렸다. 제목과 저자 등 시리즈 표준 요소는 오프셋으로, 표제작 타이포그래피는 박으로 인쇄되어 미묘하게 구별된다. 모든 요소는 검정 또는 흰색으로 인쇄된다. 그 밖에는 색이 일절 쓰이지 않는다.

전용완은 세계시인선 본문 타이포그래피에서 스스로 거둔 성과로, 전통적인 한 자 들여짜기 대신 두 자 내어짜기를 채용한 점, 양쪽 맞추기 대신 왼쪽 맞추기로 행을 조판한 점, 그리고 연 분리를 시각적으로 표시하는 데 새로운 방법을 도입한 점을 꼽는다. 그가 고안한 방법은 앞에 실린 도판에서 잘 나타난다. 첫 번째 도판(『세상의 아내』, 92~93쪽)은 시 한 편이 (원문과 역문이 함께) 시작하는 부분을 보여 준다. 시제가 판면 첫 줄에 놓이고, 본문은 몇 줄 아래에서 시작한다. 다음 도판(94~ 95쪽)은 같은 시가 이어지는 지면인데, 역시 본문은 몇 줄 아래에서 시작한다. 새 연이 시작된다는 뜻이다. 반면, 마지막 도판(96~97쪽)은 본문이 판면 첫 줄에서 시작하는데, 이는 연이 중간에서 끊어져 넘어왔다는 뜻이다. 전용완은 이 방법이 모든

indicating that the verse has been broken. Jeon explains that this approach breaks from the traditional way of setting Korean poetry, in which the text is always dropped down, and an extra line is left blank before a new verse starts at the beginning of a page.[12]

As seen in the above reproductions, the English original follows the Korean translation's verse breaks and page turns. With the narrower leading of the English text, it means that the versos will almost always have a wider bottom space than the rectos. Placing the page numbers only on the versos compensates for this structural imbalance.

12. Unjustified setting and outdenting were also used in the first volume of the Spring Day's Book world poetry series, *Shake Snow Off Young Trees*, published before Jeon Yong Wan took on the series' design. Also, in the two poetry collections related to the thirtieth annversary of Ki Hyongdo's death (*Mumbling on the road* and *A blue evening*), which were designed by Shin Shin (Shin Haeok and Shin Donghyeok) and published by Moonji around the same time as *The town I first visit*, the lines were unjustified, and the conventional drop-down of a continuing text on a new page was avoided. In this case, however, no distinction was made between a new verse beginning on a new page and a continuing verse, and the traditional indentation was retained.

지면에서 시 본문을 몇 줄 아래에서 시작하도록 배치하고, 연이 바뀌는 경우에는 거기서 한 줄을 더 띄는 국내 시 조판 관례에서 벗어난다고 말한다.[12]

위 도판에서 볼 수 있듯, 영어 원문은 한국어 번역문의 흐름을 좇아 연과 면이 넘어가는데, 영어 행간이 한글보다 좁다 보니 원문이 놓인 왼쪽 면은 거의 언제나 오른쪽 면보다 아래 여백이 넓게 남게 된다. 왼쪽 면에만 배치된 쪽 번호는 이런 구조적 불균형을 상쇄해 준다.

12. 왼쪽 맞추기와 내어짜기는 전용완이 디자인을 맡기 전에 나온 봄날의책 세계시인선 첫 권 『어린 나무의 눈을 털어주다』에도 쓰였다. 『처음 가는 마을』과 비슷한 시기에 신신(신해옥·신동혁)이 디자인하고 문학과지성사에서 펴낸 기형도 30주기 기념 시집 두 권(『길 위에서 중얼거리다』와 『어느 푸른 저녁』)도 행 양쪽을 맞추거나 시 한 편이 다음 면으로 이어지는 경우 지면 상단을 몇 줄 띄우는 관행은 따르지 않았다. 그러나 여기서는 새 면에서 연이 나뉘는 경우와 한 연이 이어지는 경우가 구별되지 않았고, 들여짜기 전통도 유지됐다.

김뉘연·전용완, 최×강 프로젝트의
퍼포먼스 「2+」를 위한 문서, 2019년,
오프셋, 중철, 판형 120×120mm, 12쪽

Kim Nui Yeon and Jeon Yong Wan,
document for *2+*, a performance by
Choi×Kang Project, 2019, offset
printing, saddle-stitching, page size
120×120mm, 12pp

그의 소리를 듣는다. 그가 나와 그의 소리를 듣는다. 그가 만들어 내는 그의 소리를 듣는다. 그가 그의 몸으로 만들어 내는 그의 소리를 듣는다. 그가 그에게 주어진 그의 몸으로 만들어 내는 그의 소리를 듣는다. 그가 그의 시간에 그에게 주어진 그의 몸으로 만들어 내는 그의 소리를 듣는다. 그가 그에게 허락된 그의 시간에 그에게 주어진 그의 몸으로 만들어 내는 그의 소리를 듣는다. 나에게 그리고 시간을 위해된 그가 그에게 허락된 그의 시간에 그에게 주어진 그의 몸으로 만들어 내는 그의 소리를 듣는다. 나에게 그리고 시간을 위해된 나의 그가 그에게 허락된 그의 시간에 그에게 주어진 그의 몸으로 만들어 내는 그의 소리를 듣는다. 나는 나에게 그리고 시간을 위해된 나의 그가 그에게 허락된 그의 시간에 그에게 주어진 그의 몸으로 만들어 내는 그의 소리를 듣는다. [...]

나는 그를 보고 그의 눈을 보고 그의 얼굴을 보고 그의 머리를 보고 그의 목을 보고 그의 어깨를 보고 그의 가슴을 보고 그의 배를 보고 그의 배꼽을 보고 그의 허리를 보고 그의 무릎을 보고 그의 종아리를 보고 [...]

나는 그를 보고 그의 눈을 본다. 나는 그를 본다. 그를.

2+

Choi × Kang Project is a collaborative unit of the chore-ographers Choi Min-sun and Kang Jin-an. Kang choreo-graphed and performed *Literary Walks*, and Choi joined her for *Rhetoric: Embellishment and Digression* and *Period*. This "document" was produced to accompany their performance *2+*.

According to a short introduction on the back cover of the document, *2+* asks, "how do the perfect 'pairs' generate stability?" And the performance is "an experiment for a new balance produced in the process of breaking apart and rearranging the interacting parts."

The main text of the document is called "Ears and eyes": two sensory organs working as pairs. The document consists of five spreads, over which a text about "Ears" and another about "Eyes," facing each other over the binding axis, interplay in various forms. The typography shows an awareness of the structural symmetry forced by saddle-stitching. For example, "Ears" and "Eyes" show the strongest sense of symmetry on the centerfold of the book-let (the above image), both in the visual forms as well as the language.

The format of the document brings to mind the booklet inserted in a music CD package. The noise pattern printed on the front cover is both visual and aural.

2+

최×강 프로젝트는 안무가 최민선과 강진안의 협업체다.
강진안은 김뉘연·전용완의 「문학적으로 걷기」에서 안무와
무용을 맡았었고, 이후 「수사학―장식과 여담」과 「마침」에는
최민선도 함께 참여한 바 있다. 이 '문서'는 2019년 2월 14일
서울 문화비축기지에서 열린 최×강 프로젝트의 퍼포먼스
「2+」와 연계해 제작됐다.

문서 뒤표지에 적힌 간략한 소개에 따르면, 「2+」는 "완벽한
'쌍'이 가진 안정감은 어떻게 발생되는가?"라고 묻는다. 이
퍼포먼스는 "서로 상호 작용하는 부분을 부수고 재배치하는
과정을 통해 발생하는 새로운 균형을 모색하는 실험"이다.

문서의 본문을 이루는 글은 「귀와 눈」이다. 둘 다 쌍으로
존재하는 감각 기관이다. 문서는 '귀'라는 제목의 글과
'눈'이라는 글이 펼친 면마다 제본 축을 사이에 두고 마주 보며
다섯 회에 걸쳐 다양하게 변주되고 상호 호응하는 형식을
취한다. 타이포그래피는 중철 제본 방식이 강제하는 구조적
대칭성을 얼마간 의식하는 것처럼 보인다. 예컨대 책자의
물리적 중심(제본 철이 드러나는 펼친 면, 위 도판)에서는 귀와
눈의 배열이 언어적으로나 형태적으로나 가장 뚜렷한―그러나
완벽하지는 않은―대칭성을 보여 준다.

문서 판형은 음악 CD에 삽입되는 소책자를 연상시킨다.
앞표지에 실린 노이즈 패턴 역시 시각적이면서 동시에
청각적이다.

한국시인선: 성동혁, 『아네모네』, 2019년, 오프셋, 박, 무선철, 판형 120×205mm, 106쪽

Korean poetry: Sung Dong-hyuck, *Anemone*, 2019, offset printing, hot stamping, softback binding, page size 120×205mm, 106 pp

편집: 박지홍
디자인: 전용완
제작: 아르텍, 파주
발행: 봄날의책, 서울

Edited by Park Jihong
Designed by Jeon Yong Wan
Printed and bound by Artec, Paju
Published by Spring Day's Book, Seoul

니겔라

뭔지 울타리에 가둘 수 있는 목동을 알고 있다
별들이 지어 놓은 치우 안으로
남동풍과 연보 식료
육중한 조상과 무성한 시인들을 가둘 수 있는 목동을
알고 있다
토르소나 향기
뿌리를 깊이 낸 진동을 울타리 밖으로 흘려보내는
흘려보낼 수 없는 것들만 발생하려는 어떤 목동을 알고
있다
울타리 사이로 삐져 나가는 안개를 모른 척하는 운반
자를 알고 있다
귀뚜라미가 득실거리는 창고나
무심코 변하는 구름 앞에서
바다를 되받는
고독과 습관으로 사는 꽃 앞에선
별처럼 포그라드는 작은 성기를 가진 목동을 알고 있다
석양을 정면으로 반박하면서도 더받는 분명한 거미줄
후퇴하는 일몰적 언덕
야만적 천장과 여름
폭력적 자서전 그러니까 스스로 쓰지 않은 자서전
메마르고 민첩한 폭식
교활한 숭배자들이 멈구는

가끔은 우박이라 불리는 씨앗
호숫가 주변으로 몰려다니는 전염병
회끄무레한 호기심과 위대한 포도당
목적은 세심하고 결과는 엉뚱한 기도
광대 위 붉은 손가락
예외 없는 기슭
다시 음악적 내리막길 구르며 찬송가를 부르는 숭배자
들
격렬한 현관문과 침대를 감싸는 값싼 리넨
아기 여우 숲으로 돌아가는 또 다른 포유동물
잘못 번역된 괄호 안 둥근 글자
사랑이라 부르기도 하는
고조되는 둥그런 숲 앞에서
놀라운 마당을 상상하는 목동을 알고 있다
봄을 자르고 싶어 했다
그러나 봄이 목동을 가눌 것이다
맨살로는 봄을 자를 수 없다
어떤 것들의 분노는 슬픔과 같은 말
망치가 물려지고 시슴을 젖게 하는 일을
어찌 어린 목동 홀로 자엄할까
골몰하는 애인이여
나는 스스로를 목동이라 부르고 있다
가두고
사랑하고 있다
율법서럼 울타리를 펼치고 모든 슬픔을 서쪽으로 서쪽
으로 몰고 있다
불안해하는 사물들을 예감는 일몰이면서도

Korean poetry

Originally planned as part of world poetry, this book shares the former's format and system. There is no author name or title on the front cover, which is entirely filled by a reproduction of *The Waves* (2015), a charcoal drawing by Kim Hyunjung. It was a compromise between the author's requests and the designer's ideas, which makes one curious about how the future volumes are going to look if they follow the same pattern.

Jeon says he wanted to apply the same typographic principles to this book, but he had to return to the traditional indentation and justification because of the author's objection (p. 98). The pages reproduced above illustrate the problems of the conventional poetry setting. Forcefully aligning both ends of the lines makes it difficult to achieve even spacing between letters and words. For example, see the tenth line on page 36 and how the spacing is conspicuously widened. Also, see the single character turned over on the eighth line on page 37. This problem is harder to avoid when justifying a poem. (In prose, where a paragraph tends to have multiple lines, you are more likely to succeed in preventing it by gently adjusting the spacing in the previous lines.) The principle of setting a mid-verse line at the top of a new page is applied here, though.

한국시인선

본디 세계시인선의 일부로 구상됐던 책이니만큼, 그와 유사한
판형과 체제가 쓰였다. 표지에는 저자 이름도, 제목도 적히지
않고, 김현정의 목탄화 「파도」(2015년) 도판만이 전면을
채운다. 저자의 뜻과 디자이너의 견해가 절충되어 나온
결과인데, 앞으로 출간된 다른 책도 같은 방법을 따른다면 어떤
양상으로 표지가 전개될지 궁금하다.

전용완은 본문 타이포그래피에 세계시인선과 같은
체계를 적용하려 했으나 저자의 반대로 결국 들여짜기와
양쪽 맞추기로 돌아갔다고 말한다 (99쪽). 앞에 실린 도판은
이 관습의 문제를 보여 준다. 행 양쪽 끝을 억지로 가지런히
맞추려다 보니, 자간과 어간을 고르게 유지하기가 어려워진다.
예컨대 36쪽 본문 위에서 열 번째 줄("울타리 사이로...")은
다른 행에 비해 간격이 눈에 띄게 넓다. 그리고 37쪽 위에서
여덟 번째 줄처럼 한 글자만 달랑 넘어오는 일도 생긴다. 시에서
행을 양쪽에 맞추는 이상 피하기 어려운 문제다. (산문에서는
대개 한 단락이 여러 줄을 차지하므로, 마지막 행이 한 글자만
남는 경우 앞 행에서 조금씩 간격을 조절해 이를 피할 수 있다.)
연이 바뀌지 않고 지면이 바뀌는 경우 다음 쪽 첫 줄에서 행이
시작하는 방법은 여기에도 쓰였다.

김뉘연·전용완, 「마침」, 2019년 10월 26~27일, 아트선재센터, 서울

Kim Nui Yeon and Jeon Yong Wan, *Period*, 26–27 October 2019, Art Sonje Center, Seoul

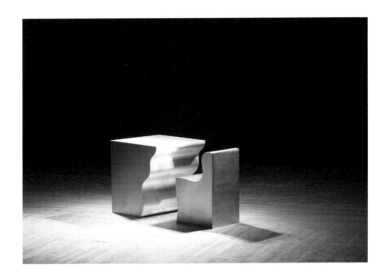

사물: 남궁교·오현진
안무·출연: 강진안·최민선
음악: 류한길·진상태
조명: 공연화
퍼포먼스 사진: 김태경
사진 제공: 작가

Objects by Namkoong Kyo and
 Oh Hyunjin
Choreography and performance by
 Kang Jin-an and Choi Min-sun
Music by Ryu Hankil and Jin Sangtae
Lighting by Gong Yeonhwa
Performance view photos by
 Kim Tae-kyung
Photos courtesy of the artists

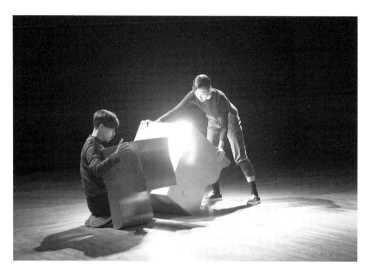

김뉘연·전용완, 『마침』, 지침,
2019년, 오프셋, 사철 노출 제본,
판형 108×178mm, 240쪽

Kim Nui Yeon and Jeon Yong Wan,
Period, instructions, 2019, offset
printing, exposed binding, page size
108×178mm, 240pp

14 밤

예 누워, 늘어져, 그것은 죽어 있었다. 죽은 봄, 얼룩, 분명한, 검정을 침범하는, 검정을 거스르는, 검정을 떠받는, 검정을 압도하는 하양. 그것이 내가 마냥에서 발견한 첫번째 하얀색이다. 그날 나는 그곳을 떠났다.

그곳을 떠나 있는 지금, 내가 그곳에 대해 부슨 할 말이 있을까, 내가 나의 집이라 여겼던 그곳, 집의 집, 나의 방으로 삼았던, 나의 것들이 자리했던, 그곳에 대해 부슨 이야기를 더 해야 할까. 나는 나의 밤이 실제라는 공간에 존재할 수 있다는 사실에 의해 지냈다. 매일 밤 눈을 감기 전, 매일 아침 눈을 뜨기 전, 나는 그곳의 천장을 마주했고 그것은 아마도 아among 계속 펼쳐졌다. 불분명한 하얀색은 나의 밤을 장악했고 지금도 그렇다, 하얀 밤은 그렇게 왔다. 나는 나의 하얀색을 그렇게 받아들였다.

그곳을 떠난 지금 나는 이 정도의 말을 할 수 있다.

읽기
안무를 위한 지침

목요일. 다시. 괄호. 단어의 앞과 뒤와 옆에서 단어를 따라다니며 단어에 대해 (더) 받하기. (아마도) 아이를 위한 책상. 일인용 의자(일회용은 아닌). 다시. 괄호. 단어와 단어 사이에서. 다시. 문장 속에서. 나는 너를 만나려 간다. 너(는 나)를 만나러 간다. (일회용은 아닌) 일인용 의자. 이이를 위한 책상(아이도). 다시.

금요일. 그렇게 (남겨진) 단어 앞에서. 단어 (뒤로) 뒤에서, 단어 옆에서(도), 단어를 따라다니며, 단어를 달리 말하기, 문장을 다시 말하기. (나는) (너를) 만나러 가(게 되)고, 나(는 너)를 만나(게 되)고, 너(는 나)를 만나(게 되)고. 아이를 위한 책상은 없다. 일회용 의자는 없다. 그것은 나의 책상이 아니다. 그것은 너의 의자가 아니다. 그렇게.

토요일. 또다시. 이렇게. 작은 몸을 가진 이를 위한 책상과 의자. 너(와 나)를 위한. 나(와 너)를 위한. 그것은 너의 책상이 아니다. 그것은 나의 의자가 아니다. 우리는 책상(과 의자)에 앉는다. 우리는 의자(와 책상)에 선다. 가구는 우리를 (어떻게) 둘긴다. 이렇게.

집에는 베란다가 둘이었고, 거실이 하나였고, 부엌이 하나, 방 하나, 화장실, 그리고 현관. 모든 공간이 하나씩인데 베란다가 둘인 상황을 나는 아무 의문 없이 수용했다. 다만 둘이어서 기쁘고 주어진 기쁨을 만끽했다. 집은 나에게 종종 커다란 감정을 안겼고 그래서 나는 집은 크게 여기곤 했다. 그렇다면 큰 집. 거기 작은 방. 작은 방이 있는 큰 집. 나는 대부분의 시간을 방에서 썼고 거실은 거실로 두었다. 두 번째 사지. 빈 바다. 빈 벽, 빈 천장, 아무 일이 일어나지 않고 일어나는 모든 일을 바라보기. 거실은 내게 빈 공간의 가득함을 알게 했다.

집의 집. 방. 나는 그곳을 보자마자 나의 방으로 받아들였다. 나는 그곳에 물건들을 집어넣기 시작했다. 그곳이 나의 방이라는 시각적 증표. 나는 나의 방에 나의 사물을 둔다, 상자가 있고, 상자에 사물을, 나는 그곳에 상자를 둔다, 사물이 담긴 상자를 두고 싶다. 나는 그곳에 상자를 두고 나오지 말았어야 했지만 지금 상자에 대해 말하지는 않을 것이다.

방. 작은. 작은 방. 작은 방. 방에 대해 더 말하자.
작은 방은 뒤 베란다와 맞닿아 있어서, 방의 창문을 열면 뒤 베란다의 창문이 보이고, 뒤 베란다의 창문을 통해 마당이 보인다. 창문들은 보기 좋게 크다. 한 사람의 상반신을 받아들일 만큼. 나는 방의 창가에 기대어 직진한 공간을 확보한 다음 시야에 주어진 방을 내려다본다. 사유지에서 바라본 공유지의 모습은 엉망이고 혼란하다. 갈색과 녹색이 범벅된 거기 이름을 드러내지 않는 수풀, 창구가 벌어져 으깨져 있고, 콩이 상자의 관태 사이로 고양이들이 몸을 감추거나 드러낸다. 부분뻔하게 심긴 토마토 즐기가 쥘 지닌 벚꽃 나무와 같은 땅에서 양분을 취하고 있다. 제멋대로 뻗은 나뭇불은 보란 듯이 지저분하고 붕신화도 배한가지로, 굴러다니는, 분류되고서 수거되지 못한 쓰레기 조각과 더불어, 나름의 방식을 바라 풍성한 마당은 하얀색의 부정확함을 닮아 있었다.

Period

According to the artists, *Period* is "a performance for a desk and a chair" (p.118). Two performers arrange and rearrange the specially built desk and chair. "How does the end end and how is a work completed?"[13]

Repetition is evident in the structure of the instructions. The text consists of three sets of instructions, the first for the objects, the second for the choreography, and the third for the music. In the book, they are repeated three times, each in a different form (the text remains the same). First, the instructions are presented in the order of object-choreography-music, and the text in Bareun Batang is justified and symmetrically arranged, like the instructions of *Rhetoric: Embellishment and Digression*. In the second part, the instructions proceed from the choreography through the music to the objects, and the flush-left, symmetrically-arranged text in SM Sin Sin Myeongjo recalls the style adopted in the instructions booklet *Literary Walks*.[14] (The periods used in the headings and the way running heads are treated make it look like a conscious exercise of self-reference.) The final iteration shifts the order of the instructions again to music-objects-choreography, and the text set in Yoon Myeongjo is flush left and asymmetrically arranged.

Each part extends over approximately ten to twenty pages, and in between them, there are chunks of blank pages. Overall, they claim much more space in the book than printed pages, which may imply the transition time from one

13. Website of Kim Nui Yeon and Jeon Yong Wan, 2020, http://kimnuiyeon.jeonyongwan.kr/kimnuiyeonjeonyongwan/period.
14. Kim Yeryeong also points out how the typography of *Period* refers to the earlier instructions. "In the corner. Da capo," note 8.

마침

작가들의 표현을 빌리면,「마침」은 "책상과 의자가 주인공인
퍼포먼스"다 (119쪽). 두 공연자는 특별히 제작된 책상과
의자를 배열하고 또 배열한다. "끝은 어떻게 끝이 되고 작품은
어떻게 완성되는가."[13]

반복 구조는 지침의 구성에서도 나타난다. 지침은 '사물을
위한 지침'과 '안무를 위한 지침', '음악을 위한 지침' 등 세
편의 텍스트로 이루어지는데, 책에서 이들은 각각 세 번씩
다른 형태로 변주되며 반복된다. (내용은 같다.) 1부는 사물-
안무-음악 순서로 제시되고,『수사학―장식과 여담』지침처럼
바른바탕체로 짜인 본문은 양 끝을 맞춰 대칭으로 배치됐다.
2부는 안무-음악-사물 순서로 이어지는데, SM 신신명조로
오른쪽을 흘려 짜 대칭으로 배치한 본문은『문학적으로 걷기』
지침의 양식을 되풀이한다.[14] (제목에 붙은 마침표, 면주
처리 방식마저도 같은 점으로 볼 때, 의식적인 자기 지시처럼
보이기도 한다.) 마지막 부는 음악-사물-안무 순서로, 활자체는
윤명조이고, 글줄은 왼쪽에 맞춰 있으며 배열은 비대칭이다.

각 부는 열 쪽에서 스무 쪽가량을 차지하고, 부와 부 사이는
백면지로 채워졌다. 책 전체로 보면 백면지가 훨씬 많은데,
이는 한 변주에서 다음 변주로 퍼포먼스가 이행하는 시간이나
무한히 다양한 변주 가능성을 암시하는 듯하다. 김뉘연은
지침의 실현 형태가 정해져 있지 않다고 말하면서, "우리는

13. 김뉘연·전용완 웹사이트, 2020년, http://kimnuiyeon.jeonyongwan.
kr/kimnuiyeonjeonyongwan/period.

14. 김예령도『마침』의 타이포그래피가 이전에 나온 지침들을
가리킨다고 지적한다.「구석에서. 다 카포,」, 각주 8.

performance to the next or infinite possibilities for variation. Kim Nui Yeon commented that there is no fixed way to realize the instructions, adding that "anyone in the future, even after ten or twenty years, may stage their versions with the same instructions, doing whatever they want" (p.112).

Jeon Yong Wan says the name *Period* "implies that this is a sort of conclusion" (p.118). The structure of the book, in which the three sets of instructions are repeated three times in a shifting order to come full cycle, does allude to a sort of completion. On an opening spread, all the words used in the text are gathered and sorted alphabetically, also adding an impression of a "conclusion" to the piece. But the predominant presence of empty space in the book may point to a more open future. "When an ending is repeated, the end is suspended and the completion is postponed."[15]

15. Website of Kim Nui Yeon and Jeon Yong Wan, 2020, http://kimnuiyeon.jeonyongwan.kr/kimnuiyeonjeonyongwan/period.

하나의 샘플로 공연을 선보인 것이고, 같은 지침을 갖고 10년
후든 20년 후든 누구든지 자신이 원하는 대로 공연을 올릴 수도
있으리라"고 덧붙인다 (113쪽).

전용완은 작품 제목을 '마침'으로 정한 데 "이번 공연을
일종의 결산으로 삼자는 뜻"이 있었다고 말한다 (119쪽).
세 지침이 순서를 바꿔 가며 세 차례 반복 제시돼 순환을
마무리하고 고리를 닫아 버리는 책 구조는 일종의 완결을
암시한다. 서두에는 지침에 사용된 낱말이 가나다순으로
망라되어 있는데, 이 역시 "결산" 같은 인상을 강화한다. 그러나
책에서 지배적 비중을 차지하는 공백은 좀 더 열린 미래를
가리키는지도 모른다. "끝맺음이 번복될 때, 끝은 지연되고
완성은 유보된다."[15]

15. 김뉘연·전용완 웹사이트, 2020년, http://kimnuiyeon.jeonyongwan.
kr/kimnuiyeonjeonyongwan/period.

Bibliography

Books published by Workroom Press, Seoul

Beckett, Samuel. *Company* | *Mal vu mal dit* | *Worstward Ho* | *Stirrings Still*. Trans. Im Soohyun. 2018.

— *L'innommable*. Trans. Jeon Seung Hwa. 2016.

— *Le monde et le pantalon* | *Peintres de l'empêchement*. Trans. Kim Yeryeong. 2016.

— *More Pricks than Kicks*. Trans. Yoon Wonhwa. 2019.

— *Têtes-mortes* | *Les dépeupleur* | *Pour finir encore et autre foirades*. Trans. Im Soohyun. 2016.

De Quincey, Thomas. *On Murder Considered as One of the Fine Arts*. Trans. Yoo Nayoung. 2014.

Genet, Jean. *Le condamné à mort et autre poèmes suivi de Le funambule*. Trans. Cho Jae-ryong. 2015.

Jung Jidon. *We Shall Survive in the Memory of Others*. 2019.

Sade, D. A. F. de. *Dialogue entre un prêtre et un moribond*. Trans. Seong Gwisu. 2014.

— *Les cent vingt journées de Sodome, ou l'École du libertinage*. Trans. Seong Gwisu. 2018.

Volodine, Antoine. *Des anges mineurs*. Trans. Lee Chungmin. 2018.

Yi Sangwoo. *warp*. 2017.

Books published by Spring Day's Book, Seoul

Duffy, Carol Ann. *The World's Wife*. Trans. Kim Junhwan. 2019.

Ibaragi Noriko. *The town I first visit*. Trans. Jung Suyun. 2019.

Kunze, Reiner. *die stunde mit dir selbst*. Trans. Jeon Youngae and Park Sein. 2019.

Sung Dong-hyuck. *Anemone*. 2019.

Szymborska, Wisława. *Nonrequired Reading*. Trans. Choi Sungeun. 2018.

참고 문헌

워크룸 프레스 (서울) 발행 도서

드 퀸시, 토머스.『예술 분과로서의 살인』. 유나영 역. 2014년.

베케트, 사뮈엘.『동반자 / 잘 못 보이고 잘 못 말해진 / 최악을
향하여 / 떨림』. 임수현 역. 2018년.

— 『발길질보다 따끔함』. 윤원화 역. 2019년.

— 『세계와 바지 / 장애의 화가들』. 김예령 역. 2016년.

— 『이름 붙일 수 없는 자』. 전승화 역. 2016년.

— 『죽은-머리들 / 소멸자 / 다시 끝내기 위하여 그리고 다른
실패작들』. 임수현 역. 2016년.

볼로딘, 앙투안.『미미한 천사들』. 이충민 역. 2018년.

사드, D. A. F. 드.『사제와 죽어가는 자의 대화』. 성귀수 역.
2014년.

— 『소돔 120일 혹은 방탕주의 학교』. 성귀수 역. 2018년.

이상우.『warp』. 2017년.

정지돈.『우리는 다른 사람들의 기억에서 살 것이다』. 2019년.

주네, 장.『사형을 언도받은 자 / 외줄타기 곡예사』. 조재룡 역.
2015년.

봄날의책 (서울) 발행 도서

더피, 캐롤 앤.『세상의 아내』. 김준환 역. 2019년.

성동혁.『아네모네』. 2019년.

쉼보르스카, 비스와바.『읽거나 말거나』. 최성은 역. 2018년.

이바라기 노리코.『처음 가는 마을』. 정수윤 역. 2019년.

쿤체, 라이너.『나와 마주하는 시간』. 전영애·박세인 역.
2019년.

Other references

An Inyong, ed. *8 Works, Collections of the Artists*. 2 vols. Published in conjunction with an exhibition of the same name curated by Yoon Jeewon. Seoul: Audio Visual Pavilion, 2017.

Chung Byoung-kyoo. "On the uppercase design." *Gihoek hoeui*, no. 469, August 2018.

"Chung Byoung-kyoo + Jeong Jae-wan and Kim Hyungjin." *Design*, October 2011.

Hwang Ilseon, Choi Jeongeun, and Choi Ji-eun. "Today's book design at Minumsa." *CA*, July/August 2017.

Jang Woo-jae. *Ethics vs. Morals*. Seoul: Eum, 2018.

Jeon Yong Wan. "An uncontrived world." *The T*, no. 11, 2017. Reprinted on the website of Kim Nui Yeon and Jeon Yong Wan: http://kimnuiyeon.jeonyongwan.kr/jeonyongwan/an-uncontrived-world.

Kim Nui Yeon. "Company." *Iridescent Fog*. Published in conjunction with Oh Heewon's solo exhibition at Gallery One Four, Seoul. Seoul: OL, 2019.

Kim Yeryeong. "In the corner. Da capo,." Published on the website of Kim Nui Yeon and Jeon Yong Wan, 2020. http://kimnuiyeon.jeonyongwan.kr/kimnuiyeonjeonyongwan/period.

Knight, Phil. *Shoe Dog: Young Readers Edition*. Translated by Ahn Semin. Seoul: Sahoipyoungnon, 2018.

Nam Juong Sin, Son Yee Won, and Jung In Kyio. *Potential Literature Workbook*. Seoul: Workroom Specter, 2013.

Yoon Kyunghee. "The text and the performance of 'Rhetoric: Embellishment and Digression'." *Choom:In*, 31 August 2017. http://choomin.sfac.or.kr/zoom/zoom_view.asp?type=out&zom_idx=244.

기타 문헌

김뉘연. 「동반자」. 『Iridescent Fog』. 서울 갤러리 원포에서 열린
　　오희원 개인전 연계 간행물. 서울: OL, 2019년.

김예령. 「구석에서. 다 카포」. 김뉘연·전용완 웹사이트,
　　2020년. http://kimnuiyeon.jeonyongwan.kr/
　　kimnuiyeonjeonyongwan/period.

나이트, 필. 『10대를 위한 슈독』. 안세민 역. 서울: 사회평론,
　　2018년.

남종신·손예원·정인교. 『잠재문학실험실』. 서울: 작업실유령,
　　2013년.

안인용, 편. 『여덟 작업, 작가 소장』. 전 2권. 윤지원이 기획한
　　동명 전시회 연계 출간물. 서울: 시청각, 2017년.

윤경희. 「골몰하는 덩어리 —「수사학 — 장식과 여담」의 텍스트와
　　퍼포먼스」. 『춤:in』, 2017년 8월 31일. http://choomin.sfac.
　　or.kr/zoom/zoom_view.asp?type=out&zom_idx=244.

장우재. 『옥상 밭 고추는 왜』. 서울: 이음, 2018년.

전용완. 「어떤 부작위의 세계」. 『더 티』 11호, 2017년. 김뉘연·
　　전용완 웹사이트에 전재: http://kimnuiyeon.jeonyongwan.
　　kr/jeonyongwan/an-uncontrived-world.

정규룡. 「대문자 디자인에 대하여」. 『기획회의』 469호, 2018년
　　8월 호.

「정병규 + 김형진, 정재완」. 『디자인』 2011년 10월 호.

황일선·최정은·최지은. 「지금을 닮은 민음사 북 디자인」. 『CA』
　　2017년 7/8월 호.

**재료: 언어—
김뉘연과 전용완의 문학과 비문학**

**Material: Language –
Kim Nui Yeon and Jeon Yong Wan,
Literary Works and Walks**

1판 1쇄 발행
2020년 10월 1일, 작업실유령

지은이: 최성민
대담: 최성민·김뉘연·전용완
편집: 워크룸
디자인: 슬기와 민
영문 교열: 조지프 풍상
제작: 세걸음

스펙터 프레스
16224 경기도 수원시 영통구 대학로 109 (202호)
specterpress.com

워크룸 프레스
03043 서울시 종로구 자하문로16길 4, 2층
workroompress.kr

문의
전화 02-6013-3246
팩스 02-725-3248
workroom-specter.com
info @ workroom-specter.com

ISBN 979-11-89356-39-2 04600
ISBN 979-11-89356-38-5 (세트)
₩15,000

First published by
Workroom Specter, 2020

Written by Choi Sung Min
Based on interview with
 Kim Nui Yeon and Jeon Yong Wan
Edited by Workroom
Designed by Sulki and Min
English proofreading by
 Joseph Fungsang
Printed and bound by Seguleum

이 도서의 국립중앙도서관 출판예정도서
목록(CIP)은 서지정보유통지원시스템
홈페이지(http://seoji.nl.go.kr)와
국가자료공동목록시스템(http://www.
nl.go.kr/kolisnet)에서 이용하실 수
있습니다. CIP 제어번호: CIP2020039107

이 책은 2017년도 서울시립대학교
교내학술연구비에 의하여
지원되었습니다.